攝影技術絕對變厲害！

給新手的
數位單眼
鏡頭&構圖
Q&A 150

河野鉄平 著

前言

拍照時，鏡頭就像相機的「眼睛」。

少了鏡頭當然就無法拍照。

鏡頭並非只是擷取眼前畫面的工具。

我們可以按照構想自由選擇適當的鏡頭，

用鏡頭形塑出攝影者的作品特色，發揮莫大的功效。

另一方面，構圖是照片的基礎，是營造整體印象的重要因素。

照片的構圖適當，畫面主題就更搶眼，

也能夠清楚傳達出攝影者想表現的情感。

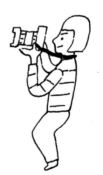

想要將攝影者的心情反映在作品上，就不能不重視構圖。

針對構圖加以斟酌，才能夠進一步了解作品核心。

擁有構圖的概念能夠大幅影響畫面呈現出的氛圍。

本書前半段會針對鏡頭與構圖的特徵做個別解說，

後半段則會透過具體的範例

介紹兩者彼此間的關係。

我殷切盼望本書能夠幫助到各位，

讓各位對鏡頭與構圖的知識有更深入的了解。

河野鉄平

Contents

Chapter **1**

必須先了解的鏡頭基本知識

照片呈現出的狀態，會隨著鏡頭出現大幅變化。

市面上有多少種鏡頭？又各有哪些特色呢？

這邊將鏡頭的基本知識分成50項來介紹，

希望能幫助各位學會按照場景選擇適當鏡頭。

※鏡頭焦距都已經換算成35mm片幅的數值。

A · 主要以不同的拍攝範圍以及可否變焦做區分。

鏡頭依拍攝的範圍分成3種，分別是可以拍攝廣闊畫面的「廣角鏡頭」、與肉眼視野相同的「標準鏡頭」，以及能夠將遠方狹窄範圍拍得很大的「望遠鏡頭」。另外，再分成可變焦與不可變焦。拍攝範圍固定的鏡頭稱為「定焦鏡頭」，有多種焦距可以選擇的稱為「變焦鏡頭」。舉例說明，當一支鏡頭有多個拍攝範圍可供選擇，且都屬於標準焦段時就稱為「標準變焦鏡頭」。

另外還有用於特寫的「微距鏡頭」，以及會讓畫面周邊大幅變形，但是拍攝範圍很廣的「魚眼鏡頭」，這類專為特殊場景設計的鏡頭稱為「特殊鏡頭」。

```
定焦鏡頭
├── 廣角定焦鏡頭
├── 標準定焦鏡頭
└── 望遠定焦鏡頭

變焦鏡頭
├── 望遠變焦鏡頭
├── 標準變焦鏡頭
└── 廣角變焦鏡頭

特殊鏡頭
├── 移軸鏡頭
├── 魚眼鏡頭
└── 微距鏡頭
```

鏡頭除了分成定焦鏡頭與變焦鏡頭外，還依拍攝範圍細分成豐富的種類。
畫面的表現狀況、尺寸與重量，會隨著鏡頭種類而異。此外，鏡頭的種類
也會隨著適用相機的條件，進一步分成更多種類。(→Q4)

鏡頭更換與單眼相機

只有單眼相機才能更換鏡頭，消費型數位相機（以下簡稱消費型相機）的鏡頭都固定在機身上，無法更換。從畫質方面來看，若只是要上傳到社交網站，那麼使用消費型相機就綽綽有餘。單眼相機的優勢在於能夠更換鏡頭，利用各種鏡頭不同的特性拓展表現幅度，因此購買單眼相機的時候，也必須留意該機型適用哪些鏡頭。相機支援的鏡頭種類愈多時，就愈有助於攝影技巧的進步。

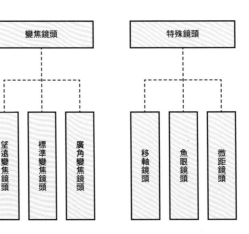

Olympus的官網上也列出許多適用無反光鏡可換鏡頭相機
（又稱無反單眼、微單眼）的鏡頭，選擇鏡頭是單眼相機
的一大樂趣。

Q.2 鏡頭的焦距是什麼？

A. 確認鏡頭可拍攝範圍的依據。

鏡頭的拍攝範圍依焦距而異，焦距長的屬於望遠鏡頭，焦距短的屬於廣角鏡頭。焦距指的是準確對焦時鏡頭中心點（主點）與感光元件之間的距離，會以mm為單位表示。

望遠鏡頭在外型上會比廣角鏡頭還長，這種結構上的差異就是受到焦距影響。

與肉眼所見範圍相近的標準區域是50mm左右。比50mm短的稱為廣角鏡頭，比50mm長的稱為望遠鏡頭。

焦距與拍攝範圍的關係，也會受到感光元件的尺寸影響。而這裡所說的「50mm」是以全片幅感光元件為基準，這部分將於Q5說明。

焦距與鏡頭種類

鏡頭種類	焦距
魚眼	8～15mm
超廣角	11～20mm
廣角	24～35mm
標準	40～60mm
中望遠	70～100mm
望遠	135~300mm
超望遠	400mm

這些數字都僅供參考，不過鏡頭與焦距間的關係人概都是如此。一般用來當作Kit鏡（→Q47）的標準變焦鏡頭，焦距通常會落在廣角區域（28mm左右）至中望遠區域（85mm）之間。

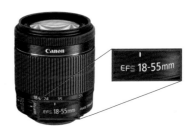

鏡身或前方會像這樣標出焦距數字，另外也可以從鏡頭名稱看出焦距。

焦距與成像的比較

17mm

35mm

50mm

85mm

135mm

200mm

可以看出拍攝範圍隨著焦距出現相當大的變化。

Q.3 相機與鏡頭的相容性是指？

A ▼ 必須按照感光元件的尺寸，選擇專用的鏡頭。

這些更換用的鏡頭，並不是每部單眼相機都適用。機身與鏡頭的品牌不同時，就不一定能夠相容。例如：直接將Canon的鏡頭裝在Nikon的相機上就無法運作，需要專用的轉接環才行（→Q39）。其他專門製造鏡頭的副廠品牌，則會細分成Canon專用或Nikon專用等。

此外，就算是同一個品牌，也會按照相機的感光元件尺寸與鏡頭接環類型，推出各自專用的鏡頭。因此購買鏡頭的時候，必須確認手中的相機適用那些鏡頭，確認好相容性才可以。

Canon EF-M18-55mm
F3.5-5.6 IS STM

Canon EF-S18-55mm
F3.5-5.6 IS STM

Canon EF24-105mm
F4 L IS II USM

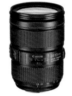

這3支鏡頭都是Canon製造的，但是適用於不同構造或感光元件尺寸的相機。從左至右分別是無反單眼相機專用、APS-C相機專用與全片幅相機專用。

Q.4 何謂「35mm換算」？

A ▼ 有助於了解拍攝範圍的數值。

如Q2所述，就算鏡頭的焦距100mm相同。因為M4/3鏡頭的感光元件尺寸約為全片幅的一半，所以拍攝範圍當然也只有一半，在同樣焦距下M4/3的成像會更接近被攝體。換句話說，將M4/3鏡頭的50mm換算成35mm片幅時，就相當於100mm（35mm換算表請參照P.46）。

如Q2所述，就算鏡頭的焦距相同，實際拍攝範圍也會隨著感光元件的尺寸而異。為幫助使用者理解實際的拍攝範圍，就會以35mm底片的尺寸，也就是全片幅感光元件為基準，統一換算成35mm片幅的數值。

舉例來說，M4/3鏡頭在焦距50mm下的拍攝範圍與全片幅的

感光元件尺寸造成的拍攝範圍差異

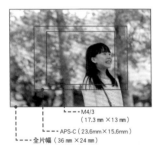

M4/3（17.3mm×13mm）
APS-C（23.6mm×15.6mm）
全片幅（36mm×24mm）

這裡列出焦距同為50mm時，不同感光元件尺寸拍攝出的範圍。ASP-C與M4/3都比全片幅小，所以同樣焦距下的拍攝範圍比較小，但是望遠效果較好。全片幅（35mm片幅）約為APS-C的1.6倍、M4/3的2倍。

型式	ニコンFマウントCPU内藏Gタイプ、AF-P DXレンズ
焦点距離	18mm-55mm
最大口徑比	1：3.5-5.6
レンズ構成	9群12枚（非球面レンズ2枚）
画角	76°-28°50'（DXフォーマットのデジタル一眼レフカメラ）FXフォーマット/35mm判換算：27mm-82.5mmレンズの画角に相当

檢視鏡頭的規格表時，會發現非全片幅專用鏡頭都換算成35mm片幅的數值。

Q.5 什麼是數位優化鏡頭？

A. 就是APS-C專用鏡頭。

數位專用鏡頭，指的是搭載APS-C感光元件的數位單眼相機專用鏡頭。這個名稱是為了與全片幅專用鏡頭有所區分而誕生的，但是各品牌又針對數位優化鏡頭制定了各自的專屬名稱與分類（請參照下表）。例如：Canon的APS-C專用鏡頭就稱為EF-S鏡頭、Nikon則是DX Format。其他像是全片幅專用鏡頭、無反單眼相機專用鏡頭，以及有不同接環時，都會有各自的名稱。

這些「類別」也有助於判斷鏡頭適合新手、業餘還是專業攝影師。比如說，全片幅專用鏡頭就比較適合業餘與專業攝影師。

各品牌的鏡頭名稱

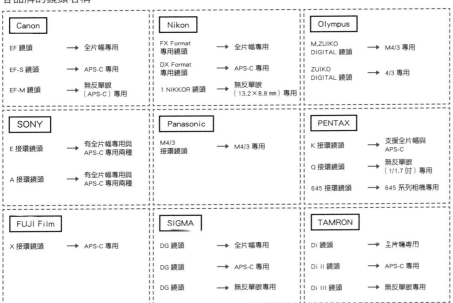

Canon		
EF 鏡頭	→	全片幅專用
EF-S 鏡頭	→	APS-C 專用
EF-M 鏡頭	→	無反單眼（APS-C）專用

Nikon		
FX Format 專用鏡頭	→	全片幅專用
DX Format 專用鏡頭	→	APS-C 專用
1 NIKKOR 鏡頭	→	無反單眼（13.2×8.8 mm）專用

Olympus		
M.ZUIKO DIGITAL 鏡頭	→	M4/3 專用
ZUIKO DIGITAL 鏡頭	→	4/3 專用

SONY		
E 接環鏡頭	→	有全片幅專用與 APS-C 專用兩種
A 接環鏡頭	→	有全片幅專用與 APS-C 專用兩種

Panasonic		
M4/3 接環鏡頭	→	M4/3 專用

PENTAX		
K 接環鏡頭	→	支援全片幅與 APS-C
Q 接環鏡頭	→	無反單眼（1/1.7 吋）專用
645 接環鏡頭	→	645 系列相機專用

FUJI Film		
X 接環鏡頭	→	APS-C 專用

SIGMA		
DG 鏡頭	→	全片幅專用
DG 鏡頭	→	APS-C 專用
DG 鏡頭	→	無反單眼專用

TAMRON		
Di 鏡頭	→	全片幅專用
Di II 鏡頭	→	APS-C 專用
Di III 鏡頭	→	無反單眼專用

各品牌的現有鏡頭分類如上表，基本上會依感光元件的尺寸分類，且提供了分別適合新手、業餘玩家與專業攝影師的種類。專門製造鏡頭的SIGMA與TAMRON等品牌，還有針對各品牌的鏡頭提供豐富的轉接環。

Mini Column [小單元 1]

APS-C相機可以使用全片幅專用鏡頭嗎？

前面提過各種相機都有專用的鏡頭，不過APS-C相機還是可以裝設同品牌的全片幅專用鏡頭，只是拍攝範圍會變成1.5～1.6倍望遠，比較狹窄。那麼相反的話又是如何呢？數位優化鏡頭只適用於小於全片幅的尺寸，因此就算可以裝在全片幅相機上，畫面周邊也會呈現黑影（黑圈），畫質也可能會變差。順道一提，Olympus和Panasonic的M4/3鏡頭都使用相同接環，所以基本上是可以互換的。

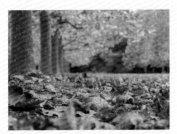

這是用Panasonic的無反單眼（GX7 II）搭配Olympus的M4/3鏡頭（M.ZUIKO DIGITAL ED 12-40 mm F-2.8 PRO）拍攝出來的照片。開啟AF，就能輕鬆拍出漂亮的畫面。

何謂視角？

A ▸ 以角度表示拍攝範圍的數值。

表示拍攝範圍的方式除了焦距外還有角度，也就是「視角」。

視角愈狹窄（數值愈小）就望得愈遠，視角愈寬廣（數值愈大）就看得愈廣。也就是說，焦距愈長時視角愈狹窄，焦距愈短時視角愈廣。標準鏡頭50mm的視角約45度，以此為基準，更窄的就稱為望遠，更寬的就稱為廣角。

同樣焦距下的拍攝範圍會隨著感光元件不同，但是視角單純是表示拍攝範圍的角度，所以不會因為感光元件不同而改變。也就是說，不管使用的是全片幅還是APS-C，以視角45度拍出的畫面範圍都是一樣的；但是在焦距相同的情況下，感光元件的尺寸愈大就愈廣角（拍攝範圍愈廣），視角也會跟著變廣。

視角、焦距與感光元件的關係

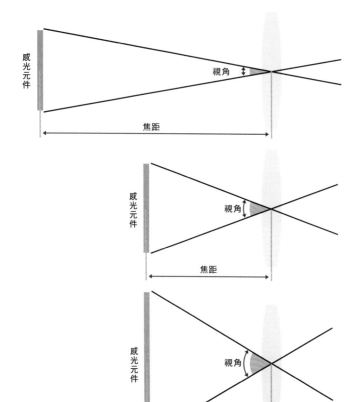

感光元件　視角　焦距

焦距愈短視角就愈寬，另一方面，在相同焦距下，感光元件愈小則視角愈窄，望得也愈遠。

35mm片幅下各焦距的視角

換算成 35mm	11mm	17mm	24mm	28mm	35mm	50mm	85mm	100mm	135mm	200mm	400mm
視角	126°	104°	84°	75°	63°	46°	29°	24°	18°	12°	6.2°

記下視角與換算成35mm片幅後的數值，日後就算遇到不同尺寸的感光元件，也能輕易想像出畫面成果。

Q.7 何謂開放值？

A. 該鏡頭可以使用的最小F值。

供光線資訊進入相機內的孔叫做光圈，而光圈對成像的影響甚鉅。光圈開得愈大，散景效果就愈明顯，也有助於提高快門速度；相反的，光圈縮得愈小整體畫面對焦範圍就愈大，也有助於降低快門速度。光圈的大小可以轉換成一種叫做F值的數值。光圈的大小可以由F值的數值。光圈開得愈大，F值愈小則光圈開得愈大，反之亦然。F值可以從機身調整，不過實際上可使用的範圍會受到鏡頭影響。現在相機可調整的光圈範圍多半在F1.2～F32之間，但是實際可發揮到什麼程度仍取決於鏡頭，不是每支鏡頭都能夠開到F1.2。

開放值指的就是該鏡頭可使用的最小F值。舉例來說，某支鏡頭可利用的最小F值是F2.8，就代表它的開放值是F2.8。因此「開放光圈」就等於使用該鏡頭可用的最小F值。想要打造出明顯的散景效果時，就必須選擇開放值較小的鏡頭。

開放值與焦距一樣都會記載在鏡頭框等位置，且通常會以F1為基準寫成「1：開放值」。以這支鏡頭來說，開放值就是F2.8。

Q.8 何謂最小光圈？

A. 該鏡頭可以使用的最大F值。

最小光圈不像開放值那麼引人注目，不過購買鏡頭時仍應留意。可用光圈較小的鏡頭，能夠拍出整體畫面更銳利的照片，還有助於放慢快門速度。在明亮的白天使用較小的光圈，才能夠搭配慢速快門以拓寬表現幅度。

開放值是鏡頭可使用的最小F值，而鏡頭可使用的最大F值，就稱為「最小光圈」。明明是最大的數值，卻稱為「最小」可能令人感到混亂，不過F值的意思是「能夠將光圈縮得多小」，所以F值愈大就代表光圈愈小。

這是用最小光圈拍攝出的河流（Canon EF24-70mm F2.8L II USM搭配F22）。最小光圈值的數字愈大，就愈容易使用慢速快門。但是過度縮小光圈會使畫質變差，在使用時也要注意這方面的問題（→Q62）。

Q.9 何謂最短對焦距離？

A ▸ 能夠貼近被攝體拍攝的最短距離。

相機與被攝體間的最短距離（能夠準確對焦的距離），同樣會受到鏡頭影響。最短對焦距離，指的是鏡頭能夠對準被攝體焦距的最近距離，會以可對準被攝體與感光元件間的距離表示。舉例來說，最短對焦距離 0.38 m 的鏡頭，就代表感光元件與被攝體焦距之間的距離在 0.38 m 以上都還可以對焦，如果距離比這個數字還短時就沒辦法對焦了。在拍攝特寫時若發現無法順利對焦，可以先確認是否超過了最短對焦距離。

此外，愈偏向廣角鏡頭則愈短，愈偏向望遠鏡頭則愈長，而微距鏡頭的最大特徵，就是擁有極短的最短對焦距離。

想要精準確認最短對焦距離，可參考機身上的 Φ 記號，這個記號代表感光元件位置，也就是說，最短對焦距離就是這個記號至被攝體之間的距離。

Q.10 何謂工作距離？

A ▸ 鏡頭前端與被攝體間的距離。

工作距離指的是鏡頭前端與要對焦被攝體之間的距離。前面介紹過最短對焦距離是被攝體與感光元件之間的距離。而工作距離就是與鏡頭前端間的距離。舉例來說，使用最短對焦距離為 0.38 m 的鏡頭時，工作距離勢必比 0.38 m 還要短。

這邊要強調一件事，工作距離單純指鏡頭尖端與欲對焦被攝體間的距離，所以用望遠鏡頭瞄準遠處的動物時，工作距離當然會跟著變長；拍攝前面近處的花卉時，工作距離自然就縮短。

最短對焦距離與工作距離

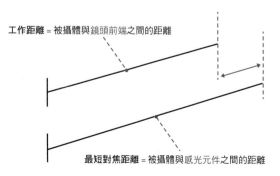

工作距離 = 被攝體與鏡頭前端之間的距離

最短對焦距離 = 被攝體與感光元件之間的距離

上圖就是這兩種距離的差異，請注意別混淆了。

Q.11 何謂最大放大倍率？

A▼ 感光元件描寫的被攝體尺寸比率。

最大放大倍率，指的是在最短對焦距離下拍攝時，「感光元件上」的被攝體尺寸有多麼接近實體的大小，並以比率表示。這邊的關鍵在於單純討論「感光元件上」的狀況。舉例來說，倍率為1倍時，就能夠表現出與實體相同的尺寸；0.1倍時，就代表感光元件上最多只能表現出實體的1/10。

最大放大倍率也會受到感光元件影響，例如：用APS-C相機搭配全片幅專用鏡頭時，最大放大倍率約為1.6倍，使用M4/3鏡頭並換算成35mm片幅時，最大放大倍率約為2倍。

確認最大放大倍率的數值，就能夠了解「可以將被攝體拍得多大」，而這是光憑焦距或最短對焦距離想像不出來的。因此購買鏡頭時，也務必確認最大放大倍率的數值。

用最大放大倍率1倍拍攝

使用最大放大倍率1倍的100mm微距鏡頭，並在最短對焦距離下拍攝，因此感光元件上呈現出的是與實體相同的大小。此外，大部分微距鏡頭的最大放大倍率都是1倍，想要將被攝體拍得大一點時，微距鏡頭是不可或缺的品項之一。

Q.12 何謂濾鏡口徑？

A▼ 鏡頭前端的直徑。

鏡頭前端能夠裝設鏡頭蓋或濾鏡，而這一面的直徑就稱為濾鏡口徑。購買鏡頭時必須確認濾鏡口徑，並準備相符的鏡頭蓋與濾鏡。不曉得正確尺寸的話，就無法選擇正確尺寸的濾鏡。

此外，特別容易弄丟的配件之一——鏡頭蓋，除了可以前往品牌直營商店購買外，也可以從量販店等處購得。鏡頭蓋能夠保護鏡頭前端，非常重要，除了拍攝以外的時間都應裝上鏡頭蓋。

濾鏡口徑會寫在鏡頭前面、邊緣或是鏡頭蓋內側等處。

KenkoTokina 大轉小轉接環 77mm-58mm

市面上也有販售可以調整濾鏡口徑的轉接環，上面這支轉接環就可以將77mm口徑轉換成58mm。

何謂大光圈鏡頭？

開放值較小的鏡頭。

大光圈鏡頭是開放值較小的鏡頭統稱。一般鏡頭的開放值為F 2.8左右，而數值比它更小的鏡頭就稱為大光圈鏡頭。有時候在比較不同鏡頭時，也會說「這個鏡頭比那個鏡頭亮」。

大光圈鏡頭的魅力主要有 3 種，第一是小開放值可以表現出更豐富的模糊感，拍攝人物照時可以演繹出極富動態感的散景效果；第二是有助於提高快門速度，在暗處手持攝影時就格外能夠體驗這種優勢的威力；第三是呈現在觀景窗上的視覺效果，開放值愈小的鏡頭，能夠一口氣攬入的光線量愈大，因此觀景窗較亮較易確認拍攝畫面，但是這種優勢僅限於數位單眼相機這種光學系觀景窗。此外，在暗處拍攝

時，大光圈鏡頭也比較容易對焦。由於開放值較小的鏡頭具備「觀景窗較亮」與「較易拍出明亮照片」的優勢，所以在日本也稱為「亮鏡頭」。

此外，大部分的大光圈鏡頭都屬於定焦鏡頭。這邊也要請各位牢記，鏡頭的焦距愈長，就有愈暗的傾向。市面上當然也有屬於變焦鏡頭或望遠鏡頭的大光圈鏡頭，不過價格非常昂貴。

大光圈定焦鏡頭
EF 50 mm F1.8 STM

標準 50 mm的定焦鏡頭，開放值為F 1.8，因此屬於大光圈鏡頭。定焦鏡頭的一大特徵，就是以大光圈鏡頭居多，且價格相對平價，較易購得。

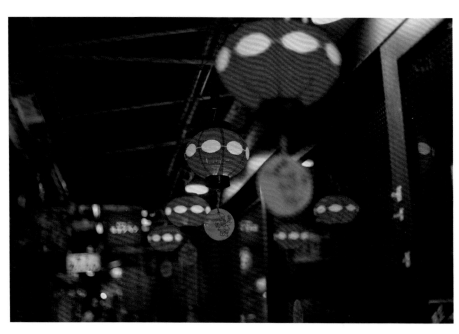

這是用 EF 50 mm F1.8 STM拍出的照片，光圈開放至F2。即使現場相當昏暗，也能使用高速快門手持攝影。這種開放值較小的鏡頭，能夠輕易拍出明亮的照片，因此在日本也稱為亮鏡頭。

Q.14 鏡頭各部位的名稱是什麼？

A ▸ 每支鏡頭的規格都有細部差異。

鏡頭的細節會隨著定焦或變焦鏡頭、入門款或專業款，以及焦距等條件出現大幅度的差異。其中使用機會最大，必須在購買前確認清楚的有 4 大項目，分別是「對焦環」、「變焦環」、「AF（自動對焦）與 MF（手動對焦）的切換鍵」與「手震補償切換鍵」。

鏡頭未設置「AF 與 MF 的切換鍵」與「手震補償切換鍵」的話，就得從相機操作，因此必須事前確認清楚。對焦環與變焦環很容易混淆，不少人本來想轉動變焦環，卻會一不小心轉到對焦環，而這也是造成鏡頭故障的原因之一，所以必須特別留意。

鏡頭的各部位名稱與功能割

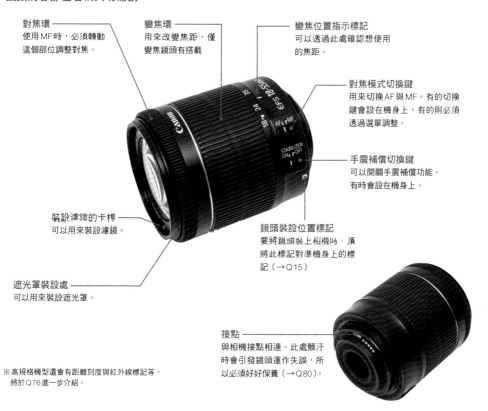

對焦環
使用 MF 時，必須轉動這個部位調整對焦。

變焦環
用來改變變焦距，僅變焦鏡頭有搭載。

變焦位置指示標記
可以透過此處確認想要使用的焦距。

對焦模式切換鍵
用來切換 AF 與 MF。有的切換鍵會設在機身上，有的則必須透過選單調整。

手震補償切換鍵
可以開關手震補償功能。有時會設在機身上。

裝設濾鏡的卡榫
可以用來裝設濾鏡。

鏡頭裝設位置標記
要將鏡頭裝上相機時，須將此標記對準機身上的標記（→Q15）

遮光罩裝設處
可以用來裝設遮光罩。

接點
與相機接點相連。此處髒汙時會引發鏡頭運作失誤，所以必須好好保養（→Q80）。

※ 高規格機型還會有距離刻度與紅外線標記等，將於 Q76 進一步介紹。

Mini Column【小單元】

從型號解讀鏡頭的特徵

從型號也可以判斷出鏡頭的特徵。主要可以確認的有焦距、開放值、鏡頭系列與是否有手震補償功能等。

以 Canon EF 鏡頭為例

$$EF24\text{-}105mm \; F4L \; IS \; II \; USM$$
　①　　②　　　③　④　　⑤

① 鏡頭接環的種類
② 焦距
③ 開放值
④ 是否有手震補償功能（→Q68）
⑤ 對焦功能的種類（→Q75）

Q.15 該怎麼裝設鏡頭？

A ▼ 按照標記正確裝上。

鏡頭與機身都有各自的保護蓋，第一步就是拿掉蓋子，接著將兩者的位置標記對準後嵌入，並緩緩轉動鏡頭鎖緊，旋轉方向則依品牌而異。要拆卸鏡頭時，必須先按下拆卸按鈕，並以反方向緩緩轉動鏡頭拆除。

裝設遮光罩時亦異，遮光罩上的指標必須對準鏡頭前端的指標，嵌入後再緩緩轉動鎖緊。遮光罩沒有裝好時可能會使前端入鏡，造成「黑影」問題，必須特別留意。

鏡頭的裝設方法

1.拆卸保護蓋

平常鏡頭與機身都分別裝有保護蓋，避免灰塵進入。裝設鏡頭前必須先移除保護蓋，並將蓋子放在一起收好。

2.對準裝設位置標記

將鏡頭的裝設位置標記對準機身的標記。標記的位置依機型而異，且未必是紅色的。

3.轉動後鎖緊

確認標記對準後嵌入，轉動至聽到「喀嚓」聲為止。這裡舉的例子是順時針旋轉，不過有些機型是採用逆時鐘旋轉。

4.拆卸

按住拆卸按鈕並一邊轉動鏡頭，過程中任何強行拆卸的動作，都可能導致鏡頭故障。

裝設遮光罩的方法

對準標記後轉動

握住遮光罩的根部，對準指標後嵌入並緩緩轉動。有些鏡頭採用按鈕式，只要輕輕一按就可以裝上或拆卸。

正確裝設遮光罩

上方照片是遮光罩沒裝好的範例。這種情況下畫面四周會出現陰影或暗角，而且專注於拍攝時不見得會發現這個問題，所以請靜下心仔細裝設吧。

要好好收納

拍攝途中行動時，遮光罩可能會礙手礙腳，這時只要反扣遮光罩，就可以縮小相機的體積，非常方便。

Q.16 變焦鏡頭會在什麼情況派上用場？

A ▼ 想只用一支鏡頭拍下多種被攝體時。

變焦鏡頭的一大魅力，就是不用移動即可調整拍攝範圍，能夠彈性調整焦距，按照場景選擇最適當的構圖。因此變焦鏡頭在「想拍攝多種被攝體（場景）」與「事前不太確定要拍什麼」時格外方便。廣角變焦鏡頭適合拍攝風景與建築物、標準變焦鏡頭適合抓拍，望遠變焦鏡頭則適合拍攝運動與動物。

變焦鏡頭的開放值略大於定焦鏡頭，拍出來的畫面容易稍微偏暗，而且，可以變換焦距的優勢，也一併帶來了體積較大的缺點，選購前請先了解這些特點。

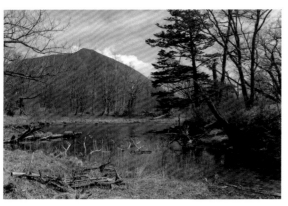

這是用腳架固定相機後，邊調整焦距拍出的畫面，使用的焦距是38㎜。想要微調拍攝範圍時，使用變焦鏡頭會比較方便。

Q.17 變焦鏡頭有多個開放值？

A ▼ 開放值會隨著焦距變動而異。

有些變焦鏡頭的開放值會隨著焦距的調整而異，例如：使用廣角端的焦距時，可以將光圈放大至 F3.5，但是使用望遠端的焦距時，開放值可能就變成 F5.6。鏡頭本身的構造，使焦距愈長就愈難縮小開放值，因此造就了這樣的狀況。原本在用的 F 值突然不能用時，可能是因為使用望遠端焦距的緣故。

當然也有開放值不會隨著焦距變化的恆定光圈變焦鏡頭，雖然價格比較昂貴，但是能夠不必在意焦距自由使用固定的開放值。

Nikon AF-S NIKKOR 24-70㎜
f/2.8E ED VR

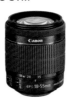

這裡的 F 值只有 1 個，也就是說不管焦距是 24㎜～70㎜之間的哪一段，F 值都可以降低至 F2.8。通常是適合高階業餘玩家與專業攝影師的鏡頭，才會有這樣的規格。

Canon EF-S18-55㎜
F3.5-5.6 IS STM

從鏡頭的名稱即可看出開放值為 F3.5～F5.6，也就是說，使用 18㎜時的開放值為 F3.5，使用 55㎜時則為 F5.6。

定焦鏡頭會在什麼情況派上用場？

A ▸ 適合已經有特定構想時使用。

定焦鏡頭不能調整焦距，但是卻有許多獨特的優點，其中最具代表性的就是開放值。很多定焦鏡頭都屬於大光圈鏡頭，能夠形塑出漂亮的散景效果，也能夠在暗處拍照。在「已經有特定被攝體或明確的場景」時，都能夠發揮優秀的效果。

使用定焦鏡頭時，想調整遠近就必須自行移動，但是畫面表現方面不像變焦鏡頭那麼受限。變焦鏡頭的每個焦距，都會反映出各自的特色，定焦鏡頭則不會有「畫面表現方面的變化」，能夠更專注於被攝體或構圖上。

代表性的就是開放值。很多定焦鏡頭都屬於大光圈鏡頭，能夠形塑出漂亮的散景效果，也能夠在暗處拍照。在「已經有特定被攝體或明確的場景」時，或是「想仔細斟酌的畫面的表現」時，都能夠發揮優秀的效果。

用定焦鏡頭拍攝

這是用24mm的廣角定焦鏡頭拍出的，搭配F1.4演繹出大範圍的散景效果。這種畫作般的畫面表現，正是定焦鏡頭的優勢。可以花很多時間慢慢琢磨的景色，就特別適合使用定焦鏡頭。

何謂景深？

A ▸ 意指精準對焦的範圍。

景深是攝影專有名詞，指的是精準對焦的範圍，也就是以對焦處為中心，周遭精準對焦的部分。未確對焦的部分就會呈現模糊感。

精準對焦範圍較廣時稱為「深景深」，而較窄時則稱為「淺景深」。也就是說，縮小光圈使整體畫面都精準對焦時，表現出的畫面就稱為「深景深」；放大光圈使背景大幅模糊時就稱為「淺景深」。

鏡頭也依此分成「容易表現出深景深的類型」與「容易表現出淺景深的類型」，這部分會在Q20進一步說明。

景深與內容

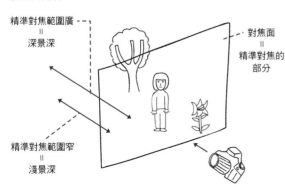

精準對焦範圍廣 = 深景深

對焦面 = 精準對焦的部分

精準對焦範圍窄 = 淺景深

請牢記「對焦面」會與相機平行（請將其視為面而非點），對焦面中有精準對焦的部分就稱為景深。

該怎麼調整景深？

A▶ 有3種方法可以調整。

想要調整景深時，除了改變光圈數值外，還可以調整焦距與攝影距離。焦距愈長時則景深愈淺，所以在相同F值下望遠鏡頭的景深會比廣角鏡頭還要淺，模糊範圍會較大。而精準對焦的被攝體與鏡頭間的距離愈短，景深就愈淺，因此拍攝遠景時的散景效果會比拍攝特寫時的散景效果要好。

調整景深時應以這3個條件為基礎，例如：想在貼近被攝體的情況下拍出深景深時，可以使用焦距短的鏡頭並縮小光圈，這也是常見的一種攝影風格。

影響景深的3大要素

	淺景深	深景深
F值	降低	拉高
焦距	拉長 （偏望遠）	縮短 （偏廣角）
攝影距離	縮短	拉長

光圈：F8／焦距：28㎜／攝影距離：約3ｍ

光圈：F2.8／焦距：70㎜／攝影距離：約1ｍ

這3種要素都會影響到景深，對焦面與前後景距離愈長，散景效果就愈明顯。因此想要強調背景模糊時，也可以選擇較具深度的空間，如此一來就能夠進一步強化淺景深。

廣角鏡頭的特徵是什麼？

A. 不只可以拍出廣闊的視野。

廣角鏡頭的一大特徵，就是能夠一口氣拍攝廣闊的範圍，面對自然風景與建築物等被攝體時，可以將畫面呈現得非常壯闊。

可以運用遠近透視法的觀念，強調畫面的遠近感，也是廣角鏡頭的一大魅力。廣角鏡頭能夠將近物拍得更大，遠物拍得更小，使狹窄的室內看起來更寬廣。此外，廣角鏡頭能夠拍出深景深（→Q20），使整體畫面都精準對焦，表現優秀的銳利感。廣角鏡頭也不容易受到手震影響。

廣角鏡頭的另一項優勢，就是擅長特寫，所以後面介紹的微距鏡頭中，並不存在廣角的類型。

廣角鏡頭的特徵

拍攝範圍	能夠一口氣拍攝廣闊的範圍
四周	容易扭曲
遠近感	可以強調
背景	能夠大量入鏡
景深	容易拍出深景深
手震	不易影響
最短對焦距離	短

廣角鏡頭能夠強調遠近感，缺點是被攝體容易變形，較難拍出形狀正確的四周景物。

攬入遼闊的景色

廣角鏡頭能夠讓自然風景等被攝體更加華麗，勾勒出比肉眼所見更壯闊的畫面。

藉遠近透視法強調遠近感

廣角鏡頭可以利用遠近透視法強調遠近感，這張照片就運用了道路與牆壁的線條發揮這個效果。

Q.22 使用廣角鏡頭時要注意什麼？

A → 要留意畫面周邊變形與構圖。

廣角鏡頭能夠同時拍攝許多內容，卻帶來了難以決定構圖的缺點。拍照時除了得留意構圖的主題外，也得注意四周的景物，避免拍到不適合入鏡的元素。此外，主題位在遠處時，容易因為過度強調近處的物體，而降低主題的存在感，必須謹慎以對。

另外，廣角鏡頭特有的變形問題與必須注意。用廣角鏡頭拍攝時，愈接近邊緣則變形的問題愈嚴重。想要拍出形狀正確的畫面，就應避免讓被攝體接近畫面邊框，尤其是拍攝人物照時，更應留意這個問題。

廣角鏡頭造成的四周變形

NG

OK

被攝體太靠近畫面的邊框時，會使臉部等輪廓扭曲，看起來不自然，要多加注意。

Q.23 怎麼藉廣角鏡頭製造出散景？

A → 盡可能貼近被攝體。

雖然廣角鏡頭拍出的景深較深，但也不是表現不出散景效果。想要用廣角鏡頭拍出模糊的背景，就要盡可能貼近被攝體並放大光圈。如此一來，就能夠在強調遠近感的同時打造出明顯的背景模糊。選擇廣角的定焦大光圈鏡頭時，使用接近開放值的光圈，還能夠形塑出非常滑順的背景質感。像這種充滿臨場感與動態感的畫面，可以說是只有廣角鏡頭才辦得到。

廣角＋特寫打造出背景模糊

用廣角鏡頭貼近被攝體再放大光圈，就能夠在表現出明顯遠近感的同時，演繹出散景效果。這裡使用的是24mm的廣角鏡頭與F2.5。

望遠鏡頭的特徵是什麼？

A. 不只可以拍出很大的畫面。

望遠鏡頭的一大特徵，就是可以將遠處的被攝體拍得很大。遇到無法靠近拍攝的運動場面或動物時，同樣可以發揮效能。

但是望遠鏡頭也與廣角鏡頭相同，特色不只如此。望遠鏡頭雖然缺乏遠近感，但是壓縮效果很強，能夠營造出豐富的動態感。另一項優點，就是畫面中的背景所佔比例較少，比較不會拍到多餘景物，且景深較淺，適合製造散景效果，還可以拍出正確的形狀。所以想要如實呈現被攝體輪廓時，就使用望遠鏡頭吧。

但是望遠鏡頭容易受到手震影響，最短對焦距離較長，尺寸與重量也都大於其他鏡頭。

望遠鏡頭的特徵

拍攝範圍	能夠將狹窄範圍拍得很大
四周	精準描寫
遠近感	較缺乏且壓縮感較強
背景	有限
景深	容易拍出淺景深
手震	易影響
最短對焦距離	長

望遠鏡頭的特徵相當多元，可以表現出模糊感以及精準還原形狀，單純當作拍攝遠方事物用的鏡頭就太可惜了。

放大遠處的被攝體

望遠鏡頭是去動物園拍攝時的必備鏡頭，能夠拍攝到遠方動物的表情。

拍攝人物照

望遠鏡頭常用來拍攝人物照，藉由模糊的背景襯托臉部表情。

拍攝出密集的花田

善用望遠鏡頭特有的壓縮效果，就可以像這樣強調花卉的密集感。

Q.25 使用望遠鏡頭時要注意什麼？

A ▼ 注意手震與對焦。

如前所述，望遠鏡頭會拉長焦距拍攝被攝體，所以容易受到手震影響，就算只有微微的震動也會造成畫面的模糊。手持攝影時可以依「1/焦距（換算成35mm）」決定快門速度，例如：200mm的鏡頭就建議使用1/200秒的快門速度。此外，由於望遠鏡頭拍出的景深較淺，因此也必須注意對焦的問題，尤其是將被攝體放得很大時，淺景深就會更加明顯。

降低背景干擾，讓視線專注於主題上是望遠鏡頭的一大優勢，卻也帶來背景容易單調的問題，所以拍攝時不能一味地放大主題，也必須對構圖下點工夫，例如導入副題等。

Canon
EF-S 55-250mm F4-5.6 IS II
換算成35mm片幅後，這支鏡頭約等於88～400mm，也就是說手持攝影時，廣角端適合的快門速度是1/80秒，望遠端是1/400秒。望遠鏡頭一定配有手震補償功能，可在手持拍攝時活用。

Q.26 將望遠鏡頭裝設在腳架上時要注意什麼？

A ▼ 要使用附有腳架座的鏡頭。

望遠鏡頭的尺寸超過一定程度時，就算將相機固定在腳架上也很難放穩，因此市面上就出現了可以直接架住鏡頭的腳架。連接腳架與鏡頭的鎖螺絲處，就稱為「腳架座」。使用附有腳架座的望遠鏡頭時，請務必將鏡頭固定在腳架上。按照一般情況將相機固定在腳架上時，很容易因為鏡頭太重而往前傾倒。望遠鏡頭未附設腳架座時，則可將相機固定在腳架上，並將腳架的其中一支腳豎立在鏡頭下方，以增加穩定度。

藉腳架座將望遠鏡頭固定在腳架上，會比將機身固定在腳架上更穩定。

使用腳架座時，也可以輕易地移動鏡頭，只要操作切換握桿，就能夠上下左右擺動。

將其中一支腳豎立在鏡頭下方，可以增加穩定度。這是腳架常見的使用方法，在使用望遠鏡頭時特別重要。

標準變焦鏡頭的優點有哪些？

A▼ 適合用在日常生活。

標準變焦鏡頭涵蓋廣角至中望遠的需求，是最大眾化的基本款鏡頭。這種鏡頭的最大特徵，就是「可以應付日常生活中的大部分場景」，從風景到人物抓拍等都適合，並可視情況靈活調整焦距。像街拍或旅行攝影等會拍攝大量不特定被攝體的情況，就格外適合選擇標準變焦鏡頭。無法事前鎖定被攝體時，只要手邊有一支標準變焦鏡頭就會很安心。

相對的，標準變焦鏡頭不管是廣角端還是中望遠端，性能都僅是普通而已，覺得還差一點時就應視需求另外選擇廣角鏡頭或是望遠鏡頭。很多標準變焦鏡頭好入門且操作性也很優秀，因此常被用來當作Kit鏡。

以28mm的廣角拍攝

以80mm的中望遠拍攝

用Olympus的標準變焦鏡頭 M.ZUIKO DIGITAL 14-42 mm F3.5-5.6 II R拍攝，廣角端的拍攝範圍恰到好處，望遠端則勾勒出唯美的滑順感。變焦鏡頭的特徵，正是只要持有一支鏡頭就可以拍出豐富的作品。

Mini Column 〔小單元〕

選購標準變焦鏡頭時的關鍵

標準變焦鏡頭的通用性很高，因此各品牌都有豐富的種類。採購這種鏡頭時，請選擇最符合自己攝影風格的類型，尤其應留意的是「焦距」。前面提過這種鏡頭可以涵蓋廣角至中望遠的需求，但是實際性能仍隨著型號有些微差異，例如：有的比較偏向廣角、有的比較偏向望遠，所以必須思考自己日常生活中多半使用那種視角。再來要注意的有「最短對焦距離」，確認廣角端與望遠端能夠多貼近被攝體，會影響到該支鏡頭的特寫能力。此外，也要注意鏡頭的開放值，市面上有開放值隨焦距變動的標準變焦鏡頭，也有大光圈的恆定光圈變焦鏡頭。其他像是重量、尺寸與價格等也都必須留意，衡量CP值去選購。正因為這是相當常用的鏡頭，所以有更多需要講究的地方。

Canon
EF24-70mm F2.8L II
USM／805 g／
購買價格：173,000円

Canon
EF-S 18-55mm
F3.5-5.6 IS II／200 g／
購買價格：21,000円

上方是全片幅專用的標準變焦鏡頭（適合高階業餘玩家、專業攝影師），光圈可以開得較大、拍出較明亮的照片，但是價格與重量都相當有份量。下方這支則是APS-C專用的標準鏡頭（適合新手）。購買鏡頭時必須按照自己的拍攝風格，以及整體性能的均衡度去做選擇（→P156）。

Q.28 標準定焦鏡頭的優點有哪些？

A ▼ 能夠忠實呈現肉眼所見的畫面。

標準定焦鏡頭換算成35mm片幅之後，焦距範圍大約會是50mm（APS-C 31mm、M4/3 25mm）左右，最大的魅力就是能夠忠實還原肉眼所見的景象。標準定焦鏡頭的結構多半比其他鏡頭簡約、輕量且小巧，同時也偏向大光圈。在整體來說偏高價的大光圈鏡頭中，標準定焦鏡頭屬於價格較平實的一種。

標準定焦鏡頭的另外一大優點，就是不會像廣角或望遠鏡頭那樣，在畫面表現方面受到鏡頭特性束縛。使用標準定焦鏡頭時，必須自行移動位置拍攝，忠實呈現眼前的景象，因此很多人也會將其視為練習用的鏡頭。

用相當於50mm的標準定焦鏡頭拍攝，光圈為F1.8。能夠以低價購得、輕鬆拍出動態感，是這種鏡頭的魅力。

Mini Column [小單元]

標準定焦鏡頭與餅乾鏡頭

前面有提到過，標準定焦鏡頭多半輕量小巧，其中還有格外輕薄的類型。這種鏡頭形狀扁平，就像餅乾一樣，所以稱為「餅乾鏡頭」。特徵是輕盈好攜帶，且開放值相當小，能夠拍攝出有明顯散景效果的畫面。餅乾鏡頭多半是廣角或標準定焦鏡頭，非常適合用在隨興的抓拍上。

Olympus
M.ZUIKO DIGITAL
17mm F2.8
這是相當於34mm的廣角定焦鏡頭。相機裝上這支鏡頭後，重量也不會有明顯的增加。

Olympus
M.ZUIKO DIGITAL ED
14-42mm F3.5-5.6 EZ
變焦鏡頭中也有餅乾鏡頭。變焦的時候鏡頭會往前方伸長。

Q.29 微距鏡頭的特徵是什麼？

A 最短對焦距離特別短。

微距鏡頭的特徵是優秀的近拍功能。基本條件為相當短的最短對焦距離，最大攝影倍率為1倍。鏡頭愈能夠貼近被攝體，可以表現的幅度就愈寬廣。

微距鏡頭可以將小物拍得很大，也能拍攝花蕊或花瓣，將微小的世界呈現於照片中。

微距鏡頭依焦距主要分成3種，分別是標準微距、中望遠微距與望遠微距。如前所述，由於廣角鏡頭本身的最短對焦距離相當短，所以並沒有廣角型的微距鏡頭。此外也希望各位牢記──

微距鏡頭並非只能近拍，還可以用在街頭抓拍，或是以望遠微距鏡頭拍攝人物照，表現卓越的散景效果。

能將飾品拍得很大

拍攝小巧飾品時，只要使用微距鏡頭就能夠拍得很大。想要表現微小世界時，微距鏡頭是不可或缺的工具。

貼近花卉

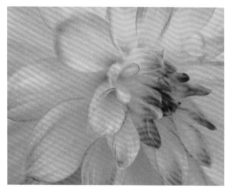

適合使用微距鏡頭拍攝的被攝體中，最具代表性的就是花卉。將鏡頭貼近花卉，就能夠表現出豐富的樣態。

Canon
EF-M 28mm F3.5 MACRO IS STM

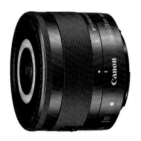

這是無反單眼專用的微距鏡頭，換算成35mm片幅後焦距相當於45mm。鏡頭前方搭載LED燈，可以彌補特寫拍攝時的進光量不足。微距鏡頭的型號中，一定會有MACRO的字眼。

Q.30 如何使用微距鏡頭？

A ▼ 注意手震與失焦的問題。

使用微距鏡頭近拍被攝體時，一定要特別注意的就是手震。因為鏡頭大幅貼近被攝體，所以與望遠鏡頭一樣都容易受手震影響，只要稍微搖晃都會造成影像模糊，因此應選擇高速快門。

另外必須特別留意的一點是對焦。用微距鏡頭近拍時，景深會非常淺，尤其是中望遠與望遠微距鏡頭的焦距較長，景深會更加地淺。拍攝特寫時要是使用了開放值，或是做了任何會導致散景效果的處理，都會使被攝體部分的對焦更加困難。這時可以稍微縮小一點光圈，以利精準對焦。基本上景深愈深，對焦就愈簡單。

從以上幾點看來，用微距鏡頭拍攝特寫時，搭配腳架不僅比較安全實在，還可以細緻斟酌構圖。建議使用MF（手動對焦），親自轉動對焦環，並藉Live View放大想對焦的部分，就能更順利對焦。

用腳架＋MF＋放大做好對焦

用微距鏡頭拍攝特寫時，這是個很方便的組合，有助於確實對焦。

適合微距攝影的迷你腳架

迷你腳架是近拍花卉等小型被攝體時非常方便的工具。使用微距鏡頭時，很需要這種偏低的腳架。

拍攝特寫時要稍微縮小光圈

F2.8

F8

拍攝特寫時，散景效果的範圍會特別大，光圈開太大的話，整體畫面會過於朦朧。這時將光圈數值調至F8，就能夠營造出足夠的模糊感了。使用微距攝影時，稍微縮小光圈會比較易於對焦。

Q.31 魚眼鏡頭的特徵是什麼？

A 畫面大幅變形，但是可以拍攝全景。

魚眼鏡頭的焦距比廣角鏡頭短，是拍攝範圍比廣角更廣的特殊鏡頭，分成全周魚眼與對角線魚眼2種。全周魚眼鏡頭的特徵，就是在水平、垂直與對角線都可以拍攝180度的視野，整體畫面會以圓形相連，四周會出現黑影。對角線魚眼則是以對角線為基準拍攝180度的視野，畫面四周會出現大幅度的變形。

鏡頭的焦距愈短愈容易出現不自然的變形效果，但是選擇魚眼鏡頭的話，正好可以善用這種特徵，營造出脫離現實的氛圍。建議在以風景或建築物為背景的情況下，貼近特定被攝體拍攝，如此一來，就能夠打造出意想不到的特殊畫面。

用全周魚眼拍攝

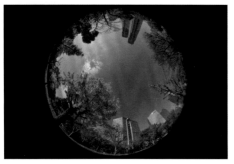

能夠將全景拍成以圓形相連的畫面，這支鏡頭換算成35mm片幅後，焦距約等於於8mm左右。

用對角線魚眼拍攝

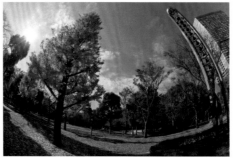

特徵是畫面周邊會大幅變形。這支鏡頭換算成35mm片幅後，焦距約在15mm以下。

Canon
EF8-15mm F4L Fisheye USM
這是可以切換全周或對角線魚眼的變焦鏡頭，特徵是鏡頭會突出於前方。

裝上保護蓋會比較安心。

Mini Column[小單元]

鏡面保護

魚眼鏡頭要格外注意

魚眼鏡頭的鏡面會向前凸出，所以比其他鏡頭更易髒。因此不管是裝在相機上還是沒在用的時候，都一定要裝設保護蓋，千萬不要疏忽。

Q.32

該怎麼強調魚眼效果？

A. 離畫面中心愈遠，魚眼效果愈明顯。

不必運用任何技巧，魚眼鏡頭就能夠製造出變形效果，但是仍需要了解一些訣竅。

舉例來說，使用全周魚眼鏡頭單純拍攝遠處風景時，就只是前方180度視野的畫面連接成圓形，並沒有特別出色的感覺。而將鏡頭朝向正上方，就能夠拍出周遭風景環繞的有趣畫面。

至於對角線魚眼鏡頭，則應將形狀清晰的被攝體擺在畫面周邊，強調變形效果，建議選擇建築物、樹木與地平線等。此外，不管是全周還是對角線魚眼鏡頭，貼近被攝體時都可以增添扭曲的效果。

全周魚眼比較

NG

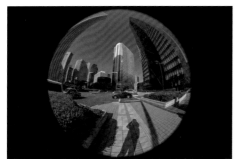

OK

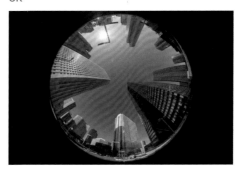

直接拍攝眼前的景色無法突顯魚眼鏡頭的效果，而往正上方或正下方拍攝時就能夠獲得有趣的成果。

對角線魚眼比較

NG

OK

使用對角線魚眼時，將被攝體配置在四周，能夠營造出明顯的變形效果，強調魚眼鏡頭的特色。

這張照片是用15mm對角線魚眼搭配光圈F4拍攝而成。由於非常貼近被攝體，所以背後有散景效果。魚眼鏡頭若不貼這麼近的話，就無法形成散景。

Mini Column 【小單元】

使用魚眼鏡頭不必煩惱對焦

使用魚眼鏡頭時，搭配深景深比較恰當。選擇具有一定深度的背景，不要過度貼近被攝體，就算使用一般的開放值，也能夠讓整體畫面精準對焦。也就是說，用魚眼鏡頭抓拍或拍攝風景照的時候，不必特別縮小光圈，只要用F4就能夠拍攝出足夠的銳利度。魚眼鏡頭是種不必特別考慮對焦問題的鏡頭。

移軸鏡頭是什麼樣的鏡頭？

能夠微調變形問題與對焦範圍的特殊鏡頭。

移軸鏡頭是具有變形修正效果的特殊鏡頭，可以調整鏡頭中光軸與感光元件表面的關係。鏡頭的光軸朝著感光元件表面傾斜，稱為「傾角」，平行移動光軸時就稱為「平移」。

這種鏡頭可以修正拍攝建築物時造成的變形，或是將對焦範圍設成極寬或極窄。移軸鏡頭常用來拍攝建築物與商品，另外也會用來拍出後面介紹的模型效果（→Q36）。移軸鏡頭主要依焦距分成廣角、標準與望遠這3種，全部都是定焦鏡頭，而且必須採用手動對焦。

Canon TS-E 24mm F3.5 L II

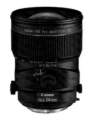

Canon 的移軸鏡頭稱為 TS-E 鏡頭，從廣角到望遠共有4種可以選擇。

Nikon PC NIKKOR 19mm f/4 E ED

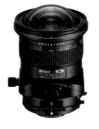

Nikon 的移軸鏡頭稱為 PC 鏡頭，同樣有4種可以選擇。

傾角操作

往上

往左

往右

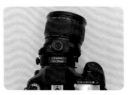

往下

傾角操作是用來調整對焦面的，這種功能可以讓攝影者自行調整對焦範圍，例如：整個畫面都要精準對焦或是僅局部對焦。

平移操作

往上

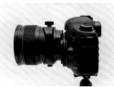

往左

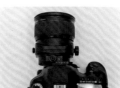

往右

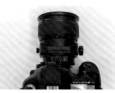

往下

平移操作可以用來調整被攝體的遠近感，或是在固定相機的情況下改變構圖。平移操作能夠拍出的效果比傾角操作還要豐富。

什麼是移軸效果？

A

針對垂直進
到感光元件
表面光軸的
調整作業。

一般進入鏡頭內的光軸，會垂直朝向感光元件表面的中心（圖1）。讓光軸朝著感光元件表面傾斜的操作稱為「傾角」（圖2），讓光軸平行移動的操作稱為「平移」（圖3），這兩種操作就合稱為「移軸」。這種功能原本只屬於摺疊構造的大型相機，主要是用來補足過淺的景深，以及還原被攝體的形狀。

通常只有與感光元件呈平行的面會對焦，但是像圖4這樣自由改變對焦面的傾斜度，就能夠調整被攝體對焦的部分。平移操作則會像圖5這樣平行移動，能夠修正被攝體常見的變形問題。

一般拍攝（圖1）

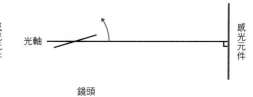

光軸

鏡頭

感光元件

傾角（圖2）

光軸

鏡頭

感光元件

平移（圖3）

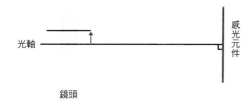

光軸

鏡頭

感光元件

移軸正是下列這兩項操作的合稱，指的是「移動垂直進入的光軸」。

傾角（圖4）

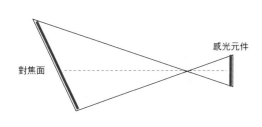

對焦面

感光元件

被攝體本身與感光元件呈平行關係，搭配傾角操作可以打造出一般情況下不會有的對焦狀況。像這樣將對焦面調得非常窄的做法，就被稱為「逆移軸」。

平移（圖5）

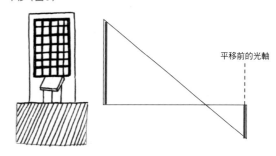

平移前的光軸

從地面上拍攝高樓大廈時，因為鏡頭是由上往下，所以高樓看起來會下寬上窄。透過平移操作刻意錯開光軸與感光元件的表面，就能夠修正這部分的變形。

CHAPTER 1

傾角操作在什麼時候會派上用場？

拍攝桌上小物或商品的現場最能夠顯現出傾角操作的優勢。拍攝處於極深空間的被攝體時，傾角操作可以讓整個畫面都相當銳利；用來拍攝與感光元件平行的被攝體時，就可以針對特定部分進行對焦，讓視線集中在該處。想要拍出整個畫面都充滿銳利感的照片時可以縮小光圈，而選擇傾角操作的話，還可以同時避免繞射。（→Q62）

可以只對焦被攝體局部的逆移軸效果，則適合拍攝俯瞰的街景與自然風景，營造出模型般的畫面。有些相機的濾鏡功能也可以達到相同成果，而這種濾鏡其實就源自於傾角操作。

可以準確對焦未與感光元件平行的被攝體

無傾角操作

有傾角操作

這兩張照片的光圈都是F8。一般狀況下，離對焦部分愈遠的地方就會愈模糊，但是這裡透過傾角操作讓整體畫面都清楚對焦。

可以局部對焦與感光元件平行的被攝體

無傾角操作

有傾角操作

像這種與感光元件平行的景色，可以透過傾角操作進行局部對焦。這種效果光憑一般攝影技巧是辦不到的，是移軸鏡頭特有的效果。

將遠景拍得猶如模型
這是相當受歡迎的攝影技巧。藉由傾角操作僅讓局部範圍精準對焦，呈現脫離現實的畫面。

Q.36 平移操作在什麼時候會派上用場？

A 想要忠實還原被攝體形狀時。

建築物的拍攝是最能夠發揮平移效果的代表性被攝體。搭配平移操作的話，就算使用廣角鏡頭也能拍出正確又筆直的形狀。另外，用腳架把相機固定，就可以用平移操作輕易改變構圖，適合用於風景照。遇到會反射鏡頭的場景，或是前方有障礙物時，都可以用平移操作解決問題。

此外，利用平移操作也能夠輕易打造出多張照片合成的全景照片。只要善用左右方向的平移操作，就能夠修正過度的遠近感和變形，將景色流暢地連接在一起，看起來非常自然。

能避免建築物變形

無平移操作

有平移操作

一般情況下有些構圖的遠近感會特別明顯，這時就可以藉平移操作調整。

不必移動相機就能夠調整構圖

無平移操作

有平移操作

使用移軸鏡頭的話，不必改變相機的位置，就能夠拍出其他構圖，是拍攝風景、建築物或室內景色等時候很方便的功能。

預防映照出相機

無平移操作

有平移操作

在遇到會映照出相機的反射物時，移軸鏡頭同樣可以發揮功效。只要平行移動光軸，就能夠拍出像右圖這樣的照片。

什麼是高倍率變焦鏡頭？特徵是什麼？

A ▼ 涵蓋廣角至望遠的變焦鏡頭。

高倍率變焦鏡頭的一大特徵，就是可用焦距很廣，通常都廣角端在28mm左右，望遠端在135mm或300mm之間，由標準鏡頭與望遠鏡頭所組成。

這種鏡頭的迷人之處，在於一支鏡頭就能夠應付各式各樣的被攝體，可拍出豐富的構圖。外出旅行想縮減行囊時，就是高倍率變焦鏡頭登場的好時機，能夠把握住所有按下快門的時機，藉由瞬間的判斷決定構圖。

另一方面，在廣角端使用開放值時成像會偏暗，散景效果也會比一般鏡頭差。大部分的高倍率變焦鏡頭都又大又重，所以也不是每個場景都又大又重，所以也不想錯過任何快門時機時還是非常推薦使

用。只要選對使用時機，高倍率變焦鏡頭可以說是最方便的一種鏡頭。

近年的高倍率變焦鏡頭進步速度非常快，很多型號都擁有與望遠變焦鏡頭同等級的開放值，有些還搭載了手震補償功能。因此「高倍率變焦鏡頭的優點只有可用焦距廣」這種想法已經落伍了，相信這種鏡頭日後會愈來愈受矚目。

高倍率變焦鏡頭
Canon EF-S18-135mm
F3.5-5.6 IS STM

在又大又重的高倍率變焦鏡頭中，這支算是比較小巧的類型。近年來高性能的高倍率變焦鏡頭愈來愈多了。

高倍率變焦鏡頭 Canon EF-S18-135mm F3.5-5.6 IS STM

18mm（相當於29mm）

135mm（相當於216mm）

如此大的視角變化，只有高倍率變焦鏡頭才能辦到。遇到這種轉眼間就會錯失的畫面時，高倍率變焦鏡頭就格外重要，能夠把握按下快門的好時機，還可以在短時間內改變構圖。

高倍率變焦鏡頭的變焦部分，容易像這樣自動伸出，必須特別留意。

Mini Column〔小單元〕

要注意鏡頭伸長的問題

高倍率變焦鏡頭與望遠變焦鏡頭，都有朝下時會自動伸長的問題。有一種專門調整的轉環可以預防這個問題，只要鎖緊轉環，就能夠避免鏡頭自動伸長。

Q.38 廣角端與望遠端是什麼？

A ▶ 指的是鏡頭兩端的焦距。

以18-55mm的標準變焦鏡頭為例，焦距最長的55mm就稱為望遠端，焦距最短的18mm就稱為廣角端。其中望遠端會以「T」表示，廣角端會以「W」表示。有些消費型數位相機的變焦撥盤就會標明T與W，往T撥動的話就代表拉長焦距，往W撥動就代表縮短焦距。

此外，鏡頭上的變焦倍率，則是以望遠端除以廣角端所得出的數值，以前面舉例的這支鏡頭來說，變焦倍率約為3倍。

Nikon AF-S DX NIKKOR 18-300mm f/3.5-5.6 ED VR

這是一支高倍率變焦鏡頭，最長焦距端300mm，最短焦距端18mm，倍率為約16.6倍。

消費型數位相機的機殼上，會標出T與W，一些有搭載撥桿的鏡頭也會標示出來。

Q.39 轉接環是什麼？

A ▶ 能夠讓相機接上更多不同鏡頭的配件。

前面有提到過，不是每支鏡頭與機身都能夠互相連接，許多鏡頭都按照感光元件的尺寸分成多種。想要讓不同規格的鏡頭與機身相容的話，就必須使用「轉接環」。互不相容的鏡頭與機身本身的接環規格不同，這時只要在接環的部分接上專門的轉接環就可以互通了。

使用轉接環要特別注意的一點是「功能限制」。例如：轉接後的AF運作可能會變慢或是失效等，所以使用轉接環時也要仔細確認轉接後造成的功能限制。

Canon 轉接環 EF-EOS M

Canon的無反單眼EOS M專用轉接環，這個配件能夠讓EOS M系列的相機裝上60種以上的EF鏡頭。

Olympus 4/3轉接環 MMF-3

這是用來讓4/3規格的鏡頭裝在M4/3規格機身的轉接環。這裡介紹的是原廠商品，不過市面上也有許多副廠的轉接頭。

Q.40 增距鏡是什麼？

A 能夠延長鏡頭焦距的配件。

增距鏡是用來延長鏡頭焦距的配件，英文有Teleconverter與Extender這兩種說法。舉例來說，用可以將焦距延長至兩倍的增距鏡，搭配200mm的鏡頭，望遠端就能拉長至400mm。

增距鏡的最大魅力就是可以輕鬆提升焦距。400mm以上的望遠鏡頭較難購得，但是只要備妥能夠將焦距增至兩倍的增距鏡，就算手邊只有200mm的鏡頭也沒問題。

但是裝設增距鏡後開放值會變大，AF速度也會變慢，在昏暗場所拍照時必須格外留意手震問題。選購前請務必先理解這方面的限制。

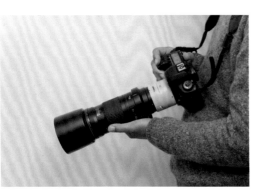

裝上增距鏡後就會像照片中這個模樣。增距鏡必須先裝上鏡頭，再連同鏡頭一起裝上機身。

Canon
EXTENDER EF2×III

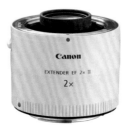

能夠將鏡頭焦距增至2倍，但是光圈也會縮小2級。

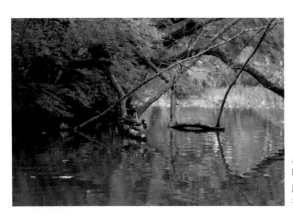

用Canon
EF100mm F2.8L MACRO IS USM 拍攝

距離還是有點遠，100mm的焦距稍嫌不足。這裡的光圈開放至F2.8，快門速度為1/160秒。

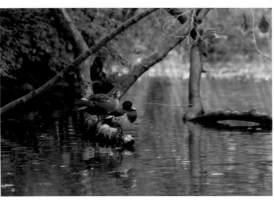

用Canon
EF100mm F2.8L MACRO IS USM ＋
EXTENDER EF2×III 拍攝

焦距延長了兩倍，以200mm拍出這張照片，相當貼近被攝體，但是可以使用的開放值僅F5.6。此外，焦距延長也造成更明顯的散景效果，所以必須特別留意手震問題。這裡提高了ISO感光度，並以1/500秒快門速度拍攝。

Q.41 數位變焦與光學變焦的差異是？

A. 數位變焦只是放大影像後擷取而已。

一般數位相機用的是光學變焦，變焦的時候會改變焦距，因此不管是用廣角端還是望遠端拍攝，畫質都不會變差。

而智慧型手機使用的數位變焦，則是先用廣角鏡頭拍好影像後，放大擷取局部畫面，因此焦距拉得愈長畫質就愈差。也就是說，我們先使用廣角鏡頭拍照之後，再放大並裁切局部畫面，也會得到相同的結果。

有些數位相機也會搭載數位變焦，以彌補光學變焦不足的部分，但是這部分拍出來的狀況就如上一段所述，使用前請務必理解這些原理。

光學變焦的放大範例

光學變焦是透過焦距調整畫面範圍，因此就算使用望遠端拍攝，也不會影響畫質。

數位變焦的放大範例

先用廣角鏡頭拍攝後，再擷取局部範圍放大（變焦），因此放得愈大畫質愈差。

大口徑鏡頭是什麼？

大口徑鏡頭顧名思義就是口徑大的鏡頭。口徑愈大時，一口氣能攬入的光線量愈多，所以大口徑鏡頭的開放值都很小。也就是說，大口徑鏡頭也等於大光圈鏡頭。大口徑鏡頭能夠輕易拍攝出明亮的畫面，還可以打造出明顯的散景效果。

大口徑鏡頭的開放值，同樣會隨著焦距而變化，廣角與標準鏡頭通常為F2以下、中望遠為F1.4以下，望遠與變焦鏡頭則為F2.8以下。大口徑鏡頭又重又佔空間，但是性能非常優秀，拍出的畫質也很好。對構圖特別講究時，就很適合選擇大口徑鏡頭。

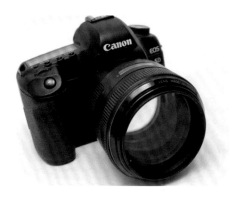

這是 Canon 的大口徑鏡頭「EF85mm F1.2L II USM」鏡頭表面。相當大的口徑可以一口氣攬入大量光線，但是鏡面特別容易髒，必須留意。

副廠鏡頭是什麼？

不是原開發廠，但生產相關周邊商品的製造廠就是副廠。也就是說，副廠鏡頭並非由相機原廠製造，而是由專門製造鏡頭的廠商針對這些相機所製造的。

專門製造鏡頭的代表性副廠有SIGMA、TAMRON與Tokina等，這些廠商都有推出Canon與Nikon等品牌適用的鏡頭。購買相機後，通常都會先選擇原廠的鏡頭，不過副廠鏡頭也是一項不錯的選擇。

フィルター径	φ62mm
最大径	φ79mm
長さ*	117.1mm（キヤノン用） 114.6mm（ニコン用） 116.6mm（ソニー用）
質量	610g（キヤノン用） 600g（ニコン用） 585g（ソニー用）
絞り羽根	9枚（円形絞り）**
最小絞り	F/32
手ブレ補正効果	3.5 段（CIPA規格準拠） キヤノン用：EOS-5D MarkIII 使用時、ニコン用：D810 使用時
標準付属品	丸型フード、レンズキャップ
対応マウント	キヤノン用/ニコン用/ソニー用***

這是 TAMRON 的鏡頭規格表。TAMRON 旗下的鏡頭都像這樣標明適用的相機品牌。可以發現長度與重量隨著適用品牌出現細微差異，這是為了符合各品牌規格所做的調整。

Q.44 副廠鏡頭的性能比原廠鏡頭差？

A. 副廠鏡頭能夠拍出與原廠相同的品質。

專產鏡頭的品牌稱為副廠，相機製造商則稱為原廠。原廠與副廠的產品在性能與操作性方面是否有明顯差異呢？其實從結果來看，副廠的產品在性能與畫質上並不輸原廠。尤其是近年，有許多副廠推出高性能且高畫質的產品，還有許多開放值相當小的大口徑鏡頭、高性能的高倍率變焦鏡頭等。

副廠的優勢在於售價比原廠便宜，既然能夠拍出品質相同的成果，那麼可以降低花費當然是好事一樁，因此不必堅持選用原廠鏡頭。

超廣角定焦鏡頭
SIGMA 20mm F1.4 DG HSM

這支鏡頭最大的魅力，就是用廣角端拍照時，可以使用「F1.4」的開放值。能夠同時表現出充滿動態感的散景效果和遠近感，如左邊這張照片。另外，這支鏡頭也適合用在需要大範圍取景時的抓拍。副廠鏡頭中就有很多像這樣性能優秀、規格特別的鏡頭。

高倍率變焦鏡頭
TAMRON 28-300mm F/3.5-6.3 Di VC PZD

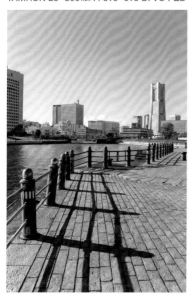

倍率為10.7倍，只要一支鏡頭就能夠享受各種拍攝視角。這支鏡頭的特徵是長度僅96mm、重量為540g（Nikon用），輕量又小巧。左邊的直式照片是用28mm拍出來的，上方的橫式照片則是以300mm拍出，可以看見畫面表現相當優秀。

使用遮光罩比較好嗎？

可以預防眩光與鬼影，並保護鏡面不受撞擊。

就算覺得遮光罩很麻煩，還是建議各位使用。遮光罩主要在面對逆光等強光時發揮作用，能避免光線直接射入相機內，防止眩光或鬼影。另外還具有保護鏡面的功效，可以避免誤觸鏡面，就算不慎碰撞也不至於直接傷到鏡頭表面。

因此就算拍攝場景不會出現眩光與鬼影，仍應裝設遮光罩。對大口徑鏡頭來說，這種配件更是不可或缺。

這是沒有善用遮光罩功能的NG範例。雖然把遮光罩反扣很方便，可以等需要使用的時候再裝上，但是眩光與鬼影常常會在意想不到的地方出現，所以只有真的用不到遮光罩的時候，才可以像這樣反扣。

在強烈的逆光下未裝設遮光罩拍攝。像這種彷彿白霧壟罩或是出現圓形的光斑，裝設遮光罩後就可以大幅抑制。

什麼場景不需要遮光罩？

拍攝特寫時可以拿掉。

用微距鏡頭貼近被攝體拍照時，遮光罩會擋住照射在被攝體上的光線，導致進光量不足，這時就請拆下遮光罩。此外，在狹窄場所或人潮混亂的地方拍照時，遮光罩會造成阻礙，於禮儀上也應該取下。請各位視當下情況，決定是否裝設遮光罩吧。

像這樣用微距鏡頭貼近被攝體時，遮光罩就可能擋住必要的光線。

裝有遮光罩

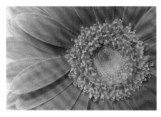

沒有遮光罩

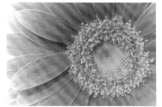

這兩張照片使用相同的光圈與快門速度，亮度卻有明顯的差異。由此可以看出，要用最大放大倍率拍攝近物時，卸下遮光罩會比較恰當。

Q.47 什麼是Kit鏡頭？

A 與相機成套銷售的鏡頭。

Kit鏡頭指的是與相機成套銷售的鏡頭，通常是能夠應付日常大多數被攝體的標準變焦鏡頭，不過有些相機也會搭配標準定焦的大光圈鏡頭。

購買相機時通常有機身＋Kit鏡頭、單機身、雙變焦鏡頭組（機身＋兩支鏡頭，↓Q48）可以選擇，初次購買數位單眼相機時，建議購買機身＋Kit鏡頭組。雖然都是些可以個別買到的商品，但是搭在一起購買會比較划算。

標準變焦鏡頭組
Canon EOS 8000D ＋
EF-S 18-55mm F3.5-5.6 IS STM

機身搭配標準變焦鏡頭kit鏡，是相當典型的組合。首次購買相機時，建議從這個組合開始。

定焦鏡頭組
Panasonic LUMIX GX7 Mark II ＋
LEICA DG SUMMILUX 15mm/F1.7 ASPH

這裡的Kit鏡頭是定焦鏡頭，常見於中階以上的機種，適合特別講究構圖與畫面的人。

Q.48 雙變焦鏡頭組比較划算嗎？

A 經常使用望遠鏡頭拍照的話就很划算。

雙變焦鏡頭組是由兩支變焦鏡頭與一部機身組成，通常是標準變焦鏡頭加上望遠變焦鏡頭。

想要選購搭配望遠變焦鏡頭的套裝組時，必須冷靜思考自己是否有拍攝遠處被攝體的機會。否則儘管套裝組較便宜，要是買了卻派不上用場就沒意義了。尤其望遠變焦鏡頭又重又佔空間，沒辦法事前決定好要拍攝哪些被攝體時，往往會放棄帶出門。各位不妨先使用標準變焦鏡頭，覺得還想再拍遠一點的時候，再自行添購望遠變焦鏡頭。

雙變焦鏡頭組
Olympus PEN E-PL8 ＋
M.ZUIKO DIGITAL 14-42mm F3.5-5.6 EZ ＋
M.ZUIKO DIGITAL ED 40-150mm F4.0-5.6 R

除了標準變焦鏡頭外，還有相當於全片幅80-300mm的望遠變焦鏡頭。望遠變焦鏡頭不適合日常生活使用，所以購買前必須想清楚是否有派上用場的機會。

這張照片是用望遠變焦鏡頭300mm在動物園拍攝的。想要將焦距拉到這麼長就一定得使用望遠變焦鏡頭。選擇雙變焦鏡頭組的一大魅力，就是可以享受望遠鏡頭的效果。

有了Kit鏡頭後，第二支鏡頭該選什麼？

A 備有一支定焦的大光圈鏡頭，就可以拓展攝影樂趣。

覺得手邊鏡頭不夠用時，當然就可以開始考慮購買新的鏡頭。但要是光憑Kit鏡就滿足大部分需求時，就未必需要添購第二支鏡頭。Q 48介紹的望遠變焦鏡頭，就是相當典型的範例。

想要輕鬆享受攝影最原始樂趣時，建議選擇標準定焦鏡頭（→Q 28）。這種鏡頭有許多便宜的類型，還可以使用偏小的開放值。而且像餅乾鏡頭這類型體小巧的鏡頭，就算與標準變焦鏡頭一起帶在身上，也不會增加太多重量。

另外，也有很多人的第二支鏡頭會選擇微距鏡頭，這種鏡頭適合喜歡拍攝花卉、桌上擺設與昆蟲的人。中望遠微距鏡頭可以當作拍攝中望遠範圍的定焦鏡，活

用在人物拍攝等方面。

不論是標準定焦鏡頭還是微距鏡頭，都能夠讓攝影者踏入標準變焦鏡頭到不了的世界。鏡頭攸關攝影者邁向下一個階段的表現，還能夠讓攝影者重新體認到攝影的有趣之處。

用微距鏡頭拍攝

這是用100mm微距鏡頭拍攝的特寫。光是貼近被攝體就能大幅拓寬攝影的表現，儘管微距鏡頭並不便宜，持有一支還是會方便許多。將微距鏡頭當成第二支鏡頭是不會有遺憾的。

用標準定焦鏡頭拍攝

這裡用50mm的定焦鏡頭拍攝。光圈打開至F2.2，製造出大範圍的散景效果，就連稀鬆平常的場景也能夠表現出故事感。

Q.50 作品出現特定傾向時就該更換鏡頭？

A 換一支鏡頭，就能改變看待被攝體的角度。

照片的畫面表現受到光圈與快門速度等數值的影響，但是對「攝影者眼中的被攝體」影響最大的，則是鏡頭。因此若發現拍出的作品出現特定模式，變得乏味時，不妨換支鏡頭拍攝。

Q49介紹的標準定焦鏡頭與微距鏡頭，都是打破僵局的好選擇。想繼續使用標準變焦鏡頭的話，刻意只用最長焦距拍攝，也有機會發現不同的樂趣。刻意限制狹窄拍攝範圍，有時會從被攝

體身上發現新大陸！

鏡頭就如同攝影者的眼睛，能夠左右眼前情景的呈現。只要改變看待被攝體的角度，攝影風格勢必會有所變動。

用廣角鏡頭拍攝（17mm）

用望遠鏡頭拍攝（200mm）

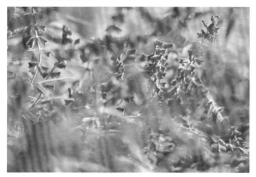

用微距鏡頭拍攝（100mm）

用魚眼鏡頭拍攝（15mm）

這裡拍攝了街上的花圃。不同的鏡頭遇上相同的風景，帶來了非常豐富的變化。可以說世界上有多少種鏡頭，就有多少種表現方式。

▶ Column

35mm片幅換算一覽表

使用多種不同片幅的鏡頭時，就必須記得要換算成35mm片幅，但是並不需要將下列這份表格全部背起來。各位可以按照倍數自行計算，也可以將標準50mm的數值記下當成標準值。APS-C專用鏡頭31mm時，拍出來的焦距等於全片幅的50mm，並等於M4/3的25mm，基本上只要記下這些數字就很好用了。本頁表格除了列出較具代表性的APS-C與M4/3外，還列出了兩種大於全片幅的中片幅。

A	B	C	D	E
10mm	相當於 16mm	相當於 20mm	相當於 5mm	相當於 5.5mm
12mm	相當於 19mm	相當於 24mm	相當於 6mm	相當於 7mm
17mm	相當於 27mm	相當於 34mm	相當於 8mm	相當於 9mm
20mm	相當於 32mm	相當於 40mm	相當於 10mm	相當於 11mm
24mm	相當於 38mm	相當於 48mm	相當於 12mm	相當於 13mm
25mm	相當於 40mm	相當於 50mm	相當於 12.5mm	相當於 14mm
28mm	相當於 45mm	相當於 56mm	相當於 14mm	相當於 15mm
30mm	相當於 48mm	相當於 60mm	相當於 15mm	相當於 16mm
31mm	相當於 50mm	相當於 62mm	相當於 15.5mm	相當於 17mm
35mm	相當於 56mm	相當於 70mm	相當於 17.5mm	相當於 19mm
40mm	相當於 64mm	相當於 80mm	相當於 20mm	相當於 22mm
45mm	相當於 72mm	相當於 90mm	相當於 22mm	相當於 25mm
50mm	相當於 80mm	相當於 100mm	相當於 25mm	相當於 27mm
55mm	相當於 88mm	相當於 110mm	相當於 27mm	相當於 30mm
60mm	相當於 96mm	相當於 120mm	相當於 30mm	相當於 33mm
62mm	相當於 100mm	相當於 124mm	相當於 31mm	相當於 34mm
65mm	相當於 104mm	相當於 130mm	相當於 32mm	相當於 36mm
70mm	相當於 112mm	相當於 140mm	相當於 35mm	相當於 38mm
75mm	相當於 120mm	相當於 150mm	相當於 37mm	相當於 41mm
80mm	相當於 128mm	相當於 160mm	相當於 40mm	相當於 44mm
85mm	相當於 136mm	相當於 170mm	相當於 42mm	相當於 47mm
90mm	相當於 144mm	相當於 180mm	相當於 45mm	相當於 49mm
100mm	相當於 160mm	相當於 200mm	相當於 50mm	相當於 55mm
105mm	相當於 168mm	相當於 210mm	相當於 52mm	相當於 58mm
120mm	相當於 192mm	相當於 240mm	相當於 60mm	相當於 66mm
135mm	相當於 216mm	相當於 270mm	相當於 67mm	相當於 74mm
150mm	相當於 240mm	相當於 300mm	相當於 75mm	相當於 82mm
180mm	相當於 288mm	相當於 360mm	相當於 90mm	相當於 99mm
200mm	相當於 320mm	相當於 400mm	相當於 100mm	相當於 110mm
250mm	相當於 400mm	相當於 500mm	相當於 125mm	相當於 137mm
300mm	相當於 480mm	相當於 600mm	相當於 150mm	相當於 165mm
350mm	相當於 560mm	相當於 700mm	相當於 175mm	相當於 192mm
400mm	相當於 640mm	相當於 800mm	相當於 200mm	相當於 220mm

A：焦距　B：APS-C片幅（×1.6倍）　C：M4/3（×2倍）　D：中片幅底片6×7（×0.5倍）　E：中片幅底片6×6（×0.55倍）

進一步了解！
鏡頭的進階知識

Chapter 1以綜觀全局的視角，介紹了主要的鏡頭種類與個別特徵，
但是鏡頭的世界還非常深遠，所以接下來要從光學知識著手，
用30個項目介紹鏡頭的結構。希望可以幫助各位進一步了解鏡頭知識，
並將其應用在拍照上。

視角中的水平、垂直與對角線是什麼意思？

A 表示視角的測量方式。

如Q6所述，視角是用角度表示感光元件能夠映照出的被攝體寬度範圍，那麼視角是怎麼計算出來的呢？以標準50mm來說，視角大約45度，而這個角度又是從哪裡看出來的呢？有3種方法可以找出視角，分別是「垂直視角」、「水平視角」以及「對角線視角」。

垂直視角是指感光元件中上下連成的線，水平視角是左右連成的線，對角線視角指的就是對角線，其中最常用的是對角線視角。再回頭看前面說的「標準50mm視角約45度」，但是一般情況下其實有3種視角，所以更精準來說應該是「標準50mm的對角線視角為45度」。

3種視角的測量方式

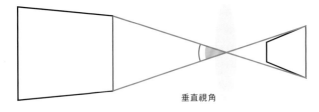

垂直視角

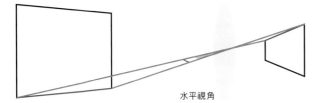

水平視角

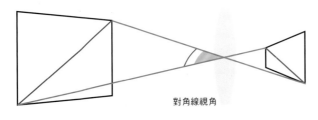

對角線視角

被攝體　　　　　　　　　　　感光元件

視角的測量方式如左圖所示共有3種。焦距相同時，感光元件尺寸愈小視角就愈狹窄（→Q6），不管是哪一種視角都一樣。

商品仕樣

画角（水平・垂直・対角線）	40°・27°・46°
レンズ構成	5群6枚
絞り羽根枚数	7枚
最小絞り	22

這是Canon日本官方網站上的50mm定焦鏡頭規格表。可以看見上面列出了3種視角，但是其他品牌幾乎都只列出對角線視角。此外，有些品牌會列出將全片幅鏡頭裝在APS-C相機上的視角以供參考。

Q.52 什麼是影像圓周？

A. 光線穿透鏡面進入相機中的光線集結範圍。

鏡面是圓形的，進入相機內的光線資訊當然也是圓形的。在影像圓周內的影像會格外鮮明清晰，因此在設計影像圓周時，會刻意使其大於感光元件。要是感光元件比影像圓周小，就會出現沒有影像的範圍，也就是周邊會出現黑影。

APS-C 專用鏡頭不能裝在全片幅相機（裝上後會形成四周黑影）的原因，就是APS-C專用鏡頭的影像圓周，是按照APS-C的感光元件尺寸設計的。相機與鏡頭間的相容性，有很大一部分取決於影像圓周。

全片幅相機與APS-C相機的影像圓周比較

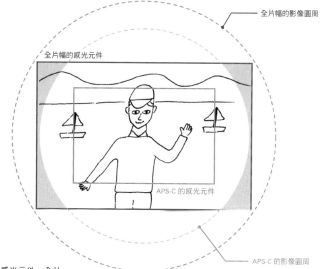

全片幅的影像圓周

全片幅的感光元件

APS-C 的感光元件

APS-C 的影像圓周

影像圓周會如圖所示圍住感光元件，全片幅專用鏡頭的影像圓周較大，所以可以應付APS-C片幅的鏡頭，但是APS-C專用鏡頭的影像圓周比全片幅感光元件小（感光元件會超出影像圓周），因此才無法相容。

Mini Column〔小單元〕 移軸鏡頭與影像圓周

基本上移軸鏡頭為全片幅相機專用。移軸鏡頭搭配一般的影像圓周會使周邊出現黑影，因此廠商會為移軸鏡頭設計偏大的影像圓周，如此一來，就能夠在平移時避開這個問題。

全片幅的感光元件

全片幅的影像圓周

移軸鏡頭的影像圓周

移軸鏡頭的影像圓周直徑特別大，是為了應付鏡頭上下左右移動。

鏡頭中的○組○片是什麼意思？

A 鏡頭內整組與單一鏡片的數量。

檢視鏡頭的規格表，可以確認鏡頭斷面狀況，看出鏡頭內部的鏡片組合。

這時一定會看見的就是○組○片這組數字，「組」指的是由複數鏡片組成1片的鏡片的部分，「片」則是指總共有多少片單一鏡片。以11組13片鏡頭為例，就是總共使用了13片鏡片，但是其中有幾片組合在一起，所以總共有11組

藉此確認鏡頭結構後，就能夠了解該鏡頭是否搭載特殊鏡片、鏡片的數量與配置等資訊。

鏡頭結構範例

11 組

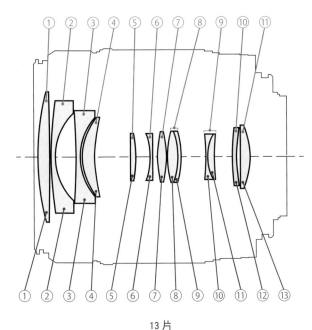

13 片

這是適合新手的標準變焦鏡頭Canon EF-S 18-55mm F3.5-5.6 IS STM的鏡頭結構。鏡片共有11組13片，搭載了1片後面會介紹的非球面鏡片。在判斷鏡頭性能時，鏡頭結構其實並非什麼重要條件，太執著於此反而會感到迷惘。

Mini Column〔小單元〕

不是組成鏡頭的片數愈多就愈好

鏡頭內部結構與性能未必成正比。

舉例來說，薄型定焦鏡頭的鏡頭結構比較長的變焦鏡頭簡單，鏡片的數量也較少，但是也不能因此就說薄型定焦鏡頭比較差。想要確認鏡頭性能時，就必須先鎖定特定類型再去比較鏡片的數量。

Nikon A F-S NIKKOR 58mm f/1.4G的鏡頭結構是6組9片，雖然數量較少，卻是適合專業攝影師的大口徑標準定焦鏡頭，能夠發揮非常卓越的畫面表現能力。定焦鏡頭本身的結構就是比較簡約的。

Q.54 該怎麼解讀MTF曲線?

A → 首先認識兩條曲線的解讀方法吧。

檢視鏡頭規格表中的鏡頭結構時，一定會看見MTF曲線。

MTF是Modulation Transfer Function的縮寫，這幅曲線圖是用來表示鏡頭光學性能的。具體來說，就是畫面中央至畫面周邊的對比度與解析度變化。

MTF曲線的縱軸表示對比度，橫軸表示與畫面中央的距離。空間頻率10條/mm的曲線表示對比度，30條/mm則表示解析度。這裡最重要的，就是曲線愈接近縱軸的1就代表性能愈好。10條/mm的曲線愈接近上方的1，就愈容易維持高對比的1，30條/mm的曲線愈接近上方的1，就愈容易維持在高解析度。這些曲線又各分成S與M，這兩條曲線靠得愈近，形成的散景效果就愈自然。此外，這裡取開放值與F8來比較，可以看出光圈縮小至F8時曲線比較高，也就是說，若是光圈開得愈大，對比度與解析度就會愈容易變差。

接著請參考下面的範例，可以發現曲線愈接近右側就愈偏下，這代表離畫面中央愈遠的部分畫質就愈差。因此最理想的MTF曲線圖，是橫軸往右發展時還能夠朝著1邁進，而非像這樣往下發展。

MTF曲線的範例

表示光圈為開放值時的對比度

10條/mm的MTF特性達0.8以上，就可以稱為優秀的鏡頭。

10條/mm的MTF特性達0.6以上，就可以獲得不錯的對比度。

表示光圈為開放值時的解析度

（縱軸）1 0.9 0.8 0.7 0.6 0.5 0.4 0.3 0.2 0.1 0

（橫軸）0　5　10　15　20 (mm)　與畫面中央的距離

空間頻率	開放		F8	
	S	M	S	M
10 條/mm	——	- - -	——	- - -
30 條/mm	——	- - -	——	- - -

MTF曲線主要用來確認3個部分：曲線本身的位置、曲線往右側的變化，以及S與M之間的距離多近。只要確認了這3點，就能夠了解整體畫面的對比度與解析度等級。

什麼是像差？

A ▼ 鏡頭受結構影響，產生模糊、色偏與變形的總稱。

像差是因光線進入鏡頭方式所產生的現象，主要分成7個項目，包括色彩有落差且看起來模糊的「軸向色像差」、「倍率色像差」，影像本身模糊的「球面像差」、「彗星像差」、「散光像差」與「場曲」，以及影像變形的「畸變」。這是因為鏡頭構造勢必會出現的現象，沒辦法完全消除。但是現在的光學技術已經有飛躍性的進步，這些像差問題都已獲得大幅改善，減輕至幾乎不會注意到的程度。而且就算鏡頭方面無法修正這些問題，也能夠透過影像處理解決。

從這個角度來看，像差可以說是一種完全不需要擔心的問題，但是為了解決這個狀況，才能夠知道如何改善。想要正確了解鏡頭特性，像差仍是不可或缺的知識。

倍率色像差
畫面周邊出現顏色暈染的現象，這種像差比其他像差還要難以完全修正，就算縮小光圈也難以改善。

軸向色像差
整個畫面出現顏色暈染的現象。縮小光圈可以稍微改善。

散光像差
畫面周邊的光線無法聚集成一點，有暈開的感覺。縮小光圈可稍微改善。

彗星像差
影像會呈現朝畫面中心流動的感覺，並出現往外拖曳的尾巴。縮小光圈可以明顯改善。

球面像差
整體畫面有暈開的感覺，對焦不夠銳利。可以透過縮小光圈改善。

畸變

場曲
在同一個平面下，想要對準中央的焦點時，周邊會變得模糊，想要對準周邊的焦點時，就換中央變得模糊。縮小光圈可以稍微改善這個問題。

桶形畸變　　枕形畸變

指影像本身歪曲的現象，分成朝外膨脹的桶形畸變，以及對角線往外延伸的枕形畸變，就算縮小光圈也無法改善。

※這邊的圖示僅是為了幫助理解，實際情況更加複雜，故僅供參考。

Q.56 為什麼開放光圈後對焦處會不夠銳利？

A▼ 可能是球面像差，建議縮小光圈看看。

用接近開放值的光圈拍照，卻連對焦的部分都顯得模糊時，就試著稍微縮小光圈吧。用接近開放值的光圈拍照時，就算對焦正確，解析度也可能變得較差，此外，也可能是球面像差造成的問題。不管是哪種情況，只要縮小光圈都能夠大幅改善。真的想要用開放值拍照時，也可以藉由後續修圖改善銳利度與對比度，如此一來，就可以在不影響景深的情況下減輕像差的問題。

參考MTF曲線（→Q54）可以確認鏡頭在使用開放值時的畫質。只要確認空間頻率的位置（尤其是左端畫面中心部的位置），就能夠了解鏡頭拍出來的畫質等級。

接近光圈開放值的畫質變化

F1.8

F2.0

F2.2

F2.8

F4

這是用舊形的50mm鏡頭拍攝，開放值為F1.8，由於沒有搭載非球面鏡片，所以出現了球面像差。使用接近開放值的光圈拍攝時，影像會有光線暈染的感覺。非球面鏡片相關解說請參照Q63。

Mini Column 〔小單元〕

鏡頭的畫面表現能力巔峰為F8

據說鏡頭在F8左右時畫質是最棒的。具體來說，這個數值下的解析度與對比度都很高，畫面會相當精細，所以重視畫質時可以將此當成一個基準值。但是照片呈現出的質感並不完全取決於畫質，景深也很重要，更何況並不是「使用開放值會使畫質變差」，只是「沒有F8時那麼好」而已。所以太執著於F8這個數字，反而會讓視野變得狹隘，只要稍微留意就可以了。

這是用望遠300mm搭配F8所拍攝的。使用望遠鏡頭時，搭配接近開放值的光圈，特別容易出現球面像差。若是很在意像差問題，可以將光圈設定在F8左右。

背光拍攝時，畫面周邊出現色像差怎麼辦？

A▼ 可以用影像處理修正色像差。

色像差分成「倍率色像差」與「軸向色像差」這兩種，是由穿透鏡片的光線波長曲折率所造成的。光線波長五花八門，曲折率也各有不同，因此穿透鏡片進入相機後，沒辦法聚集在同一個點上，會稍微錯開，這個現象就稱為「色像差」。

色像差會使被攝體的輪廓出現不自然的紫色或綠色。軸向色像差的特徵是色彩錯開的問題會出現在光軸方向，在大光圈時容易發生；倍率色像差則容易出現在感光元件表面的橫向，在廣角型的大光圈鏡頭上特別容易發生。

想要從光學角度來預防色像差，會比預防其他像差還要困難，尤其倍率色像差更是難以完全改善。較實際的做法，是利用後製的影像處理來解決這個問題。目前還有廠商開發出一種專門應對色像差的鏡頭，名為超低色散鏡片（→Q64）。

光線強烈的場面特別容易出現

軸向色像差

海面非常明亮，所以出現了嚴重的色像差。望遠鏡頭特別容易出現這種現象，若又遇上逆光時更是必須特別留意，適度縮小光圈的話可多少改善。

倍率色像差

放大後會看見畫面四周的樹木，出現了紫色的色像差。倍率色像差容易出現在廣角鏡頭上，就算調整光圈也無法改善。

藉影像處理軟體修正

這是上面那張出現倍率色像差的照片，已經藉影像處理軟體減輕色像差的問題，消除了樹木輪廓處的色像差問題。

這裡用影像處理軟體Adobe Photoshop Lightroom的補償功能「Color Fringe Correction」，改善了色像差的問題。執行時機為RAW檔顯影時。

A ▼ 可能是出現了散光像差或彗星像差。

放大光圈拍攝燈光藝術或夜景時，可以演繹出漂亮的散景效果，但是有時出現在畫面周邊的模糊感，或者影像看起來像拖曳著尾巴，這時就很有可能是出現了像差的問題——前者屬於散光像差，後者則是彗星像差。對這種像差影響最大的是鏡頭性能，但是仍可藉由縮小光圈改善，尤其對彗星像差的改善效果更是明顯。這兩種像差都是因為光線的進入方式所造成的現象，搭載非球面鏡片（→Q63）的鏡頭可以明顯改善。

不是圓形散景，而是光線暈開般的模糊感。

彗星像差與燈光藝術

F1.4 有彗星像差

F4 無彗星像差

由左下側的照片可以看出高光處出現變形，這就是典型的彗星像差。縮小光圈即可減輕。

A ▼ 完全不同，請勿混淆。

本書提到的遠近法，是廣角鏡頭特有的遠近感，眼前事物特別大，遠處事物則會顯得特別小。畸變指的是成像出現桶狀或枕狀扭曲（變形），與遠近法完全不同。

舉例來說，會將被攝體拍得相當扭曲的魚眼鏡頭，就是將畸變與畸變有多麼大的差異。

視為一種特色，並刻意不予以修正。以魚眼鏡頭為例的話，就可以清楚感受到其與遠近法的差異。桶狀或枕狀畸變較容易出現在廣角鏡頭，枕狀畸變則容易出現在缺乏遠近感的望遠鏡頭上。從這個角度來看，也可以感受到遠近法與畸變有多麼大的差異。

桶狀畸變的修正

修正前

修正後

現在相機本身就具有基本的畸變修正功能，但是也可以透過後續影像處理進一步修正。上方兩張照片就是修正前後的比較圖，可以看見修正前的中央樓梯因為膨脹的關係，看起來比較大。

暗角是什麼？會在什麼情況下發生？

▼ 四周光線量不足，照片周邊昏暗的現象。

A

暗角指的是畫面四周較暗的現象。

使用廣角鏡頭或大口徑鏡頭，再搭配接近開放值的光圈時，就容易出現這種問題。但是用來拍攝藍天這種單色被攝體時，暗角反而會有突顯被攝體的效果。

光線會從各個角度射入鏡頭，並非總是從正面進入鏡頭，而暗角正是斜向進入的光線所致。在鏡頭形狀影響下，斜向進入的光線不像正面進入的那麼均一，部分光線受到鏡頭遮蔽，就會出現暗角，又稱為「周邊光量不足」，可以透過縮小光圈改善。通常只要縮小一兩級的光圈，就能夠大致解決暗角的問題了。

光圈與暗角的關係

F1.8　　　　F4

像這樣用大光圈鏡頭搭配接近開放值的光圈時，幾乎都會出現暗角，只要縮小光圈就可以改善。

用影像處理軟體修正

修正前

修正後

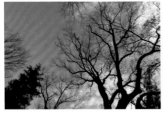

想改善這個問題又不想縮小光圈時，也可以事後使用影像處理軟體修正。順道一提，這裡的藍天就是以廣角鏡頭搭配開放值拍成的，是暗角的典型範例。

只要拍成 RAW 格式，就能夠在顯影時用影像處理軟體 Adobe Photoshop Lightroom 的修正功能輕易修正暗角。

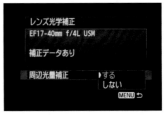

有些相機本身也具備修正暗角的功能，能夠邊拍照邊修正，可惜的是只支援原廠鏡頭。

Q.61 為什麼放大光圈後，畫面會呈現橄欖球型的扭曲？

A 是受到漸暈的影響，縮小光圈就可以解決。

放大光圈製造出散景效果後，卻出現橄欖球狀的扭曲而非圓形散景，原因與暗角相同，是光線斜向進入鏡頭，部分光線遭到鏡筒遮蔽所致。這種斜向光線有時會造成Q60的暗角，有時則會影響模糊部分的形狀，同樣可以藉縮小光圈改善。雖然散景範圍會變小，但是可以成功表現出圓形散景。這種因為鏡筒遮蔽使光線無法正確傳遞的現象，就稱為漸暈（vignetting）。

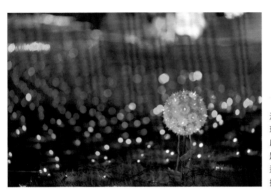

漸暈指的是畫面周邊出現橄欖球狀的模糊效果，別具一番美感，與暗角一樣都能夠襯托主題。要將漸暈視為一種缺點？還是用來增添畫面特色？全憑攝影者的想法而定。

Q.62 為什麼縮小光圈拍出的照片有些朦朧？

A 可能是繞射現象，稍微放大光圈看看吧。

Q56有談到，使用接近開放值的光圈拍攝時，連精準對焦處的解析度都會比較差。事實上，過度縮小光圈也會讓成像失去鮮明感，還會使輪廓略顯模糊，這種現象就稱為「繞射現象」。廣角鏡頭搭配F18以上，望遠鏡頭搭配F16左右的光圈值，畫面就會愈來愈模糊。縮小光圈時，光線會在經過光圈葉片後轉向，形成所謂的「繞射現象」，又名「小光圈模糊」，因此要注意別將光圈縮得太小。發生這種現象時，只要放大光圈就可以解決。使用小光圈拍攝時，應在拍攝後放大照片確認是否有繞射現象。

繞射現象與光圈的關係

F11

F22

小尺寸的照片不易察覺繞射現象，但是想要將照片放大使用時，就必須格外留意了。

什麼是非球面鏡片？有什麼特徵？

A ▼ 能夠改善球面像差與畸變的劃時代鏡片。

從鏡頭中央進入的光線，與從鏡頭邊緣進入的光線之間有落差，導致焦點前後錯開所引發的現象就稱為像差。有些像差可以透過調整光圈等方式改善，但是會讓拍照時綁手綁腳，因此還是必須從鏡頭性能的改善著手。

其中能夠對球面像差與畸變發揮莫大效果的，就是非球面鏡片。這種球面鏡片與一般球面鏡片不同，但是非球面鏡頭卻會單面或雙面都呈曲面。如此一來，不管光線從哪個角度進入都可以正確對焦，能大幅改善像差問題。

鏡頭的口徑愈大愈容易發生像差，為了在使用球面鏡片的情況下改善這個問題，大口徑鏡頭都會由數片鏡片組成。但是非球面鏡片也能夠在大口徑鏡頭上發揮作用，這樣一來，就不必使用多片鏡片了。也就是說，非球面鏡片有助於縮小鏡頭，達到輕量化的效果。

除了一般的非球面鏡片外，近年來又藉由高精密度的加工技術，推出了更高級的非球面鏡片。在日益精進的科技下，現在非球面鏡片改善像差的能力又更加提升了。

透過鏡頭的規格表或是結構圖（→Q53）可以輕易確認是否內含非球面鏡片，請各位重新檢視一下手邊的鏡頭吧。

球面鏡片與非球面鏡片的差異

球面鏡片　　　　　　　　　　非球面鏡片

非球面鏡片不會像球面鏡片一樣出現前後落差，從各個角度射入的光線，都能夠聚集在同一個點上，所以不會發生暈染般的像差。光線進入鏡頭後在感光元件上成像的位置會隨著倍率而異，進而產生畸變，但是非球面鏡片同樣可以透過曲折變化修正這個問題。由此可知，非球面技術的問世，對像差的改善帶來非常大的影響。

這是各鏡頭的規格表。通常規格表都會像這樣標示出是否搭載非球面鏡片。請透過這類頁面，確認鏡頭是否搭載非球面鏡片以及後面要介紹的ED鏡片。

這是用 Canon EF 16 - 35 mm F 2.8L III USM 所拍攝的。這支鏡頭除了有使用名為 SWC 的特殊鍍膜工藝外，還搭載了 Canon 獨家技術——能夠針對垂直光線預防反射問題的 ASC，因此在逆光下拍攝也不易出現眩光與鬼影。

Q.64 什麼是ED鏡片？有什麼特徵？

A 指的是低色散鏡片，名稱會依品牌而異。

ED鏡片與非球面鏡片一樣，能夠在像差修正方面發揮莫大功效，實際名稱則依品牌而異（請參照左圖）。但是不管名稱是什麼，指的都是前面介紹過的低色散鏡片，特徵是能夠有效解決色像差的問題，對Q57解說過的軸向色像差與倍率色像差的改善都相當有效。這種鏡頭與非球面鏡片一樣，已經開發出光學性能更強的商品，許多高階機型的鏡頭都有搭載。

各品牌的低色散鏡片名稱

	低色散鏡片	超低色散鏡片
Canon	UD (Ultra Low Dispersion)	Super UD
Nikon	ED (Extra-Low Dispersion)	Super ED
SONY	ED	Super ED
Panasonic	ED	UED (Ultra Extra-Low Dispersion)
PENTAX (RICOH IMAGING)	ED	Super ED
富士Film	ED	Super ED
SIGMA	SLD (Special Low Dispersion)	ELD (Extraordinary Low Dispersion)
TAMRON	LD (Low Dispersion)	XLD (Extra Low Dispersion)

透過規格表上的圖示或鏡頭結構圖，都可以確認是否搭載低色散鏡片。

Q.65 什麼樣的鏡頭規格可以抑制背光問題？

A 建議選擇經過特殊鍍膜的鏡片。

鏡頭的類型五花八門，有些鏡頭就算在強烈逆光下拍攝，仍不會發生眩光或鬼影。這是因為該鏡頭的鏡片表面經過特殊鍍膜，能夠抑制多餘的反射光線，減少眩光或鬼影的發生機率。許多品牌都有開發出這個功能，但是名稱不盡相同。有搭載特殊鍍膜鏡片的鏡頭，以容易發生眩光與鬼影的大口徑廣角鏡頭為主。

這方面的技術也與低色散鏡片一樣，各品牌都在不斷改進步，相信在不久的將來，就能夠迎來完全不必擔心眩光與鬼影的日子。

什麼是光圈葉片？

A 構成光圈的重要零件。

光圈會透過孔徑的改變，調整進入相機內的光量與景深。光圈葉片，指的是構成光圈的金屬片。而光圈的孔徑大小，就是透過金屬片的疊合狀態來調整。

光圈葉片的數量依鏡頭而異，且會對畫面表現造成影響。具體來說，光圈葉片會影響縮小光圈時星芒的表現。當葉片數量為偶數時，星芒的線條數量就會與葉片相同；當葉片數量為奇數時，星芒的數量就會是葉片的兩倍。拍攝夜景或燈光藝術時，通常會希望光芒線條的數量多一點，這時就必須講究光圈葉片的數量。

光圈葉片數量對星芒的影響

9片光圈葉片

8片光圈葉片

僅是光圈葉片數量不同，就會造成如此大的差異。拍攝夜景、燈光藝術或逆光場景的時候，光圈葉片的影響力特別大，能夠將星芒線條打造成視覺焦點。Q65圖例中的明顯星芒，就是用9片光圈葉片的鏡頭所拍出的。以Q65圖例來說，縮小光圈也可以營造出戲劇性。

善用星芒濾鏡與濾鏡功能

縮小光圈有助於星芒線條的呈現，但是景深勢必會跟著變深，快門速度也會變慢。想要兼顧散景效果與光芒線條，或是想要手持拍攝夜景時，不妨善用星芒濾鏡。此外，有些相機內建濾鏡功能，能夠製造出相同的效果。試試這些功能也非常有趣。

這是Kenko Tokina的「R星芒濾鏡」。星芒濾鏡的種類五花八門，能夠營造出的星芒線條數量各有差異，其中還有能夠打造局部星芒的類型。

該怎麼打造出漂亮的圓形散景效果？

A 用圓形光圈的鏡頭拍攝！

圓形光圈（9片葉片）

F2.8

F3.5

F4

談論光圈孔規格時，除了光圈葉片的數量外，還希望各位先了解「光圈有圓形與多邊形這兩種形狀」。通常縮小光圈時，光圈會因為葉片重疊而形成多邊形的孔洞。

但是「圓形光圈」就算縮得很小，散景也不太容易變成多邊形，而現在的鏡頭幾乎都採用這種「圓形光圈」。這種光圈的特徵是就算從開放值縮小兩級，也能夠保有漂亮的圓形散景。此外，鏡頭本身的開放值很小的話，就算使用「多邊形光圈」，也能夠在開放值下打造出漂亮的圓形散景。仔細檢視鏡頭的規格表，就可以確認該鏡頭是否為「圓形光圈」。

使用「多邊形光圈」的鏡頭時，散景會帶有些許邊角；使用「圓形光圈」，光圈值小於F4時也難以避免。光圈值在F4左右時，「散景的形狀」會依開放值與光圈葉片數量而異，請各位確認看看手邊鏡頭會拍出什麼樣的散景形狀吧。

多邊形光圈（6片葉片）

F2.8

F3.5

F4

圓形光圈　　　多邊形光圈

上圖是光圈的結構示意圖。外圍的金屬片就是光圈葉片。可以看出「圓形光圈」就算縮小光圈，也較容易保持圓形。

Mini Column［小單元］

想要製造漂亮的圓形散景時

鏡頭使用「圓形光圈」時，既可以避免漸暈，還能打造出漂亮的圓形散景。如前所述，鏡頭本身的開放值較小時，就算使用「多邊形光圈」，在開放值下同樣能夠形成圓形散景，但是卻容易出現漸暈。所以想要製造圓形散景時，最理想的做法還是選擇「圓形光圈」的鏡頭，再稍微縮小光圈。此外，光圈葉片數量愈多，光圈孔洞就愈圓滑，但是葉片過多時容易故障，所以現在葉片數量最多就是9～10片。

鏡頭的手震補償功能是什麼？

A 依鏡頭類型各有不同之處。

手震補償功能的細節會隨著品牌與鏡頭種類而異，基本上搭載手震補償功能的，以容易出現晃動問題的望遠型鏡頭為主，其中通用性較高的標準變焦鏡頭與高倍率變焦鏡頭等幾乎都配有此功能。廣角型鏡頭本身就不易出現手震，往往會省略這個功能，重視畫質的定焦鏡頭也幾乎都沒有搭載。因為少了手震補償功能，可以打造出更高畫質的鏡頭。

手震補償功能有很多類型，除了可以應付所有方向晃動的一般類型，還有針對橫向或縱向晃動特別強化的類型（用在追焦時相當方便）。補償功能的名稱依品牌而異，但是從鏡頭名稱裡一定看得出有沒有搭載。

望遠鏡頭必備的功能

這是用30mm的望遠鏡頭所拍攝的。如Q25所述，望遠鏡頭容易出現手震問題，所以手持望遠鏡頭拍攝時，別忘了搭配高速快門與手震補償功能。

追焦時的好搭檔

追焦是一種拍攝動態被攝體的攝影技巧。放慢快門速度，跟隨被攝體的運動方向移動鏡頭拍攝。這時開啟手震補償功能的話，就可以預防其他方向的晃動，拍攝出靜止的被攝體。

各品牌的手震補償功能名稱

品牌	簡稱	正式名稱
Canon	IS	IMAGE STABILIZER
Nikon	VR	Vibration Reduction
SONY	OSS	Optical Steady Shot
Panasonic	MEGA O.I.S	MEGA Optical Image Stabilizer
富士 Film	OIS	Optical Image Stabilizer
SIGMA	OS	OPTICAL STABILIZER
TAMRON	VC	Vibration Compensation

上述簡稱會列在鏡頭名稱裡，所以從名稱就可以看出是否有手震補償功能。以EF-S 18-55mm F3.5-5.6 IS STM這支鏡頭為例，「IS」就代表手震補償功能。

Mini Column [小單元]

鏡頭手震補償功能與機身手震補償功能

手震補償功能如前所述，會隨著搭載的鏡頭類型而異，不過其實有些相機本身也內建了手震補償功能。這種功能主要用於抑制感光元件平移時的震動，Olympus與PENTAX等品牌都有採用。機身內建的手震補償功能不管搭配什麼樣的鏡頭都適用，如此一來，就可以選擇無手震補償功能的鏡頭，排除該功能對鏡頭本身造成的負擔。

Q.69 搭配腳架時該怎麼使用手震補償功能？

A▸ 基本上可以直接關閉。

從結論來看，使用腳架時建議關閉（OFF）手震補償功能。建議關閉的原因，並非只是使用腳架時不需要手震補償功能而已。

手震補償功能的運作機制，是鏡頭內部先感測到晃動後再施以補償，只要開啟就會耗電。因此不需要手震補償功能時，直接關閉才能夠避免不必要的耗電。

此外，用腳架固定鏡頭時，要是手震補償功能在不該運作時運作，反而會拍出晃動的照片。各品牌與機種會出現的錯誤運作不盡相同，所以這方面的細節請參照鏡頭的使用說明書吧。

相機裝在腳架上，在月夜下通宵拍照。由於這個場景不需要手震補償功能，因此關閉此功能可減少不必要的耗電。

Q.70 降〇級防手震是什麼意思？

A▸ 客觀表示能夠手持攝影的範圍。

開啟手震補償功能就可以輕易防止晃動，但是這種功能究竟可以防止到什麼程度呢？降〇級防手震，就是以快門速度拍攝時，可以將手震問題減輕至宛如以1/125秒（降3級）快門速度拍攝一樣。因此「降〇級防手震」的數字愈大，能夠手持攝影的快門速度範圍就愈大。

但是這個數值僅是品牌指定機身時的參考值。簡單來說，感光元件的有效畫素愈多時晃動就愈明顯，假設「降〇級防手震」是

定公式換算出的數值，能夠客觀表示出手持攝影時不會手震的範圍。舉例來說，使用搭載「降3級防手震」的鏡頭，就代表用1/15秒的快門速度拍攝時，可防手震，就是以快門速度套用一同。因此在檢視「降〇級防手震」時，也必須確認清楚這個數字到底是用哪一部相機計算的。

依A型相機計算出來的，那麼使用A型相機計算出來的，那麼使用感光元件條件不同的B型相機時，實際的可防手震範圍就不同。因此在檢視「降〇級防手震」時，也必須確認清楚這個數字到底是用哪一部相機計算的。

用 Canon EF 24-105mm F4L IS II USM 搭配 1/15秒的快門速度手持拍攝。這支鏡頭為「降4級防手震」，也就是說用1/15秒手持拍攝時，效果如同使用1/250秒的快門速度。

有推薦哪些濾鏡嗎？

A 濾鏡有偏光、減光與保護鏡等五花八門的類型。

大口徑鏡頭與望遠鏡頭都會往前方大幅突出，所以建議裝上保護鏡，既能防髒又能保護鏡頭。

此外減光（ND）鏡也是很方便的品項。這種濾鏡可以減少光量，除了用在明亮白天搭配慢速快門的時候之外，想要用大口徑鏡頭搭配開放值拍攝時，同樣能夠發揮相當大的效果。用減光鏡減少進光量的話，就算是明亮的晴天，也能夠拍出充滿動態感的散景效果。

可以強化對比度或抑制反射的偏光（PL）鏡，也是非常推薦的好用濾鏡。選購這些濾鏡時，可別忘了確認鏡頭的口徑（→Q12）。

裝設減光鏡有助於使用開放值

這裡是用F1.8、快門速度1/8000秒與ISO 100拍攝出的。在明亮白天下使用開放值，就算降低ISO感光度，又將快門速度設為最快，仍會因為進光量過多而出現過度曝光的問題。因此便使用了減光鏡，如此一來，就能夠輕鬆使用開放值了。減光鏡是依減光率分類，這裡使用的ND8代能夠將光線減到剩下1/8。

偏光鏡會使快門速度減緩

未使用偏光鏡　1/50秒　F8　ISO 400　　使用偏光鏡　1/10秒　F8　ISO 400

這裡的偏光鏡主要用來減輕水面反射，從這兩張照片即可一眼看出效果。拍攝自然風景時搭配偏光鏡，可以拓寬表現的幅度，但是要特別注意快門速度。由於偏光鏡會過濾部分光波，裝上後快門速度會變慢，所以必須注意手震的問題。

Mini Column 〔小單元〕

該如何選購保護鏡

理所當然地，保護鏡愈貴透光率愈高，有些甚至還具有較佳的防水與防油功能。許多昂貴的保護鏡都擁有薄型外框，搭配超廣角鏡頭也不太會出現暗角問題。基本上，不擔心鏡頭髒汙的話，就不需要特別裝設保護鏡，真的想用的話建議選擇不會對鏡頭造成負擔，也不會影響畫質的良品。要是成像品質受到保護鏡影響的話，就本末倒置了。

Kenko Tokina的「ZX保護鏡」，口徑從49～82mm的都有，是透光性非常強的高階保護鏡，購買價格為5,600円（58mm）。保護鏡的口徑愈大，價格就愈貴。

Q.72

口徑較大的望遠鏡頭或魚眼鏡頭該怎麼裝上濾鏡？

A 插進後方插槽裡。

超望遠鏡頭和魚眼鏡頭是無法在前方裝設濾鏡的，當然也無法使用保護鏡。但是市面上還有一種薄片型濾鏡。薄片型濾鏡可以插入鏡頭後方的開口，只要依開口尺寸修剪濾鏡即可。可惜的是，薄片型的選項比一般濾鏡還要少。

超望遠鏡頭裝設濾鏡的方法
後方有薄片型濾鏡專用的插槽，可以將濾鏡修剪成適當尺寸後插入此處。

魚眼鏡頭裝設濾鏡的方法
鏡頭後方有專門的插槽，請將薄片型濾鏡剪成與白框相同的大小後再插入。

富士Film的薄片型減光鏡，可以插到鏡頭後方的插槽使用。

Q.73

在寒冷天氣拍照時鏡頭起霧怎麼辦？

A 使用鏡頭加熱器。

在嚴寒或高濕度場所拍攝時，鏡頭內部溫度與氣溫相差劇烈，會使鏡頭表面結露起霧。突然從寒冷環境踏進溫暖環境時，鏡頭表面同樣會起霧。這樣的話，在鏡頭溫度變得與氣溫相同之前都沒辦法拍照。

這時鏡頭加熱器就是相當方便的道具。鏡頭加熱器的規格五花八門，通常都是纏在鏡筒的外面，透過加熱預防鏡頭結露。鏡頭加熱器可以說是在拍攝星空或徹夜攝影時不可或缺的品項。

Vixen的鏡頭加熱器，還可以裝在天文望遠鏡上，但是需要USB行動電源。

裝設鏡頭加熱器
只要捲在鏡筒外側，就能夠邊加熱邊攝影，預防鏡頭前方結露的問題。

微距鏡頭為什麼分成這麼多種？

工作距離與畫面表現能力不同。

每支微距鏡頭的最大放大倍率都是1倍，所以都能貼近被攝體，直到成像與實物的尺寸相同時（↓Q11）。但是以Nikon來說，全片幅專用的微距鏡頭分成60mm、100mm與200mm這3種不同焦距的類型，拍起來的大小都相同。

既然拍攝範圍相同，為什麼要有這麼多不同焦距呢？但是其實這3種鏡頭的工作距離都不同。也就是說，在拍攝出的物體大小相同的情況下，攝影者與被攝體間的距離是不同的。面對不能靠近拍攝的昆蟲與動物時，能靠近拍攝的微距鏡頭會比較方便，焦距較長的微距鏡頭的工作距離是不同的。面對可以貼近拍攝的小物時，就可以直接選擇焦距短的微距鏡頭，可以直接選擇焦距短的微距鏡頭，面對可以貼近拍攝的小物時，就可以直接選擇焦距短的微距鏡頭。

頭，不需要那麼長的望遠功能。此外，望遠微距鏡頭比較不怕「特寫時光線被擋住」的問題，且有事前設定好細節時，鏡頭與被攝體間的距離拉長一點也比較好拍攝。從這個角度來看，也會發現工作距離較長時有相當多的優點。

望遠與否同樣會對畫面表現來影響。能夠望遠的微距鏡頭，比較容易拍出被攝體的正確形狀。因此很講究被攝體的形狀正確性時，選擇焦距長的微距鏡頭比較方便。但是論使用簡易度，焦距短的微距鏡頭還是比較佔優勢，而且價格上較平易近人，足以應付日常被攝體。

各焦距的微距鏡頭特徵

	適合的場景與特徵
標準微距鏡頭 （50mm左右）	花卉／日常小物隨拍／自然風景／適合新手，上手容易
中望遠微距鏡頭 （100mm左右）	昆蟲等小型被攝體／花卉特寫／桌景／ 通用性較高，可以應付大部分的被攝體
望遠微距鏡頭 （200mm左右）	昆蟲等小型被攝體／商品攝影／拍攝出正確形狀／ 有先設定好細節時／適合高階攝影師

100mm微距鏡頭與180mm微距鏡頭的比較

100mm微距鏡頭

180mm微距鏡頭

兩張照片分別以Canon EF100 F2.8L MACRO IS USM 與 Canon EF180 F3.5L MACRO USM拍攝，均使用等倍攝影，因此成像的大小相同。但是180mm MACRO的工作距離較長，可以從比較遠的位置拍攝。

Q.75 現在主流的對焦鏡片移動模式是什麼？

A. 現在大部份的鏡頭是全長不變的內對焦。

將焦距對準被攝體時，分成AF（自動對焦）與MF（手動對焦）這兩種方法。對焦時鏡頭內部的調整動作（機制），則依鏡頭有許多不同的方式，目前的主流是內對焦與後對焦。採用這種模式的話，在一定範圍內調整焦距時，鏡頭全長不會有任何變化。這種對焦鏡片移動模式的一大特徵，就是可以加快AF的速度，也可以縮小鏡頭的體積，因此現在通用性高的變焦鏡頭等，都採用了這種對焦鏡片移動模式。

至於變焦時會影響鏡頭全長的模式，則分成所有鏡片都會移動的「全群移動對焦」，以及僅前方鏡片移動的「前群對焦」。會使用「全群移動對焦」的主要是僅靠MF操作的手動對焦鏡頭與定焦鏡頭，而這也是比較傳統的對焦鏡片移動模式。這種模式的特徵是AF速度較慢，像差問題較少，畫質較為穩定。「前群對焦」的AF速度與畫質則比較平均，缺點是不管多麼努力追求鏡身小型化，終究會遇到極限。

內對焦與後對焦也算是鏡頭的一大特徵，可以從鏡頭的規格表中確認搭載與否，請各位也確認看看手邊的鏡頭吧。

最新焦鏡片移動模式：內對焦與後對焦

EF-S18-135mm F3.5-5.6 IS USM　　EF-S55-250mm F4-5.6 IS STM

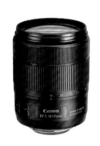
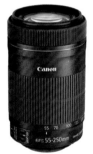

右側鏡頭搭載內對焦，左側則搭載後對焦。差異在於內部構造——對焦時會動到中間鏡片群的屬於內對焦，會動到後方鏡片群的則為後對焦，但是基本特徵沒有明顯差異。

Nikon官方網站，可以看見內對焦都以「IF」表示，後對焦以「RF」表示，全群移動對焦則以「CC」表示。

全群移動對焦的鏡頭全長會有所變動

手動對焦鏡頭有很多都是全群移動對焦，拍攝時鏡頭全長會變動。

距離刻度會在何時派上用場？

A ▶ 使用MF時可以參考。

全片幅專用鏡頭與手動對焦鏡頭的對焦環附近，有時會有刻度或數值，這部分就稱為「距離刻度」。這是MF時的對焦參考值，例如：對焦時距離刻度在1m時，就代表對焦部分落在與感光元件位置（→Q9）相距1m的地方。善用這個刻度，就能夠使手動對焦更流暢。

有些機種的距離刻度下方還會列出光圈數值，這部分代表的是「景深」。能夠用來確認在該F值時，對焦處前後的景深狀態。

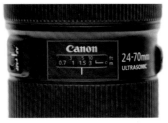

紅框中的部分就是距離刻度，白色數值代表公尺（m），綠色數值代表英尺（ft）。這裡設定為1.5m，代表對焦位置是在與感光元件位置相距1.5m的地方。

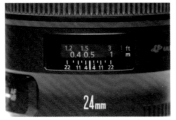

有些機型的距離刻度下方會有光圈數值，代表的是「景深」。這裡的對焦位置是0.5m處，因此將光圈縮小至F22的話，對焦範圍可以遠至被攝體後方1m。

焦距無限遠是什麼意思？

A ▶ 意指不需要對焦的距離。

對焦在前方被攝體時，後方就會變得模糊；如果前後的被攝體都很遠，那麼整體畫面都會清晰對焦。舉例來說，拍攝遠方的富士山時，富士山與天空上的雲朵都能夠清晰對焦，想讓富士山清晰對焦而雲朵模糊反而比較困難。這時就算放大光圈，也很難拍出散景效果。

像這種無法個別對焦的距離，就稱為「無限遠」。鏡頭愈偏向廣角時，「無限遠」的距離就愈短，愈偏向望遠時就愈長。順道一提，調整鏡頭上的距離刻度時，距離最遠的部位會標為∞，這個符號就是代表「無限遠」。

無限遠記號會標示在距離刻度最遠端。通常設為無限遠時，前方的L記號縱線也要依距離刻度調整。無限遠的位置會隨著鏡頭內溫度變化而異，因此一開始就要預留多一點的距離。這邊建議先設定得偏前方一點，接著再邊拍攝邊微調。

全時手動對焦（全時手動對焦）是什麼？

A → 可以同時使用AF與MF的功能。

一般情況下，AF與MF必須透過特定按鍵切換（→Q14），但是有的鏡頭可以同時使用兩種模式，例如：先用AF對準焦距後，再用MF微調，而這種功能就稱為「全時手動對焦」。

全時手動對焦通常是先半按快門，以AF對焦完畢後，再維持這個狀態旋轉對焦環。但是要注意的是，全時手動對焦僅支援單張AF（One shot AF），不支援連續AF（A-Servo）。

像這樣近距離拍攝花卉時，全時手動對焦相當方便。先用AF對焦完成後，再用MF進行細部調整，如此一來，就能夠更自由地拍攝。

是否需要防塵與防滴功能？

A → 連拍攝日常主題也相當需要。

相機與鏡頭都是精密機械，必須盡力隔絕灰塵、雜質與水氣。但是日常生活中卻有許多不利於此的場面，例如：灰塵特別多的運動會，或是風特別潮濕的海邊等。這時選擇防塵與防滴性能較高的機型，就能夠更放心地拍照。此外，近年來出現了在鏡片表面施以「氟鍍膜」的技術，可以避免沾上灰塵、水滴與

油汙等，就算真的沾到也能夠輕鬆去除。這對於必須上山下海的攝影來說非常方便。

但是通常只有高階的全片幅專用鏡頭會搭載這類技術，在入門款的機型上很難看到。幸好近年的鏡頭與數位相機本身就都具備高耐久性，幾乎都具有抵禦一般灰塵與水的功能。

相機雨衣能夠同時防塵與防滴，從風雨中保護相機。這裡使用的是VELBON製造的產品（購買價格5,440円）。

Canon的防塵・防滴規格鏡頭，設有橡膠環可以預防灰塵或水滴滲入鏡頭內部。

Q.80 清潔鏡頭時要注意什麼？

A ▼ 必須謹慎仔細地清潔。

保養鏡頭時，主要分成鏡身與鏡面這兩大部分。鏡身部分必須用氣泵或毛刷清除灰塵後，再用拭鏡布擦掉髒汙與水滴；鏡面則只要用氣泵簡單吹走灰塵，沾有油汙時再以專門的拭鏡布仔細擦拭乾淨即可；鏡頭與鏡身銜接處的清理原則亦同。

此外鏡頭最大的天敵就是發霉。最有效的防霉方法就是持續使用相機與鏡頭，使用機會較少的品項則應存放在乾燥場所，不能一直丟在相機包裡面，否則會很容易發霉。

鏡身的保養步驟

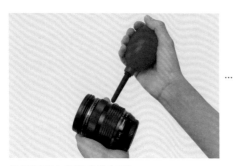

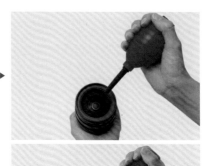

❶用氣泵吹走鏡身的灰塵
氣泵可以用來吹走灰塵與雜質，所以請先以此概略地清潔鏡身表面。

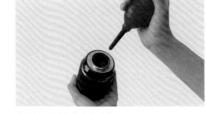

❷用氣泵清潔兩側鏡面
鏡頭兩側的鏡面也都要用氣泵仔細吹走表面塵埃。

❸用毛刷掃落灰塵
除了氣泵以外，毛刷也是用來掃除塵埃的好工具。但是切記鏡身與鏡面的毛刷請勿共用，鏡面需要選擇專用毛刷。

❹伸長鏡頭以清潔鏡身每一處
對焦環與變焦環的溝槽很容易藏污納垢，所以也要清潔乾淨。

❺用拭鏡布擦拭髒汙與水滴
氣泵與毛刷清除不了的髒污與水滴，請用攝影器材專用拭鏡布擦拭。

鏡面的保養步驟

❶用拭鏡紙捲起棉花棒
請選擇攝影器材專用的拭鏡紙。可以
直接揉成圓形擦拭，不過這邊建議捲
在棉花棒上，清潔起來比較輕鬆。

❷將兩三滴鏡頭清潔液倒在
拭鏡紙上
取少量即可。請選擇攝影器材專用的
鏡頭清潔液，嚴禁使用稀釋劑等有機
溶劑。

❸以輕輕畫圓的方式擦拭
擦拭鏡面時，要以畫圓的方式輕輕
擦拭，第二次擦拭時需更換新的拭
鏡紙。

❹鏡頭與機身銜接處也以同
樣步驟清潔
除了要清潔前方鏡面外，也別忘了鏡
頭與機身銜接處。這裡同樣以拭鏡紙
沾上鏡頭清潔液，再以畫圓的方式輕
輕擦掉表面髒污。

❺鏡頭接點也要清潔乾淨
鏡頭接點髒污時會導致電子訊號不良
等問題，所以同樣要清潔乾淨。接點
是非常小的部位，所以請以將拭鏡紙
捲在牙籤上清潔。但是此處切勿使用
清潔劑。

接觸不良就使用 NANO CARBON
PEN！
接點磨損時，就算清潔乾淨也難以通電，
這時將 NANO CARBON PEN（接點改質劑）
沾在接點上，有助於緩和磨損處的通電不
良。右圖為 ETSUMI 製造的 NANO CARBON
PEN，購買價格為 972 円。

Mini Column 【小單元】

慎選更換鏡頭的場所

更換鏡頭必須特別注意塵埃入侵機身內部的問題，所以應選擇落塵量小的場所更換鏡頭。臨時得在運動會等現場更換鏡頭時，建議放進相機包中迅速更換，以降低入塵機會。攜帶大型鏡頭時，建議將相機放進塑膠袋中更換鏡頭會更加流暢。更換時建議將機身朝下，進一步避免入塵問題。

Mini Column 【小單元】

方便外出攜帶的清潔用品

外出攝影時除了攝影器材外，也建議攜帶清潔用品以防萬一。這裡建議至少準備氣泵、拭鏡布與拭鏡紙。氣泵與拭鏡布能夠輕易去除髒污，誤觸鏡面時也可立刻以拭鏡紙去除油脂。此外這些用品也可以輕便收納，相當適合隨身攜帶。

這是 ETSUMI 製造的鏡頭清潔組。像這樣成套的清潔用品
就非常方便攜帶。購買價格為 1,620 円。

感光元件尺寸與景深

鏡頭主要依感光元件的尺寸分類，但是這邊要請各位注意的是「景深」。感光元件的尺寸愈大，表現出的散景效果愈豐富。因此追求散景效果時，全片幅專用鏡頭會比ASP-C專用鏡頭與M 4/3專用鏡頭更好用。鏡頭的焦距相同時，感光元件尺寸愈小就能夠望得愈遠（→請參照Q4）；在相同視角下拍攝時，感光元件的尺寸愈小，焦距就愈短，自然也比較容易拍出深景深。消費型數位相機難以拍出明顯的散景效果，就是因為感光元件尺寸較小的關係。

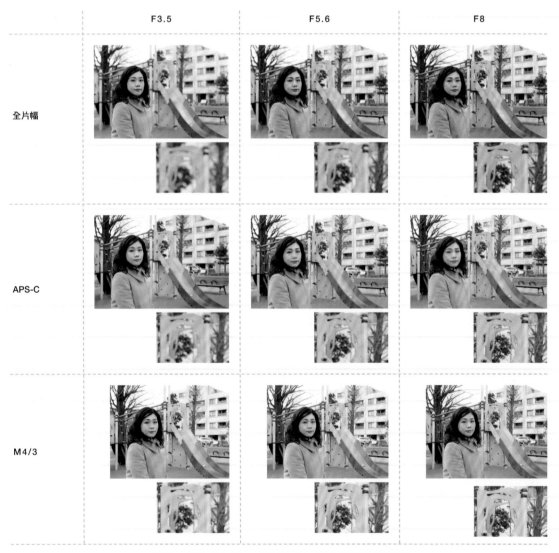

用同尺寸的被攝體來比較，一眼就能夠看出感光元件尺寸對景深的影響。
希望表現出銳利質感時，就應選擇感光元件較小的類型。

Chapter

3

必須先了解的構圖基本知識

思考該如何擷取眼前被攝體的程序，就稱為「構圖」。
構圖是一種技巧，通常也會表現出攝影者的感性。
前面探討過的鏡頭知識，與構圖間有著密切的關係。
這裡將著眼於構圖，以25個項目介紹基本的思考方式與
參考用的構圖模式。

什麼是構圖？

A. 思考自己想怎麼拍攝眼前風景的程序。

構圖指的是思考該如何擷取眼前情境並加以詮釋的程序。「攝影」非常講究「找到被攝體」與「擷取被攝體」的能力，其中「擷取被攝體」的部分就與「構圖」有著密不可分的關係。

構圖不是單純思考該怎麼將被攝體納入觀景窗中，還必須邊想像完成後的畫面與被攝體呈現的氛圍，才稱得上是真正的構圖。更精準地說，詮釋被攝體時要綜觀曝光、色彩、光圈、快門速度以及前面介紹的鏡頭特性等，這才是這邊要談論的構圖程序。最重要的就是必須按照場景與構想，去靈活選擇最為適當的構圖法。學會思考構圖，才算真正地踏入攝影的門檻。

攝影時的一大主題，就是該如何用「自己的風格」記錄眼前的感動。上方這張照片就捕捉了乍現的隙光。攝影不只是記錄，還必須探究自己的心情，找出「令自己感動的元素」後決定拍攝範圍，並依構想決定曝光與色彩，同時也要避免「使被攝體失色」──而這正是決定構圖的重要流程。

Canon EF 24-70mm F2.8L II USM ●70mm ●程式自動曝光（F11、1/250秒、＋1補償）●ISO 400 ●白平衡：陰天

Mini Column［小單元］ 構圖與取景的差異

取景指的是思考該怎麼擷取眼前景色的程序，是思索構圖時的重要環節，但構圖╪取景。「攝影」無法將眼前所見完全納入畫面中，這是每個人都知道的事情。因此想辦法將構想中的元素納入小小的框架中，就是所謂的「取景」。取景可以說是思考構圖時的重要基礎。

調整與被攝體間的距離，決定要拍攝的範圍，就是所謂「取景」。

一定要構圖嗎？

構圖並非攝影的全部，過於在意的話反而會使視野變得狹隘，侷限了作品的表現。構圖是攝影時的一個指引，能夠讓攝影更加順利。但只要能夠拍出自己認同的作品即可，不必對構圖斤斤計較，有些人甚至會刻意拋開構圖以拓寬自己的視野，完全仰賴直覺的no finder攝影法就是非常好的例子。

但是既然要玩攝影就不可能完全不理會構圖，因此建議各位將構圖觀念轉化成一種習慣，如此一來就不會受到束縛，讓攝影畫面俱到。

憑直覺按下快門拍攝熱鬧繁華的街景。有些場景首重按下快門的時機，但也不是因此就完全不在乎構圖。像這樣朝著特定範圍橫向拍攝，其實正是在無意間判斷出的構圖。

TAMRON EF 28-300mm F3.5-6.3 Di VC PZD ●28mm ●程式自動曝光（F5.6、1/250秒、＋1補償）
●ISO400 ●白平衡：自動

以no finder攝影法拍攝出的黑白街景。沒有事先決定好構圖所以拍出了雜亂的事物，但是卻表現出決定好構圖時所拍不出的新鮮感。選對場景的話，no finder攝影法也是一種很有效的攝影方法。

Panasonic LUMIX G VARIO 12-32mm/ F3.5-5.6 ASPH./MEGA O.I.S. ●14mm （相當於28mm）●程式自動曝光（F2.8 1/125秒）●ISO200 ●白平衡：自動

該怎麼做才能將想法傳遞給觀賞者呢？

A 首先要拍出明確的主題。

主題不夠明確的照片，就無法將攝影者的想法傳遞給觀賞者。發現觀賞者體會不到拍攝時的感動時，就將主題（情境中最想拍攝的部分）打造成畫面的重心，再以此為中心慢慢增添四周的元素。如此一來，就比較容易整理出主題清晰的畫面，並增添層次感。明確表現出攝影者想法的作品，自然也能夠傳遞出拍攝時的感動。

此外，也建議各位依被攝體調整鏡頭焦距與光圈等數值，藉此營造出更富深度的畫面。

拉遠拍攝
覺得整體情境很漂亮，所以就按下快門。但是畫面中的元素太多，看不出哪裡是重點，整體帶有散亂感。

決定主題
這裡將色彩鮮艷的救生圈當成重點近距離拍攝，並藉斜向拍攝增添立體感，勾勒出具主題感的畫面。

改成縱向拍攝增添元素
背景的建築物都相當高，因此改成縱向拍攝。主題感雖然弱了一點，但是更明確表現出整個場景。

稍微拉遠一點以拍攝背景
這裡試著拉遠一點以攬入背景。可以看見背景與主題的比例恰到好處，完成了一張有明確主題的作品。

Q.84 畫面看起來太單調時怎麼辦？

A ▸ 留意副題，增添元素。

有時候攝影主題明確，反而會讓視線過度集中在被攝體上，出現整體構圖單調的問題。這時就可以嘗試 Q83 介紹的攝影技巧，慢慢拉遠鏡頭以增添畫面元素，或者是增添襯托主題的副題，打造出新的視覺焦點。這種做法很適合可以佈置的桌景或人物照。

副題未必要是具體的物品，搭配鮮豔的色彩或高光處等，同樣會有不錯的效果（→Q100）。避免單調的方式有很多種。

用咖啡杯打造出副題

在主題甜點後方擺設咖啡杯。光是這個小變動，就能夠增添影像的廣度。也可以在前方擺設餐具。

Q.85 畫面看起來太繁雜時怎麼辦？

A ▸ 留意畫面的四角。

照片的四角拍入多餘事物時，能夠輕易打造出簡潔的畫面。

照片的四角拍入多餘事物時，容易分散重點。尤其是使用廣角鏡頭或是攝影者過度專注於主題時，特別容易一不注意就拍進多餘的事物。四角的畫面愈簡潔，構圖的穩定度就愈高。因此使用廣角鏡頭或是主題特別明確時，都應該更加冷靜地確認四角的狀況。

有時則單純是因為畫面中元素過多，這時就必須將畫面侷限於特定範圍內。想拍的被攝體很多時，與其苦惱「該如何平衡地拍入所有被攝體」，不如先思考「如何以較少的被攝體有效構成畫面」。為畫面中的被攝體安排優先順序，將最重要的主題擺在中心，慢慢減少周遭的事物，就

雜亂的四角

這裡的主題是海鷗，但是畫面中的元素偏多，顯得繁雜。左右上角的被攝體也沒有加分的效果。

簡潔的四角

整體背景相當簡單，在突顯主題之餘也形塑出沉穩氛圍，四角沒有多餘元素。

Q.86 構圖均衡度不佳時 該怎麼辦？

A 拍攝線條清晰的被攝體時，應特別留意垂直水平。

覺得整體構圖均衡度不佳的時候，就著眼於畫面中的線條吧。畫面中的線條傾斜時，就將線條調整至垂直水平狀態後重新拍攝，如此一來應該就能夠改善均衡度，增添穩定感。

拍攝看得見地平線的海邊景色、樹木與建築物等線條清晰的畫面時，垂直水平就成了構圖中格外重要的元素。線條傾斜的話，畫面的均衡度就容易變差。

強調遠近感的廣角鏡頭，會使線條更加顯眼，且比標準鏡頭或望遠鏡頭更容易出現變形，使用時必須注意。

藉明顯的線條強調水平線
這張照片以區分地面與海面的地平線為水平基準。從拍攝對象中找出有效的線條，是構圖時相當重要的一件事情。

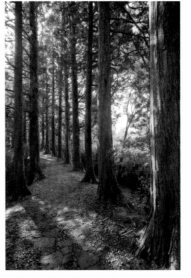

藉樹木線條強調垂直線
在有複數線條的場景中，必須格外留意垂直水平狀態。一旦這部分不夠精準，畫面的均衡感就會大幅下降。

愈廣角愈難以表現垂直水平

17mm

32mm

鏡頭愈廣角則變形效果與遠近感更強烈，難以強調出垂直水平線。從上方照片即可看出，17mm拍出的畫面很難打造出明顯的水平，均衡度欠佳；32mm拍出的照片構圖就相當穩定。

Q.87 是否有找出垂直水平的功能或配件？

A. 水平儀或相機內建的功能都很好用。

水平儀（Leveler）是找出垂直水平的方便配件，通常裝在相機的熱靴上即可。只要讓水平儀中的氣泡落在範圍內，就能夠找出垂直水平。目前市面上有些腳架也配備了水平儀。

此外，有些相機也內建了同樣的功能，例如：可以看著液晶螢幕確認垂直水平狀態的電子水平儀，或者是利用螢幕上的格線（Grid）找出垂直水平。這兩種方法都是需要時才會顯示在液晶螢幕上，而且不是每部相機都有搭載，所以請先確認看看自己的相機。

水平儀（Leveler）
裝在相機熱靴上即可使用。水平儀的種類繁多，有可以蓄光以便在黑暗中發光的類型，以及消費型數位相機也可以使用的類型。選擇縱橫兩個方向都可使用的類型會方便許多。

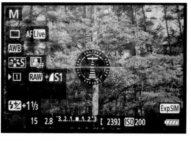

電子水平儀
會顯示在液晶螢幕上，可以在實際構圖時確認垂直水平，是對作品格外講究時很重要的功能，但是並非每部相機都有搭載。

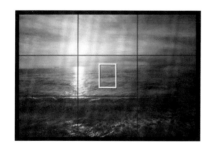

格線（Grid）
會顯示在液晶螢幕上，依機種分成三分法與九分法。可以搭配後面要介紹的構圖模式一起使用（→Q88）。

Mini Column [小單元]

平面視角與垂直水平

平面視角的特徵是必須在拍攝時注意被攝體的形狀與線條，常見於街拍等場面。以平面視角拍攝被攝體時，會強調形狀與線條，所以必須格外留意垂直水平的狀態，否則就會失去平面視角的特徵。因此請將平面視角與垂直水平視為成套的概念吧。

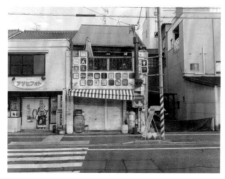

像這樣以平面視角拍攝時，就要非常重視垂直水平。拍攝時切勿忘記這個重點。

A

這裡要介紹14種使用頻率較高的構圖。

構圖中有幾種較典型的模式，這裡稱為構圖模式（構圖法）。這些模式各有特徵，適合的場景不盡相同，構圖時若能參考這些模式就會更加流暢。

構圖模式的特徵是以線條或形狀為基準，因此必須學會從被攝體或情境中找到符合的線條或形狀，才能夠選出適用的模式。構圖模式的另一項好處，就是能夠幫助攝影者發現新視角。找出該場景與構圖有關的線條與形狀後，可以多方嘗試不同的分割方式。構圖不僅能夠整頓出畫面的秩序，還有助於拓寬作品表現的幅度。

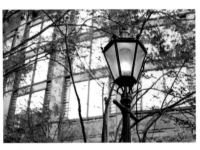

三分法
將畫面縱橫各切成三等分後，參考該線條去構圖。主題明確時，還可以善用線條組成的四個交點。

二分法
將畫面縱橫各切成二等分後，參考該線條去構圖。特徵是穩定感極佳，很適合用來整頓雜亂的畫面。

中央構圖法
將主題配置在畫面中央，盡最大可能強調被攝體的存在感。適用於主題清晰的場面。

斜線構圖
藉斜線打造出動態感、律動感與立體感。與利用對角線增添廣度與動態感的對角線構圖相似。

對稱構圖

藉被攝體將畫面切割成上下或左右對稱的構圖模式。能夠輕易打造出簡單明瞭的畫面。

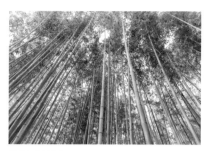

放射式構圖

活用放射狀的線條，藉從中心往外擴散的視覺效果表現開放感，是頗具魅力的構圖法。

對比構圖

刻意讓不同的被攝體形成對比，能夠在被攝體較多時派上用場。這張圖的對比主角就是橋墩與東京鐵塔。

棋盤式構圖

活用連續形狀或線條的構圖法。適用於街上被攝體或花卉等，數量愈多震撼力愈強。

三角構圖

將被攝體配置在三角形範圍中。有助於整合大量被攝體，搭配特定形狀特徵時，還能夠形塑動態感與開放感。很適合用來拍攝建築物。

曲線構圖

特別強調曲線的構圖法。能夠營造柔和的畫面，適合拍攝咖啡杯、花卉與彎道等。

點構圖

將被攝體配置成畫面中的一個點，打造出俯瞰似的情境。將點配置在遼闊風景之間，可以進一步強調壯麗感。

垂直水平線構圖法

活用垂直水平線的構圖法。在線條特別多的畫面中格外有效，還可強調出被攝體的形狀。

A. 將線條與交點分開思考。

在所有構圖模式中，使用頻率最高的就是三分法構圖。適用場景包括風景、街拍與人物照等，非常廣泛。使用三分法構圖時，可以利用的不只是將畫面切成三等分的線條。

線條與線條形成的交點也非常重要，能夠加強主題的均衡度。左上與右上的交點尤其可以勾勒出絕妙的空間均衡感。此外，也可以將線條與交點搭配使用，例如：拍攝人物照的時候將主角擺在交點，再藉線條分配背景，整體比例就會恰到好處。

運用三分法構圖的交點與線條
這裡重視的是臉部位置與背景的均衡度，因此將被攝體的臉部配置在三分法構圖的交點上，藍門則以右側直線為基準。在這種背景影響力較大的場景中，三分法構圖就格外有效。

點線以外還有面
三分法構圖多半以點線為主，但是其實「面」也很值得參考。這裡就將主題「波斯菊」安排在右面，呈現出大膽的空間感。畫面中有複數主題時，就很適合以「面」為基準進行構圖。

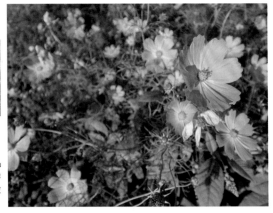

以三分法構圖為基礎，攬入下方的雲海，富士山頂則偏離交點與線條。

Mini Column〔小單元〕

三分法構圖一定要謹遵比例嗎？

包括三分法構圖在內的所有構圖模式都是僅供參考而已，實際上仍必須依被攝體與場景調整。有時畫面配置脫離了三分法構圖的點線，反而能形塑出更華麗的視覺效果。很多人習慣將被攝體配置在點線周邊，使畫面看起來更加自然，但線條與交點都只是一個基準而已，不用過度拘泥。

如何為容易死板的中央構圖增添衝擊力?

A 強調被攝體存在感的同時,也要注意背景元素。

使用中央構圖時第一步要注意的就是背景,太繁雜的背景會降低主題的存在感。很多人都以為中央構圖不須加以思考,只要將被攝體擺在中央後按下快門即可。事實上,運用中央構圖時要做好背景處理以襯托主題,所以比較適合本身就具有強烈存在感的被攝體。

雖然這種結構簡單的構圖模式效果很好,但是過度使用仍會令人厭煩,所以最好僅用於效果特別好的場景上,盡量減少使用的次數。

選擇簡單的背景以烘托主題
用中央構圖拍攝蝴蝶時,搭配了極富深度的背景,藉由明顯的散景效果將主題襯托得更令人印象深刻,徹底發揮中央構圖的魅力。將中央構圖與散景效果視為一個組合,就能夠帶來相當優秀的效果。

藉廣角鏡頭的遠近感強調中央
以廣角鏡頭貼近被攝體拍攝能夠增添臨場感,有效降低中央構圖特有的單調感;拉遠廣角鏡頭將被攝體拍得很小時,整體畫面就會顯得平淡。這邊也別忘了搭配散景。

哪些構圖可以均衡調配主題與副題的比例？

對比構圖的優點就是不受特定線條與形狀限制，能夠從各式各樣的視角對比被攝體，打造出巧妙的作品。形狀、色彩、明暗與動靜等都可以拿來對比，應用範圍相當廣。運用在「主題」與「副題」上時，則可從更豐富的視角去看待情境。

對比構圖的另一大魅力，就是有更多的機會發現新視角。決定好主題之後，不知道該增加那些元素時，不妨從對比構圖的角度思考看看。試著探索可以拿來對比的元素，或許就能夠從新的視角看待主題與周邊元素。

形狀的對比
這裡的對比目標是噴水處與湖面倒影，因此省略了天空，打造出更具一致感的畫面。對比構圖法的一大特徵，就是必須鎖定被攝體，因此就算是元素繁多的場景也能順利拍攝。

色彩的對比
對比構圖能夠用在豐富的被攝體上，這裡藉由三色對比──建築物與牆壁的紅色、地面的黃色，以及人物、天空的藍色，表現熱鬧的氛圍。

Q.92 哪些構圖可以強調動態感？

A. 善用斜線構圖與對角線構圖。

想表現出被攝體動態感的時候，可以運用斜線構圖或對角線構圖，使畫面線條傾斜。進行運動攝影的時候只要稍加傾斜，就能夠大幅提升躍動感，就連偏靜態的抓拍與人像等，也能夠藉傾斜的畫面營造動感。在任何場景都可以嘗試這兩種構圖。

想要充分發揮效果，就必須從畫面中找出清晰的線條，例如：地平線。場景中沒有線條時，就算打斜相機也無法獲得效果。此外，過度傾斜也會使畫面看起來很不自然，要注意。

傾斜線條以表現動態感
找到地平線與帆船線條後傾斜相機，為乘風破浪的帆船帶來滿滿的動態感。雖然斜線構圖也可以用在靜態被攝體上，但是搭配這種場面時效果會格外地好。

Mini Column【小單元】

將不同構圖模式組合在一起

構圖模式可以獨立使用也可以混合使用，善加搭配多種模式也有助於提升畫面深度。像左邊這張照片就是混合了水平線構圖、棋盤式構圖與點構圖，藉由定點觀測般的視角，打造出令人印象深刻的畫面。

這裡用長椅打造出棋盤式構圖，並拉遠鏡頭讓往來交錯的人們帶來點構圖的效果。極富開放感的遼闊天空在這裡也是很重要的構圖元素。

拍攝時調整遠近會有什麼影響？

A. 影響被攝體尺寸與畫面表現。

拉近拍攝在主題明確的場景中格外有效，能夠強調主題的存在感；拉遠拍攝則可營造出客觀的視角，所以應視當下情況決定遠近程度。

除此之外，調整遠近也會對畫面表現造成相當大的影響，最具代表性的就是背景與景深。近距離拍攝時一同入鏡的背景量較少，景深較淺；遠距離拍攝時的背景量較多，景深會比較深。此外，用廣角鏡頭拍攝時，離被攝體太近會導致較明顯的變形。換句話說，遠近的改變也可以用來調整變形程度。距離的遠近能夠對畫面表現造成各種影響。

貼近拍攝
拍出的被攝體相當大，背景元素量較少，散景效果較明顯，整體來說畫面較為簡潔。

拉遠拍攝
較易拍出綜觀全局的視角，背景元素量較多且散景效果較不明顯，容易拍到多餘的事物，構圖也比較難以決定。

Mini Column 〔小單元〕

攝影者自行移動或藉變焦功能調整遠近

調整遠近的方法有兩種，分別是攝影者自行移動或是藉變焦功能調整。使用定焦鏡頭時勢必得由攝影者自行移動，使用變焦鏡頭則可自行決定要怎麼做。選擇變焦功能的話，必須注意焦距造成的畫面表現變化。在成像尺寸相同的情況下，「用望遠端放大拍攝」與「自己靠近以廣角端拍攝」時的背景元素含量、景深與變形效果都不同。因此，想要活用特定焦距的特徵時，就算鏡頭有變焦功能，仍建議自行移動調整距離。

用變焦鏡頭的望遠端拍攝。可以看出背景元素量較少，整體顯得相當簡潔，且景深較淺，散景效果明顯。

用變焦鏡頭的廣角端貼近拍攝。雖然光圈值相同，但是入鏡的背景元素量與景深等畫面表現都有很大的變化。

Q.94 不同的攝影位置有哪些效果？

A. 主要影響拍攝的高度。

拍照所談的「攝影位置」通常是指攝影者手持相機的高度，與後面要介紹的「拍攝角度」略有差異。

具體的攝影位置分成「高角度拍攝」、「視線水平角度」與「低角度拍攝」這三種。「高角度拍攝」是站在比自己身高更高的位置拍攝，能夠表現暢快感；「視線水平角度」為按照自己身高拍攝的視角，是最常用的姿勢，能夠讓畫面看起來很自然；「低角度拍攝」則是從比自己視線更低處拍攝，成像宛如小孩或動物眼中的世界，常用來拍攝兒童或動物。攝影位置的調整只有在拍攝地面景色時有效，面對海洋或天空等遠景時無法看出明顯效果。

高角度拍攝
往上伸長雙臂，或是站在高處、階梯上拍攝的視角。搭配廣角鏡頭的話，可以表現出豐富的動態感。

視線水平角度
按照自己的身高拍攝的視角。雖然能夠呈現出自然的畫面，但是過度使用會顯得無趣。適合抓拍時使用。

低角度拍攝
蹲低或彎腰拍攝的視角。適用於較矮的被攝體與街拍等，其豐富的用途是其一大魅力。

Mini Column ［小單元］

攝影位置與翻轉液晶螢幕

想要用不同視角拍照時，除了改變「攝影位置」外還可以運用「翻轉液晶螢幕」。只要將螢幕朝下就能夠輕易拍出與「高角度拍攝」拍照時相同的效果，往上就能夠拍出與「低角度拍攝」相同的效果。翻轉液晶螢幕的一大魅力，就是能夠以最舒服的姿勢自由變更視角，同時還可以確認構圖。手邊相機有搭載翻轉液晶螢幕的話，請記得好好運用。

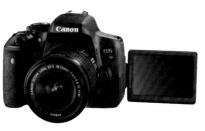

這是 Canon EOS Kiss X8i。現在有許多入門機與無反單眼都配備了翻轉液晶螢幕。

Q.95 俯視角度有哪些特徵與效果？

A ▼ 能夠讓畫面充滿魄力。

拍攝角度指的是相機本身的角度。其中俯視角度就是俯視被攝體的角度，基本拍法就是將鏡頭朝下。

這種視角的一大特徵就是能夠給人出強勁沉穩的印象，搭配廣角鏡頭可以大幅增添律動感，搭配望遠鏡頭的話則能夠提升份量感。由於這種視角下的背景多半為地面，所以建議選擇簡潔的地面，才易於背景處理。

俯視角度通常會用於強調主題，例如：拍攝花卉時會著眼於形狀，拍攝人物照時則會著眼於人物的表情（→Q137）。

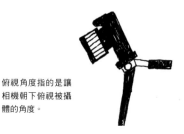

俯視角度指的是讓相機朝下俯視被攝體的角度。

地面會佔整個背景很高的比例
用俯視角度拍攝時，整體畫面中有很高的比例會是地面。因此構圖上的穩定感較佳，也較易於背景處理，缺點是容易顯得單調。

用來強調主題
俯視角度還有強調主題的效果。可以直接從花卉的正面拍攝，或是強調人物或動物的表情與視線。

Mini Column 〔小單元〕

水平視角的效果

拍攝時的角度分成三種：俯視角度（→Q95）、仰角（→Q96）與水平視角。其中水平視角就是讓相機在保持水平的情況下拍攝，是三種視角中最自然且使用頻率最高的一種。另一方面，這種視角可以拍出特別深的空間深度，因此容易連多餘的事物一起入鏡。用水平視角拍完後發現背景難以處理時，就改用其他視角試試看吧。

用水平視角拍攝，遇到這種極富深度的場所時，背景就會較繁雜。

Q.96 仰角有哪些特徵與效果？

A. 能夠拍出絕佳的開放感。

仰角指的是仰望被攝體的拍攝角度，基本拍法就是將鏡頭朝上拍攝。

俯視角度的背景通常會是地面，而仰角的背景則往往會是天空，因此最大的特徵就是開放感。搭配廣角鏡頭的話，還能夠進一步強調高度，為作品帶來不同凡響的效果。用仰角拍攝樹木與高樓大廈的時候，還可以強調往上延伸的視覺效果。

善加搭配拍攝角度與攝影位置，可以帶來更好的效果，其中「仰角＋低角度拍攝」就是絕佳範例。這麼做能夠能夠更加強調高度，營造出令人印象深刻的視覺效果。

仰角指的是讓相機朝上仰視被攝體的角度。

背景的天空比例會提高
用仰角拍攝時，天空佔整體背景的比例會提升，形塑出絕佳的開放感。地面上有不想入鏡的事物時，就是這種視角登場的好時機。

能夠強調主題的高度
仰角拍攝是最適合用來強調高度的視角。左邊這張照片，拍出的樹木就比實際情況高上許多。仰角與低角度拍攝是非常適合的搭配。

Mini Column 〔小單元〕

拍攝角度的微調

非常重要

俯視角度與仰角都很重視「微調」，尤其是面對立體感特別明顯的被攝體時，輕微的差異就會造成相當大的影響。拍攝角度並不是只有高與低的差異，還有「偏低的俯視角度」與「偏高的仰視」等較細微的差異，必須視被攝體的情況做選擇。

俯視角度（偏低）　　俯視角度（偏高）
同為輔視角度的情況下，仍可藉由微調帶來明顯的差距。
請找出最符合自己構想的拍攝角度吧。

Q.97 光圈與構圖有什麼樣的關係？

A. 能夠有效調整主題與副題的均衡度。

能夠藉光圈調整的景深，會對構圖造成相當大的影響。放大光圈（降低 F 值）打造出淺景深後，散景效果就變得明顯，能夠有效襯托出主題。覺得背景太繁雜的時候，只要加強散景效果就能夠削弱繁雜感，因此大光圈適合搭配中央構圖或三分法構圖。

另一方面，在考慮副題的顯眼程度時，光圈也是相當重要的角色。縮小光圈（提高 F 值）打造出深景深，就能夠拍出主題與副題都很有存在感的對比構圖。此外，以形狀與線條為基準的三分法構圖，在搭配小光圈時也比較能夠強調層次感。

景深會影響主題的醒目程度

F2

F11

景深能夠有效調整主題的存在感。散景效果愈明顯則主題愈醒目，且較小的 F 值能夠讓畫面看起來更簡潔，適合搭配中央構圖與三分法構圖。

縮小光圈後活用線條

用小光圈拍照時，整體畫面的線條與形狀都會很清晰，更易於搭配各式各樣的構圖模式。像這張照片裡明顯的地平線，就能夠讓構圖模式的效果更加鮮明。

Mini Column 【小專欄】

前散景與前後散景同樣是構圖的一大重點

放大光圈所表現出的前散景或前後散景，都是構圖時的重要環節。前散景能夠帶來窺看般的視角，並強調空間深度；前後散景則可讓視線集中在特定範圍。

縮短相機與被攝體的距離，同樣可以表現出前散景，有助於襯托主題。

希望觀賞者將重點放在特定範圍時，就可以藉前後散景引導視線。

快門速度與構圖有什麼樣的關係？

A. 善用慢速快門帶來的流線感。

用慢速快門拍攝時，最能夠表現出快門速度與構圖的關係。快門速度愈慢，動態被攝體的晃動就愈明顯。用慢速快門拍攝瀑布或河川時，水流看起來就像白線一樣，如此一來，就可以將水流當成構圖中的線條活用。打造出視覺重點，可以為整體畫面帶來層次感，並更易於搭配各式各樣的構圖。高速快門就無法製造出構圖需要的效果，因此這邊建議選擇慢速快門。拍攝夜景時，也可以用慢速快門將車尾尾燈拍成一道光軌。

若是場景中有多餘的動態物體時，也可降低快門速度，藉由模糊來降低這類物體的存在感。

快門速度與線條

1/50秒

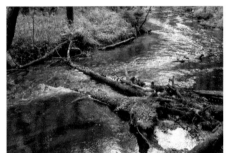

4秒

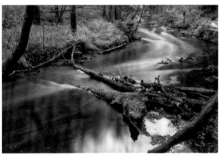

用慢速快門拍攝水花時，能夠製造出明顯的線條，有助於搭配各種構圖。以上面這兩張照片來說，右邊這張就很適合搭配不同的構圖。

藉慢速快門降低多餘事物的存在感

放慢快門速度讓繁雜的被攝體變模糊，就能夠使畫面看起來更簡潔。快門速度愈慢則被攝體愈模糊，甚至有可能完全消失。

構圖與腳架的關係

不管是使用慢速快門還是想要仔細斟酌構圖，長時間手持相機會造成相當大的負擔，還會帶來不必要的手震，因此腳架是不可或缺的配件。此外，腳架還能夠幫助攝影者專注於攝影本身，唯一的缺點就是機動性相當差，要視情況決定使用腳架與否。對機動性要求較高的抓拍就不適合使用腳架；拍攝自然風景或桌景時，搭配腳架則可以為成果加分許多；如果需要大量拍攝相同構圖的人物照時，腳架同樣能夠幫上很大的忙。

「減法法則」是什麼？

A. 刪除多餘的元素，讓畫面變得簡單的構圖法。

藉由省略多餘的被攝體強調主題的存在感，就是所謂的「減法法則」。這種法則的一大魅力，就是能夠使畫面更加簡潔，也更易於找出適當的構圖。

Q.97談過的攝影技巧——藉放大光圈減弱背景存在感，正是相當具代表性的「減法法則」。「減法法則」不僅要將主題拍得更具衝擊力，還要消除多餘事物的存在感。除了散景之外，貼近被攝體也是很常見的應用方式，因為近距離拍攝能夠將多餘事物排除於鏡頭之外。活用逆光時的陰影，使多餘的元素成為暗影，整體畫面看起來也會簡潔許多，這種做法也是不折不扣的「減法法則」。

刪減周遭的元素
拍攝全景時很容易讓人看不出主題為何，像這樣稍微捨去周邊景色，就能夠讓主題更明確，同時提升畫面層次感。

改變亮度刪減多餘元素
藉負補償將多餘的被攝體化為剪影，雖然實際入鏡的元素不變，但是卻變得既簡潔又極富層次感。這種做法適用於逆光風景與明暗差異劇烈的街景等場景。

Q.100 「加法法則」是什麼？

A ▼ 慢慢增加元素的構圖法。

「加法法則」是先拍出主題後，再慢慢增加周遭元素的構圖法，主要用於畫面看起來較單調時。像 Q 84 這種增加副題的技巧，就是不折不扣的「加法法則」。除了本身就有具體副題時可以使用這種方法之外，必須做好背景處理以襯托主題的抓拍與人物照等，也能夠按照加法法則在背景處增添元素。由於加法法則必須兼顧主題與副題的配置，所以比減法法則困難許多。

選擇加法法則時也必須重視元素的增加狀態。副題增加過多時會使畫面變得繁雜，看起來亂糟糟的。因此必須同時運用散景效果、縮小被攝體尺寸等方式迴避這類問題。

為背景增添元素
在主題明確的場景下，針對背景的「加法法則」就能夠發揮莫大的效果。花卉、動物園的動物、人物照等，都可以用加法法則提升臨場感，讓畫面更出色。這張照片就是透過將橋墩納入背景，表現出實際環境。

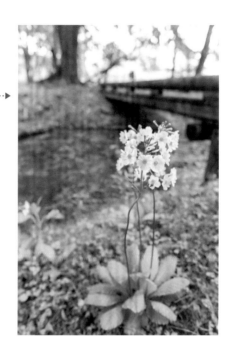

讓主題與副題大翻轉的加法法則
拍攝風景的遠景時，藉點構圖等方式增添其他被攝體，能夠讓整體畫面更集中。這邊要請各位留意的，是角色對調的主題與副題——小小的點景（人物）反而成為存在感明顯的主題，這正是加法法則的特徵之一。

CHAPTER 3

橫式照片有哪些特徵與效果?

A 畫面較自然,視角也相當寬闊。

橫式照片的特徵是視角自然,不容易出現不對勁的感覺。這種視角不僅拍出的畫面較柔和,也較寬闊,因此要同時拍入風景與人物的紀念照通常會選擇橫式。

但是拍攝範圍較廣時,自然就伴隨著容易納入多餘事物的缺點,尤其在拍攝主題明確的場景時,更須留意左右兩側的空間。面對元素特別多的場景,必須養成確認左右兩側的習慣。

另一方面,橫式照片的空間感也較寬敞,想要製造出充滿開放感的寬裕畫面時,就應該選擇橫向拍攝。

能夠同時攬入主題與周遭風景
以良好的均衡度同時拍入主題與周邊元素,也表現出現場的實際氣氛,正是橫式照片的一大優勢。

在主題明確的場景中應留意畫面的左右端
橫向拍攝人物的時候必須留意畫面左右的元素,尤其是中央構圖。這張照片的左右兩側都還有改善空間,再貼近一點拍攝可以縮減兩側空間,進一步增添層次感。

橫式照片必須特別講究構圖
橫式照片近似於人的視野,成果容易顯得單調,因此需要對構圖特別講究。這裡就刻意在櫻花下方留白,以減緩單調的問題。

直立照片有哪些特徵與效果？

Q.102

A ▸ 入鏡的元素有限，因此能夠提升衝擊力。

橫式照片近似於人類的視野，直立照片則能帶來肉眼無法感受到的衝擊力。縱向拍攝能夠營造出強勁的衝擊力，就連看慣的日常風景，都能藉直立照片散發出全新的氣息。

直立照片的左右空間狹小，更易於表現出一致感，因此在決定構圖時比橫式照片輕鬆。遇到主題明確的場景時，選擇縱向拍攝能夠襯托被攝體（人物照或樹景等特別明顯）。

雖然縱向拍攝容易拍出如畫作般的成果，但是過度使用也會讓作品一成不變，所以仍應善加搭配橫向拍攝，才能夠讓作品有更多元的表現。

易於整理畫面的直立照片
直立照片的一大魅力，就是能夠拍出極富層次感又有魄力的畫面。面對自然風景時，光是縱向拍攝就能夠大幅提升氣勢。這種拍攝法較容易限制畫面中的元素量，也比橫式照片更容易判斷適合的構圖。

主題的周遭景色有所限制
直立照片的左右空間狹小，能夠讓視線更集中在主題上，但是很難連同周遭風景一起入鏡，所以建議拉遠一點以拓寬畫面。

Mini Column 【小單元】

不知該怎麼辦時就縱橫都試試看

看著被攝體卻不知道該橫向還是縱向拍攝時，不妨兩者都試試看，事後再選擇效果較佳的一張即可。就算是相同的被攝體，直立照片與橫式照片呈現出的風格仍會有相當大的差異，因此兩種都拍有助於攝影者挖掘出新構圖。

用縱橫兩種方向拍攝美食，可以看出兩者散發出的氛圍不盡相同，這種情況下兩種都拍拍看會比較安心。此外，養成縱橫向都拍得順手的習慣，同樣也有助於提升攝影技術。

藉距離感引導視線

人們習慣先將視線放在近處，再移往遠處。看到這張照片時，也習慣先看樹木的枝葉，再慢慢沿著大樹往上望去。因此將重點放在樹木枝葉上，就能夠營造出極富層次感的畫面。

藉散景效果引導視線

雖然視線通常會從近處移往遠處，但是仍可藉由散景改變視線的流向。上面這張照片使用了前散景表現出空間深度，由此可以看出光圈對視線引導的影響有多大。

Q.103 該怎麼讓觀者視線聚焦在主題上？

A▸ 先了解視線的流向。

欣賞照片時會有「第一眼就看見的元素」與「最後移開目光的元素」，而第一眼能看見的才稱得上「主題」，所以構圖時應想辦法將視線都吸引到主題上。

攝影者在決定構圖時，也會將控制「視線流向」當成一個目標。視線流向的模式不只有一種，例如：從大物體轉移至小物體、從鮮豔物體轉到淡彩物體，或是從對焦處轉移到模糊處等，這些模式都是構圖時很重要的參考範例，在元素偏多的場景中格外有效。所以請各位留意視線的流向，好好斟酌構圖的組合方法。

表現空間感 × 三分法構圖

這裡將縱向的被攝體當做三分法構圖中參考用的直線，並刻意在上方留下較寬的空間以取得均衡感，打造出畫面的開放感。

Q.104 如何善用空間？

A▸ 運用構圖模式或是自由發揮。

空間並非肉眼可見的具體事物，卻是構圖中非常重要的元素，善用空間可以讓被攝體顯得更有魅力。

想表現空間感時，建議運用三分法構圖，這樣就能夠在整體畫面與主題之間保有均衡度極佳的空間。

此外，也可以不受構圖模式限制，自由決定空間位置，呈現出更上一層樓的開放感。在極富深度的場景中會出現的散景效果，就是這裡的一大重點。想表現出空間感時必須確實區分主題與背景，散景效果愈明顯時空間感就愈明顯；相反的，自然能夠發揮出適當的效果；景深較深時就很難順利表現出空間感。

96

Q.105 大量拍出不同構圖是比較好的攝影方法？

A ▼ 這是為了邊拍照邊摸索構圖。

不管多麼認真琢磨構圖，都很難第一張就拍出理想的照片，這時多拍幾張，就能夠更進一步了解不同構圖的成果。拍了第一張照片後，仔細研究，分析出優缺點，再調整構圖拍攝。選擇這種拍法時必須注意拍攝的節奏，一味地緊盯觀景窗確認構圖而不按下快門，只會讓人覺得沮喪而已。感到迷惘時不妨就按下快門吧，如此一來肯定會慢慢發現不足的地方。

但是「不管三七二十一先大量拍攝，事後再來慢慢挑選」也不是好方法，因為攝影很重視「令人想按下快門的衝動」，在拍攝過程中邊檢視照片才能夠讓這份熱情持續下去。

拍攝大範圍
這邊想同時拍入黃昏時的富士山與田地，營造莊嚴的氛圍，所以就拉遠一點拍攝。

靠近一點拍攝
發現富士山太小，缺乏衝擊力，所以便改以富士山為主角。儘管如此，整體印象還是有點薄弱。

再拉遠一點
這次又拉遠了一點，但是控制在不會拍到地面的程度，並搭配慢速快門拍攝雲朵流動感，可惜還是略顯單調。

調整色調與曝光
讓富士山的位置偏右後，消除了空間方面的單調感。接著以這個構圖為基礎，調整白平衡以製造出琥珀色調，完成了左邊這張照片。

Canon EF24-70mm F2.8L II USM ●30mm ● 手動模式（F11、30秒）●ISO100 ●白平衡：陰影（白平衡補償＋5M）使用減光鏡

長寬比與構圖的關係

前面介紹過橫式與直立照片會帶來不同的氛圍，這邊要請各位進一步認識長寬比。相機內可選擇的照片長寬比通常有「3：2」、「4：3」、「16：9」與「1：1」，而建議各位熟悉的是「16：9」與「1：1」。其中「16：9」適合風景照，「1：1」適合一般抓拍或人物照。調整長寬比的概念與「加法／減法法則」類似，在橫向拍攝時選擇「16：9」可以排除畫面上下處，選擇「1：1」可以排除畫面的左右。藉長寬比直接從畫面本身去做增減，能夠讓空間感更緊實。欲調整長寬比時建議存成RAW格式，才能夠儲存初始設定比例下的影像，在攝影後還能加以調整。

「4：3」

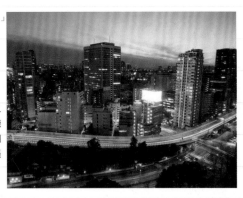

照片的長寬比會與相機的感光元件尺寸吻合，全片幅相機和APS-C相機的預設長寬比為「3：2」，M4/3相機的預設長寬比則是「4：3」。這張照片就是用M4/3相機所拍攝的。「4：3」可以說是常見的長寬比之一。

「16：9」

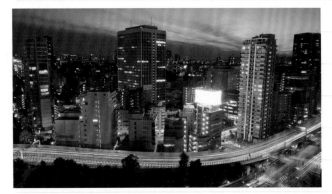

和「3：2」、「4：3」相比，「16：9」的上下空間（直立照片的話為左右空間）較為壓縮。以上面這張照片為例，左右兩端的拍攝範圍不變，只是減少了天空和地面所佔的比例，就能大大提升廣闊感。利用廣角鏡頭強調左右的遠近感也是一大要點。這種長寬比容易拍出富有動態感的畫面。

「1：1」

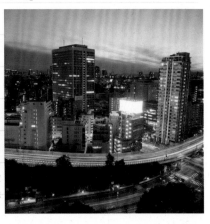

和「3：2」、「4：3」相比，「1：1」的特徵是左右空間較為壓縮，而且沒有直立和橫式的概念。這種長寬比容易讓視線聚焦在特定的被攝體，適合用在主題明確的場景。因為畫面左右被壓縮，所以難以發揮廣角鏡頭的優勢，適合搭配望遠鏡頭或標準鏡頭拍攝。

Chapter

4

以鏡頭與構圖知識為基礎的
拍攝實踐篇
〈依場景分類〉

前面深度介紹了鏡頭與構圖，接下來就要將這些知識運用在實際拍攝上。

這邊按照「廣角鏡頭」、「標準鏡頭」、「望遠鏡頭」與「特殊鏡頭」

這4大分類，介紹個別鏡頭的特徵與構圖方面的技巧。

※鏡頭焦距都已經換算成35mm片幅的數值。

廣角鏡頭 Introdution

廣角鏡頭適合哪種構圖？

A ▸ 適合斜線構圖等 活用線條的類型。

廣角鏡頭強調遠近感的這項特徵，是挑選構圖模式時的一大重點。舉例來說，以線條為特色的斜線構圖與對角線構圖，就能夠藉由遠近感形成極富動態感的畫面。三角構圖也可以藉由遠近感，打造出更優秀的開放感與律動感。

從這個角度來看，在為廣角鏡頭選擇適用構圖模式時，應將重點放在有助於強調遠近感的線條上，因為這些線條能夠幫助廣角鏡頭發揮更棒的效果。廣角鏡頭搭配這類構圖畫面對所有風景都相當有效，遇到街拍或建築物等形狀清晰的被攝體時，效果會更加卓越。

廣角鏡頭的另一大特徵，就是畫面寬廣。要是因為畫面元素過多而不知道該怎麼選擇構圖，就先試著使用二分法或三分法構圖吧，相信可以更順利地整理畫面元素，判斷出適當的構圖。從廣角鏡頭能夠拍得較廣這一點來看，其實也很適合搭配棋盤式構圖，因此畫面中若有大量相同元素，也很推薦用廣角鏡頭。

但是也別忘了，強調遠近感跟難以保持垂直水平的特徵，也使廣角鏡頭想要找出正確水平拍攝時，在構圖上就必須更重視線條。

造成變形的特徵（→Q86）。

廣角鏡頭×垂直水平線構圖

街拍時意識到線條的存在，就能夠大幅拓寬表現幅度。這種構圖下只要保有正確的垂直水平線，就能夠形塑出穩定感。

廣角鏡頭×對角線構圖

對角線構圖搭配廣角鏡頭能進一步強調空間深度，立體感也相當明顯，很適合拍攝道路、鐵路與室內等。

廣角鏡頭×斜線構圖

廣角鏡頭適合運用遠近法表現空間，與斜線構圖的組合可以是說是最易熟悉的一種，從建築物到人物像很適合。

廣角鏡頭×二分法構圖

拍攝遼闊風景的時候，適度切割畫面非常重要。這裡就有效整頓了畫面元素，打造出極富穩定感的構圖。

愈廣角愈難決定構圖？

廣角鏡頭 Introdution

廣角鏡頭能夠拍入寬廣的空間，但是也容易連多餘事物一起入鏡，因此大範圍拍攝街景或室內景觀的時候，必須要檢查畫面周邊是否納入多餘元素。

此外，廣角鏡頭也容易拍入不必要的空間。拍攝廣闊情境的時候，未配置好適度的空間，可能會讓畫面太過鬆散。因此使用廣角鏡頭時不能只是單純拍攝大範圍，還必須想辦法「準備必要的空間」。發現成果還是太鬆散時，則可以慢慢排除多餘的元素，如此一來才能夠讓作品有層次感。

使用廣角鏡頭時，攝影者也應懂得挪動自己的腳步，不能一味拍攝遼闊的風景，遇到特定被攝體時也應適度靠近，才能夠形塑出極富動態感的畫面。使用廣角鏡頭時的一大重點，就是別忘了拍攝近在眼前的被攝體。廣角鏡頭在遠景與近景皆可派上用場，單純將其用來拍攝寬廣範圍，就會失去廣角鏡頭的樂趣。

從這個角度來看，廣角鏡頭因為要攬入太多元素，在決定構圖時會比其他鏡頭還要困難，拍攝某些場景時還會出現「特殊的畫面表現」。但是只要正確理解廣角鏡頭的特徵，就能夠發現拍攝遼闊範圍以外的豐富用途，用起來並沒有想像中那麼困難。

要注意入鏡的元素

廣角鏡頭會拍進的元素太多，所以在整頓畫面這部分比其他鏡頭困難。使用廣角鏡頭時，建議養成觀察畫面各個角落的習慣。

貼近特定被攝體拍攝

廣角鏡頭能夠拍攝的範圍很廣，所以比較難鎖定主題，這時不妨貼近特定被攝體拍攝。範例是以廣角24mm、F2.8所拍攝的，形成的視覺效果簡直與望遠鏡頭相同。

善加調整空間

遇到元素較少的自然風景時，拍攝範圍愈廣就愈顯寂寥，尤其是天空等空間更容易顯得鬆散無重點。這時建議拉近焦距，盡可能排除多餘的空間。

Q.108

廣角 × 自然風景

用廣角鏡頭拍攝風景照覺得空蕩蕩怎麼辦？

A 慢慢縮小視野以排除多餘空間。

自然風景中的元素量較少，用廣角鏡頭拍攝廣範圍時，不使用任何技巧很容易顯得散漫且缺乏趣味性。面對壯麗美景時難免會想要用廣角端拍攝，不過仍請各位靜下心來仔細思考適當的視角。用廣角端拍攝後覺得缺乏趣味性時，不妨縮小視野讓空間更加緊密。想拍攝壯闊的自然風景時，24〜35mm間的焦距是最易於整理畫面的，各位不妨從這個焦段開始嘗試。

除此之外，想要拍攝遼闊的情景時，也必須適度增加副題。只要適當增加畫面中元素，就能夠避免鬆散無重點的問題。

自然風景瞬息萬變，所以要把握按下快門的時機。從這個角度來看，變焦鏡頭也比定焦方便。

> 鏡頭與構圖重點
❶ 縮小視野以排除多餘空間。
❷ 地面景物的比例大於天空，藉此強調富士山穩重的模樣。
❸ 富士山與右前方樹木用了對比構圖。

為了避免遠近效果將富士山拍得太小，使用較小的視野拍攝，也藉此避免地面景象與天空顯得散漫。這裡參考了三分法構圖，增加地面上的比例以詮釋份量感，此外也用慢速快門拍攝出雲朵的流動感。

Canon EF 24-70mm F2.8L II USM ●35mm ●手動模式（F11、5秒）●ISO 100 ●白平衡：自動

比較看看

用24mm拍攝了相同風景，雖然24mm的視野在廣角鏡頭中並不算廣，但是可以看見大範圍的天空，強調遠近感的效果也讓富士山顯得既小又缺乏存在感。

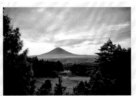

Canon EF 24-70mm F2.8L II USM ●24mm ●光圈先決AE（F8、1/30秒、-0.3補償）●ISO 100 ●白平衡：自動

焦距	構圖
相當於35mm	三分法 對比

》 快速連結

廣角鏡頭注意事項 ▶ Q.22
減法法則 ▶ Q.99
加法法則 ▶ Q.100

這邊用 21mm 的廣角鏡頭拍攝遠景主題，因此主角變得比較小。之所以不會覺得有多餘空間，是因為上方有樹葉剪影當副題，且天空遍布形狀與色彩都令人印象深刻的雲彩。這裡的主題不僅是富士山，還包括與其環環相扣的整體情境。

Canon EF 17-40mm F4L USM ●21mm ●光圈先決 AE（F11、1/8秒、-1補償）●ISO 100 ●白平衡：陰影

> 鏡頭與構圖重點

❶ 利用廣角端拍攝，並將
　上方樹木當成視覺重點。
❷ 藉廣角鏡頭的遠近感特
　徵，強調雲彩流動感與
　天空色彩。
❸ 從可以看見湖面的高處
　拍攝。

焦距	構圖
21mm	放射式

廣角 × 自然風景

怎麼拍攝山林間的壯闊樹木？

A. 貼近其中一棵樹木並以仰角拍攝。

在山裡拍攝大樹時，與其拉遠拍攝樹景，不如聚焦於其中一棵樹，再以此為重心決定整體構圖。下面這張照片就是站在樹木正下方拍攝的，關鍵在於盡可能地靠近樹木後以仰角拍攝，廣角鏡頭強調遠近感的特徵能夠讓樹木看起來更高大，整體畫面更有魄力。這棵樹所佔面積愈大，氛圍就愈沉重，所以必須重視其與周遭風景的均衡度。

想拍攝樹林整體時，則可尋找仰望時樹群會以放射式構圖往外拓展開的點，勾勒出極富開放感且充滿魄力的視覺效果。林木密集的時候，就算視野相當寬廣也不容易造成鬆散的問題。

> 鏡頭與構圖重點

❶藉廣角鏡頭強調樹木往上延伸的視覺效果。

❷貼近其中一棵樹木可以大幅強調存在感。

❸讓樹木的位置稍微偏離中心，便可以同時運用變形效果。

遇見充滿衝擊力的樹木時，就盡可能從正下方拍攝出動態感吧。希望畫面中每一處都精準對焦時，則可縮小光圈拍攝。

Canon EF 17-40mm F4L USM ●17mm ●光圈先決AE（F8、1/160秒、＋1補償）●ISO 400 ●白平衡：自動

比較看看

這邊將主題樹木配置在中央，雖然位置僅有些許差異，樹木的變形程度卻收斂許多，形成筆直往上的視覺效果。想要像上方照片一樣強調變形感，就應讓主題稍微往旁邊靠。

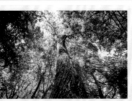

Canon EF 17-40mm F4L USM ●17mm ●手動模式（F5.6、1/160秒）●ISO 400 ●白平衡：自動

焦距	構圖
17mm	放射式

》快速連結

廣角鏡頭的特徵 ▶Q.21

仰角 ▶Q.96

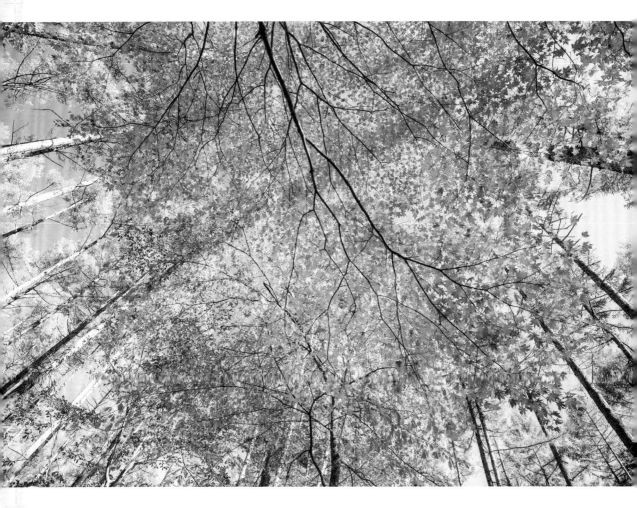

在樹木筆直延伸的位置往正上方拍攝。這裡的主題是葉片已轉紅的樹木,並將呈放射狀排列的其他樹木當成副題,形塑出更開放的動態感。

Canon EF 17-40mm F4L USM ●17mm ●光圈先決AE(F9、1/160秒、+1補償)● ISO 400 ●白平衡:自動

＞鏡頭與構圖重點
❶將主題楓葉擺在畫面中心。
❷以放射式構圖配置樹木,表現出開放感。
❸藉超廣角鏡頭強調放射線的寬廣度。

焦距	構圖
17mm	中央 放射式

廣角 × 城市

怎麼用廣角鏡頭拍出好看的街景？

A. 貼近被攝體使其與背景呈對比。

在元素特別多的街景中，拍攝範圍太廣容易顯得繁雜，所以建議貼近想作為主題的被攝體，讓畫面充滿臨場感。這時的關鍵在於善用有深度的背景，並放大光圈，製造出散景效果，如此一來，就能夠凸顯主題。

用對比構圖表現主題與背景時，還可進一步營造出故事性。也就是說，決定拍攝角度時不僅要著重於主題，還必須思考背景的呈現方式。畫面中包含建築物或道路時，則必須兼顧線條的狀態，這部分再搭配斜線構圖或對角線構圖，就能讓畫面動感更上一層樓。

> 鏡頭與構圖重點
❶ 光圈最大＋貼近被攝體製造散景效果。
❷ 藉由具深度的背景強調散景效果，形塑出充滿開放感的畫面。
❸ 道路搭配斜線構圖表現出動感。

用廣角定焦鏡頭搭配最大的光圈拍攝機車上的安全帽。這裡的背景極富深度，且鏡頭貼近被攝體，成功塑造出充滿開放感與動態感的散景效果。以斜線構圖表現的道路線條，同樣能夠為照片增添律動感。

Canon EF 24mm F1.4 L II USM ●24mm ●光圈先決AE（F1.4、1/8000秒）●ISO 100 ●白平衡：自動

追加技巧 α

刻意打破規則的表現

這裡刻意拉遠鏡頭破壞構圖，表現出繁雜的氣氛，反而別有一番趣味性。這裡的關鍵在於刻意傾斜鏡頭，將空間配置在下方。長寬比改成16:9，色調也有所調整，整體拍攝風格相當自由。

Panasonic LUMIX G VARIO 12-32mm／F3.5-5.6 ASPH.／MEGA O.I.S. ●12mm（相當於24mm）●創意控制模式（F5、1/320秒、－1/3補償）●ISO 800 ●白平衡：自動

焦距	構圖
24mm	斜線

》快速連結
製造出較淺的景深 ▶ Q.20
廣角鏡頭與散景效果 ▶ Q.23

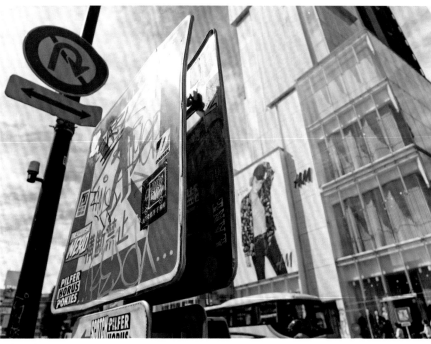

> 鏡頭與構圖重點

❶用廣角端從下方近拍以醞釀
　出極佳魄力。

❷藉三角構圖整頓畫面。

❸讓前方標誌與後面建築物形
　成對比，打造成視覺重點。

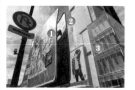

以仰角近拍前方標誌，並打造出散景效果。如此充滿律動感的畫面，可以說是只有廣角鏡頭才表現得出
來。這裡藉緩和的三角構圖整頓畫面，並使標誌與後方建築物形成對比。

Panasonic LUMIX G VARIO 12-32mm／F3.5-5.6 ASPH.／MEGA O.I.S. ● 12mm（相當於24mm）● 光圈
先決AE（F3.5、1/3200秒、-1/3補償）● ISO200 ● 白平衡：自動

主題是貼了貼紙的電線桿。與右頁一樣都是以富深度的道路為背景，藉此表
現出臨場感。身影模糊的路人則可強調出喧鬧的街道氛圍。

Panasonic LUMIX G VARIO 12-32mm／F3.5-5.6 ASPH.／MEGA O.I.S.
● 12mm（相當於24mm）● 快門先決AE（F9、1/25秒、＋1/3補償）●
ISO200 ● 白平衡：自動

> 鏡頭與構圖重點

❶將空間安排在右側，以呈現
　現場氛圍。

❷模糊的路人身影能夠表現躍
　動感。

❸接近主題的電線桿能夠提升
　臨場感。

廣角 × 城市

用廣角鏡頭拍攝夜景時的關鍵是？

A. 決定構圖時要考量天空所佔的比例。

拍攝夜景的一大重點，就是要避免黑暗的天空顯得單調。尤其在以廣角鏡頭拍攝寬廣視野時，更必須針對這一點深思熟慮。下面這張照片就減少了天空的比例，取而代之的是寬敞的河面，藉此消弭容易讓畫面顯得鬆散的單調天空。此外，為了避免天空一片黑暗，建議挑選太陽剛下山、天空還沒全暗的太陽剛下時拍攝。這時還能看見天空與雲彩的顏色，就算用廣角鏡頭將天空一併拍入，也不容易顯得單調。

從這個角度來看，拍攝夜景時選擇焦距在標準至中望遠之間的鏡頭會比較方便。想要拍攝高樓大廈的全景時，必須拉開一段距離，選擇這類鏡頭也比較易於拍出排除天空的構圖。

> 鏡頭與構圖重點

❶降低天空的比例，強調水面的存在感。

❷建築物部分藉三角構圖保有良好的均衡度。

❸地面與河面形成對稱構圖。

夜景的天空沒有特別亮點時，就縮減天空比例，增加河面所佔面積。這裡藉三角構圖使建築物保有良好的均衡度，並讓河面與地面風景形成緩和的對稱構圖。再放慢快門速度製造光線殘影，使畫面更加令人印象深刻。

Canon EF24-105mm F4L IS II USM ●35mm ●手動模式（F8、30秒）●ISO 100 ●白平衡：自動

比較看看

這是與上方照片相同的景色，但是變焦至50mm，降低了天空所佔比例，畫面中元素也較少，因此更容易決定構圖。拍攝夜景時最理想的做法，就是邊拍邊比較各種不同焦距所拍出來的成果，不要一味地使用廣角拍攝。

Canon EF24-105mm F4L IS II USM ●50mm ●光圈先決AE（F11、15秒、-2/3補償）●ISO 400 ●白平衡：自動

焦距	構圖
35mm	三角對稱

》快速連結

廣角鏡頭的注意事項 ▶ Q.22

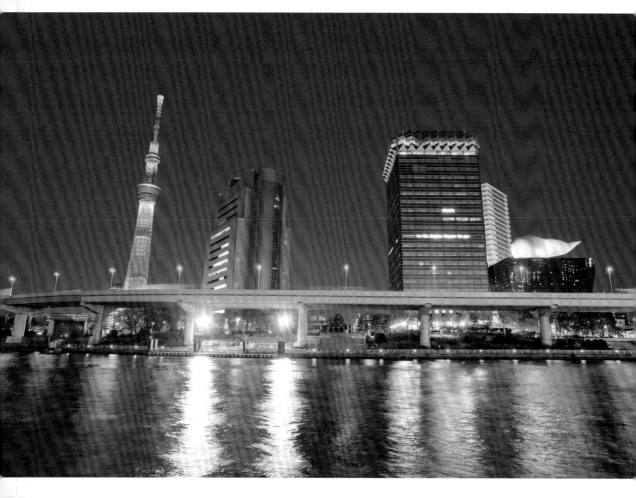

將水面倒影當成視覺重點，再藉殘存藍色的天空襯托整體畫面。要是天空完全暗下來的話，拍入這麼大的範圍會使畫面偏向單調。這邊以平面視角均衡安排所有元素，使用了二分法構圖，還同時運用了道路形成的水平線與水面上的垂直線。

Canon EF 17-40mm F1.4L USM ●17mm ●手動模式 AE（F11、2.5秒）●ISO 800 ●白平衡：自動

＞鏡頭與構圖重點
❶天空還保留著藍色，所以刻意加大其入鏡範圍。
❷以平面視角將各元素配置得相當均衡。
❸道路是畫面中的水平線，建築物與水面倒影則是垂直線。

焦距	構圖
17mm	垂直水平線 二分法

怎麼拍攝充滿立體感的車尾燈光軌？

廣角 × 城市

A. 要留意拍攝角度。

用長時間曝光拍攝車尾燈，就能夠製造出光軌。再搭配廣角鏡頭，利用其特有的遠近感，就能夠將光軌拍攝得更具流動感。

但是使用這種攝影技巧時，若未注意到拍攝角度就會導致失敗。尤其是選擇廣角鏡頭時，很可能使複數光軌重疊，讓空間顯得鬆散無重點。因此，拍攝時應嘗試各種角度，找出光軌不會重疊的位置。具體來說，從高處拍攝會比在與光源平行的車道上更能夠營造出深度。這邊推薦的拍攝位置是陸橋，在陸橋上拍攝能夠將多道光軌拍得極富動態感。

用緩和的二分法構圖配置建築群與地面上的光軌，並以俯瞰角度納入複數光軌，再藉廣角鏡頭強調遠近感，這樣能使光軌看起來更有力道。這裡的光軌形成了曲線和對角線，成為一幅不錯的構圖。

Canon EF 17-40mm F4L USM ●17mm ●手動模式（F16、30秒）●ISO 100 ●白平衡：自動

比較看看

這是從路邊拍攝的照片。由於不是從立體的角度拍攝，所以儘管路上有許多車輛經過，光軌數量還是很少。不僅缺乏魄力，前方也出現了多餘的空間，廣角鏡頭的特徵在這裡反而拖累了整張照片。

Canon EF 17-40mm F4L USM ●17mm ●手動模式（F22、15秒）●ISO 100 ●白平衡：自動

焦距	構圖
17mm	二分法 曲線 對角線

> 鏡頭與構圖重點

❶尋找能夠同時拍入大量光軌的角度。
❷藉廣角鏡頭強調遠近感，再以曲線與對角線構圖配置光軌。
❸藉二分法構圖均衡配置建築物與地面。

》快速連結

廣角鏡頭的特徵 ▶ Q.21
俯視角度 ▶ Q.95

廣角 × 房間

如何用廣角鏡頭將室內拍得更寬敞?

A ▶ 站在角落拍攝,並且留意相機角度。

就算空間狹窄,也能夠藉廣角鏡頭將房間拍得寬敞,但是要從角落拍攝,盡量不要直接從正面拍攝。用立體視角看待空間,才能夠強調深度。不知道該如何構圖時就遵守拍攝室內景觀時的原則,先找到視野最佳的角落,從該處拍攝看看吧。

另外一大重要關鍵就是相機的高度。從太低的位置拍攝時,天花板比例會增加,破壞整體均衡度。因此,從高角度拍攝會比較容易將室內拍得均衡。

以最短焦距拍攝時,若覺得前方出現多餘空間,可以稍微拉長一點焦距,縮小視野。過度強調遠近感容易造成畫面不自然。

> 鏡頭與構圖重點

❶ 用廣角鏡頭的遠近感,將空間拍得更寬敞。

❷ 從角落拍攝可演繹出立體感,能夠進一步襯托出遠近感。

❸ 留意垂直水平以保有整體均衡度。

在能夠環視全景的角落,用腳架固定相機拍攝。這裡決定相機高度的一大基準,是必須拍攝到床的表面。此外也邊留意垂直水平邊微調構圖。

Canon EF 17-40mm F4L USM ● 17mm ● 光圈先決 AE（F8、0.8秒、＋2/3補償）● ISO 400 ● 白平衡:自動

比較看看

這張照片是用較低的角度拍攝而成的。可以發現,只是稍微改變了拍攝角度,整體畫面就起了相當大的變化。拍攝房間時,攝影者所站立的位置和拍攝角度是非常重要的。

Canon EF 17-40mm F4L USM ● 17mm ● 光圈先決 AE（F8、0.8秒、＋2/3補償）● ISO 400 ● 白平衡:自動

焦距	構圖
17mm	垂直水平線

》 快速連結

廣角鏡頭的特徵 ▶ Q.21
俯視角度 ▶ Q.95

CHAPTER 4

廣角 × 人物

怎麼用廣角鏡頭拍出好看的人物？

A
▸ 仰角拍攝能夠帶來長腿小臉的效果。

拍攝人物照時使用「廣角＋仰角」，能夠拍出長腿小臉的效果，這是遠近感發揮作用的關係。由下往上拍時，雙腿看起來會更長，臉則因為距離鏡頭較遠，看起來特別小。「廣角＋仰角」是拍攝全身照時很有效的技巧，能夠讓畫面充滿魄力又率性。

使用「廣角＋俯視角度」時則容易將臉拍得比較大，所以必須採用這種角度時，角度應抓得緩和一點，並稍微拉開距離，以避免將臉拍大，並消弭不自然的變形。此外，焦距也很重要。用俯視角度拍攝時，建議選擇35mm左右的廣角鏡頭，才能自然地容納全身。

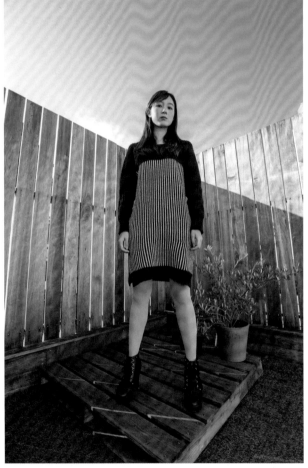

以仰角拍攝搭配左右對稱的背景，藉此將身體拍得纖長。背景線條有助於強調遠近感，增添空間深度。這裡的一大關鍵，就是保有適度的距離。雖然貼近拍攝能夠營造出魄力，但是臉部過小的話會使主角給人的印象太過淡薄。

Canon EF 17 - 40 mm F4 L USM ●17 mm ●光圈先決 AE（F8、1/160秒、＋1/3補償）●ISO 100 ●白平衡：自動

焦距	構圖
17 mm	對稱 斜線

》 快速連結

廣角鏡頭的特徵 ▶ Q.21
廣角鏡頭的注意事項 ▶ Q.22
仰角拍攝 ▶ Q.96

＞鏡頭與構圖重點
❶廣角＋仰角能將身材拍得更好。
❷對稱且簡潔的背景有助於襯托人物。
❸留意與被攝體間的距離，找到最適當的臉部尺寸。

比較看看

這裡將拍攝角度移回水平，與上面的照片相比，臉部看起來比較大。用廣角鏡頭拍攝人物時，必須牢記變形的影響。

Canon EF17 - 40 mm F4 L USM ●21 mm ●光圈先決 AE（F8、1/250秒、＋1/3補償）●ISO 100 ●白平衡：自動

> 鏡頭與構圖重點

❶拉遠距離之餘藉廣角＋俯視角度營造出臨場感。

❷藉較遠的距離減輕變形問題。

❸斜向拍攝能夠表現出更具深度的空間。

焦距	構圖
35mm	斜線

用35mm的廣角端拍攝，並與被攝體相隔一段距離以減輕變形問題。「廣角＋俯視角度」能夠拍攝出與望遠端截然不同的距離感，且更具臨場感。這裡用頗具深度的背景搭配斜線構圖表現出動態感。前方的招牌也是一大視覺重點。

Canon EF24-70mm F2.8L II USM ●35mm ●
光圈先決AE（F2.8、1/800秒、＋1補償）●
ISO 100 ●白平衡：自動

用廣角鏡頭貼近人物拍攝時有什麼訣竅？

廣角 × 人物

A 將臉部配置在畫面中央，並搭配具深度的空間大膽拍攝。

用廣角鏡頭拍攝上半身時，建議貼近被攝體以打造出臨場感。放大光圈使背景模糊，還可以營造出更令人印象深刻的表情。這裡的一大關鍵，就是利用背景強調了空間深度，並製造出散景效果，表現出立體感。

另外一大重點就是臉部配置。前面談過很多次，廣角鏡頭的畫面周邊容易變形，變形效果在貼近拍攝時會更加明顯。所以請將臉部配置在中央，並以此為軸心決定遠近與構圖。用廣角鏡頭貼近拍攝時，光是臉部位置稍微錯開，都會使輪廓大幅變形。

在有深度的背景下貼近被攝體拍攝，連廣角鏡頭都能夠打造出極富動態感的散景效果。這裡的光圈放到最大，並搭配中央構圖避免臉部變形，真實地呈現出人物表情。

Canon EF24-70mm F2.8L II USM ●24mm ●光圈先決AE（F2.8、1/100秒、＋2/3補償）●ISO 200 ●白平衡：自動

焦距	構圖
24mm	中央

比較看看

焦距與上方照片相同，但是臉部配置在畫面上方，看起來比較長。用廣角鏡頭拍攝時，必須要仔細檢視畫面各部分的變化。

Canon EF24-70mm F2.8L II USM ●24mm ●光圈先決AE（F2.8、1/100秒、＋2/3補償）●ISO 200 ●白平衡：自動

》快速連結

製造較淺的景深 ▶ Q.20
廣角鏡頭的注意事項 ▶ Q.22
廣角鏡頭與散景效果 ▶ Q.23

＞鏡頭與構圖重點

❶貼近被攝體並放大光圈，打造出富動態感的散景效果。
❷斜向拍攝牆壁能夠提升體感。
❸藉中央構圖緩和變形問題，讓表情更令人印象深刻。

Q.116

廣角 × 人物

怎麼拍出富動態感的人物照？

A — 稍微傾斜畫面可表現出動感。

利用傾斜畫面表現出動態感的技巧，在人物攝影領域中非常重要。如果是使用景深較深，且能夠易拍攝全身的廣角鏡頭，就能夠輕鬆將地平線拍入。地平線是傾斜構圖中的重要元素，雖然使用標準鏡頭與望遠鏡頭也有辦法拍到，但是廣角鏡頭還是比較好入門。

建議使用 Q114 這種仰角拍照，降低地面所佔比例，攬入較大量的上方景色，藉此營造出動態感和開放感。還須小心斟酌傾斜角度。還須小心斟酌傾斜角度太大的話會破壞畫面均衡度，因為傾斜會破壞畫面均衡度。

像這種地平線清晰的場面，特別能夠發揮斜線構圖的優勢。再搭配身體的傾斜線條，就能夠形塑出絕佳動態感。這裡還選擇了仰角拍攝，以呈現率性感。

Canon EF 24-70mm F2.8L II USM ●24mm ●光圈先決 AE（F4、1/500秒、＋2/3補償）●ISO 400 ●白平衡：自動

焦距	構圖
24mm	斜線

追加技巧 α

藉姿勢表現動態感

除了傾斜拍攝外，還可以透過身體的方向與姿勢表現出動態感。這張照片就是讓人物身體朝向斜前方，將重心擺在單腳上，打造出身體的動態感。面對這種畫面時，適合搭配能夠強調遠近感的廣角鏡頭。

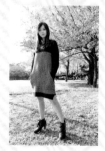

Canon EF 24-70mm F2.8L II USM ●24mm ●光圈先決 AE（F4、1/800秒、＋2/3補償）●ISO 400 ●白平衡：自動

》快速連結

仰角拍攝 ▶ Q.96
傾斜構圖 ▶ Q.92

＞鏡頭與構圖重點
❶傾斜地平線以打造出動感。
❷藉仰角修飾身材。
❸確認身體線條也有跟著傾斜。

廣角 × 人物

怎麼用廣角鏡頭拍出活力十足的兒童？

A 用仰角拍攝並請兒童朝著鏡頭前傾。

鏡頭的廣角端在表現兒童活力時，會派上很大的用場。被攝體為兒童時，就算多少有點變形還是很可愛，所以很適合運用廣角鏡頭特有的臨場感。

其中特別建議各位嘗試的拍法，就是要求兒童朝著鏡頭前傾。具體來說，攝影者必須躺在地上將鏡頭朝上，並請兒童確實將視線望進鏡頭內部，這部分沒有做好的話，就沒辦法拍出理想的照片。此外，這時也應盡量使用最短焦距，才能夠打造出視野寬廣的動態感。

> 鏡頭與構圖重點
❶ 使用超仰角拍攝，並請兒童望進鏡頭內。
❷ 極近的距離能夠打造出極開放的臨場感。
❸ 以銀杏為背景，將女孩的表情襯托得更加開朗。

攝影者躺著往上拍攝，並請女孩傾身望進鏡頭內。女孩靠近至最短對焦距離，只要再近一點就連臉部都要變模糊了。這張照片非常重視臨場感，所以背景處理也是一大關鍵。選擇如畫作般的背景，能夠更加襯托女孩的表情。

Canon EF 24-70mm F2.8L II USM ●28mm ●手動模式（F2.8、1/320秒）●ISO 400 ●白平衡：自動

比較看看

這是在同樣場景下拍攝的照片。可以發現，姿勢不夠到位時，就只是普通的上半身照片。另外，這裡的景深較深，降低了兒童表情的存在感。

Canon EF 24-70mm F2.8L II USM ●28mm
●手動模式（F2.8、1/320秒）●ISO 400
●白平衡：自動

焦距
28mm

構圖
調整遠近

》 快速連結

廣角鏡頭與散景效果 ▶ Q.23
調整遠近 ▶ Q.93
仰角拍攝 ▶ Q.96
加法法則 ▶ Q.100

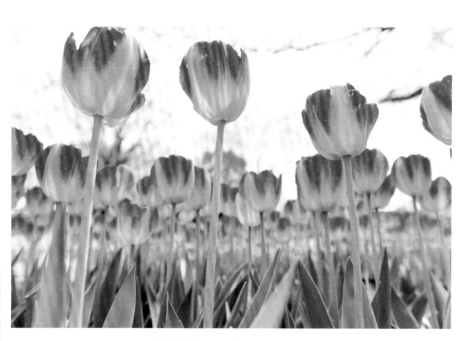

Q.118

廣角 × 花卉

怎麼拍攝花卉才能展現出廣角鏡頭的特色？

A 用超仰角表現出小人國般的視野。

拍攝花卉時多半會使用微距或望遠鏡頭，以勾勒出柔和的氛圍。開始覺得一成不變時，不妨改用廣角鏡頭試試，這可是改變視角的好機會！

拍攝鬱金香或油菜花等往上延伸的花卉時，可以用廣角鏡頭搭配超仰角往上拍攝，呈現出小人國般的視野，帶來一般肉眼難以捕捉到的畫面。廣角鏡頭的遠近感特徵，能夠強調花卉往上延伸的模樣與開放感。此外，這種攝影技巧也建議搭配有翻轉螢幕的Live View，如此一來，就能夠以蹲姿拍出從地面仰視的畫面。

＞鏡頭與構圖重點
❶用仰角拍出大膽的構圖。
❷藉廣角鏡頭的遠近感特徵強調往上延伸的模樣。
❸強調出花莖的筆直有助於維持均衡度。

將相機擺在地面往上拍攝。廣角鏡頭能夠表現出強烈的遠近感，醞釀出滿盈生命力的動態感。這裡要特別注意的是對焦，所以請適時運用Live View、迷你腳架與手動對焦等。此外縮小光圈拍攝也能夠帶來相當好的效果。

Canon EF 24mm F1.4L II USM ●24mm ●光圈先決AE（F4、1/640秒、＋1補償）●ISO 100 ●白平衡：自動

追加技巧 α

以俯視角度拍攝

右邊這張照片可以看出廣角鏡頭造成的變形效果。因為是以俯視角度貼近，所以花卉看起來很大，充滿存在感。雖然光圈設為F4，不過貼近花卉拍攝仍能夠打造出適當的散景效果。

Canon EF 24mm F1.4L II USM ●24mm ●光圈先決AE（F4、1/200秒、＋1補償）●ISO 100 ●白平衡：自動

焦距	構圖
24mm	垂直水平線

》快速連結
垂直水平的均衡度 ▶ Q.86
仰角拍攝 ▶ Q.96

怎麼用廣角鏡頭拍出好看的花卉景色？

A ▸ 貼近單一朵花卉，並讓後方模糊。

廣角鏡頭常用來拍攝寬廣的情境，所以很適合拍攝花田。可以一口氣拍攝壯觀的花海，也可以鎖定特定花卉拍攝。其中特別典型的範例，就是貼近單一朵花拍攝「特寫」，能勾勒出極富動態感的背景與滿滿的臨場感。這種強調遠近感的畫面表現，可以說是只有廣角鏡頭才能辦到的。

拍攝花卉時的一大重點，就是散景效果愈明顯愈好。就算鏡頭的開放值不小，只要貼近被攝體再搭配具深度的背景，一樣能夠打造出散景效果。拍攝花卉的時候背景模糊一點，才能夠襯托出精準對焦的花卉，製造出視覺衝擊力。

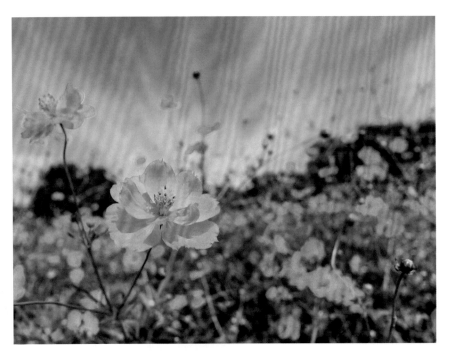

> 鏡頭與構圖重點

❶ 貼近特定花朵並放大光圈使背景模糊。
❷ 選擇具深度的背景。
❸ 用仰角拍攝攬入天空，藉地平線配置斜線構圖，並營造出開放感。

聚焦於特定花朵的花蕊，並大膽貼近以呈現出散景。這裡配合花蕊的方向，用仰角拍攝，連同天空一起入鏡，以營造出開放感。背景傾斜的地平線則能夠帶來動態感。

Panasonic LUMIX G VARIO 12-32mm／F3.5-5.6 ASPH.／MEGA O.I.S. ●13mm（相當於26mm）●光圈先決AE（F3.5、1/4000秒、－1/3補償）● ISO200 ●白平衡：自動

比較看看

這是用廣角鏡頭拍攝的同一片花田。改用常見的拍攝方式，焦距與上方照片幾乎相同，呈現出的效果卻截然不同。單純將廣角鏡頭用來拍攝遼闊畫面的話，表現幅度就會受限。

Panasonic LUMIX G VARIO 12-32mm／F3.5-5.6 ASPH.／MEGA O.I.S. ●12mm（相當於24mm）●程式自動曝光（F11、1/320秒、＋1/3補償）● ISO400 ●白平衡：自動

焦距	構圖
相當於26mm	斜線

》 快速連結

製造較深的景深 ▸ Q.20
廣角鏡頭與散景效果 ▸ Q.23
傾斜構圖 ▸ Q.92
仰角拍攝 ▸ Q.96

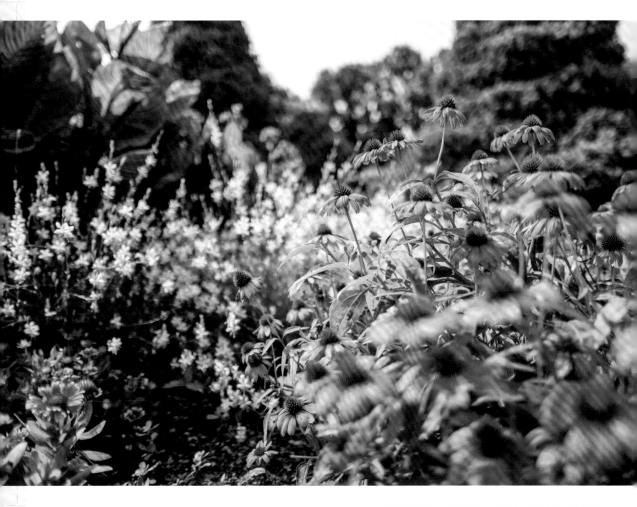

用廣角鏡頭貼近低矮的花卉，再放大光圈以表現小人國的視角，前散景則可呈現出窺看花卉的新鮮視角。這裡使用的是大光圈廣角定焦鏡頭，但是就算使用的鏡頭光圈沒這麼大，只要貼近被攝體，一樣能夠詮釋出與上一頁相同的迷人散景效果。不過，這裡的重點是仰角拍攝而非光圈。以這種角度拍攝時能夠發現尋常拍法看不見的世界。

Canon EF 24mm F1.4L II USM ●24mm ●光圈先決AE（F1.4、1/5000秒、−1/3補償）●ISO 100 ●白平衡：自動

> 鏡頭與構圖重點
❶用仰角拍攝表現出小人國的視角。
❷放大光圈以打造出明顯的散景。
❸前散景能夠帶來窺視般的氛圍。

焦距
24mm

構圖
窺視視角

標準鏡頭拍出的構圖容易缺乏特色？

A 能依不同用法自由拍出廣角風或望遠風。

用標準鏡頭拍照的優點，就是能夠以更直覺的視角拍攝，不受鏡頭效果限制。使用廣角或望遠鏡頭拍照時，都必須先了解它們各自的特徵，而標準鏡頭就省下了這個步驟，能夠更單純地專注於攝影。

標準鏡頭的成像雖不如廣角與望遠鏡頭那麼有特色，但是介於兩者之間的焦距正是其一大優勢。也就是說，攝影者可以隨心所欲決定要拍成「廣角風」還是「望遠風」，適用的構圖也更加豐富。以單眼相機這類可以更換鏡頭的設備拍照時，就必須了解標準焦段的表現幅度，先熟悉標準鏡頭，才更能夠理解廣角與望遠鏡頭各自的優勢。

以直覺視角拍攝
標準鏡頭的視野不如廣角鏡頭寬廣，也不如望遠鏡頭那麼狹窄，因此按下快門前不必思考太多，遇到不錯的畫面就可以立刻拍攝。

用標準鏡頭拍出望遠風
這是用54mm標準焦段拍攝的店前招牌。模糊的背景就像以望遠鏡頭拍攝的一樣。望遠鏡頭的視野較狹窄，遇到這類被攝體時比較難調整遠近，但是使用標準鏡頭的話就能夠輕易拍攝。

用標準鏡頭拍出廣角風
這張照片是用48mm拍攝。貼近長滿青苔的崖邊，並以仰角拍攝，看起來像用廣角鏡頭拍攝一樣。縮小光圈增添銳利度，也有助於仿效廣角鏡頭的風格。

Q.121

標準 × 花卉

怎麼用標準定焦鏡頭拍出漂亮的花卉？

A. 讓背景適度模糊。

標準定焦鏡頭非常適合拍攝單一花朵，這種鏡頭沒有四周變形的困擾，能夠確實還原花朵形狀，調整距離時也相當輕鬆。使用這種鏡頭時，可以藉背景模糊襯托主題。標準定焦鏡頭的最大魅力，就是特別大的光圈，選擇極富深度的背景時，能夠表現出更加柔和的質感。

但是，要注意背景過度模糊的問題。秉持著「愈模糊愈好」的心態放大光圈，就會因為過度的散景效果使畫面顯得單調。像下方照片一樣拍攝鬱金香時，建議選擇水平視角，並以加法法則將後方模糊花卉打造成另一個視覺重點。

> 鏡頭與構圖重點
> ❶ 以能夠強調深度的水平視角拍攝。
> ❷ 要注意背景不能過度模糊。
> ❸ 以三分法構圖在左側配置空間，並打造成視覺重點。

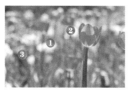

拍入大量鬱金香的同時，要找出能夠強調深度的背景。這裡選擇了比開放值大一點的F值——F3.5，讓背景輪廓若隱若現。精準對焦的鬱金香則配置在右邊，將左側空間打造成視覺重點。

Canon EF50mm F1.8 STM ●50mm ●光圈先決AE（F3.5、1/800秒、＋1補償）●ISO 200 ●白平衡：自動

比較看看

這裡的鬱金香與上方照片是同一張，但是以開放值F1.8拍攝。雖然營造出充滿動態感的散景效果，但是過度模糊卻使畫面缺乏層次感。面對這種小型被攝體時，必須格外留意背景模糊的程度，景深過淺時反而會使整體畫面太單調。

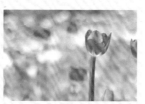

Canon EF50mm F1.8 STM ●50mm ●光圈先決AE（F1.8、1/3200秒、＋1補償）●ISO 200 ●白平衡：自動

焦距	構圖
50mm	三分法

》 快速連結

標準定焦鏡頭 ▶ Q.28
光圈與構圖 ▶ Q.97
加法法則 ▶ Q.100

Q.122

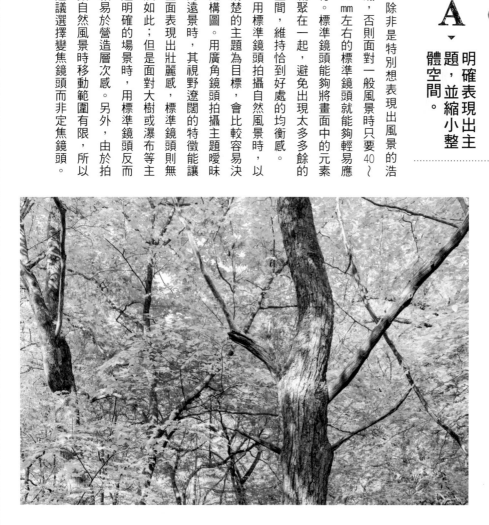

怎麼運用標準鏡頭拍攝自然風景？

標準 × 自然風景

A 明確表現出主題，並縮小整體空間。

除非是特別想表現出風景的浩瀚，否則面對一般風景時只要40～70mm左右的標準鏡頭就能夠輕易應付。標準鏡頭能夠將畫面中的元素凝聚在一起，避免出現太多多餘的空間，維持恰到好處的均衡感。

用標準鏡頭拍攝自然風景時，以清楚的主題為目標，會比較容易決定構圖。用廣角鏡頭拍攝主題曖昧的遠景時，其視野遼闊的特徵能讓畫面表現出壯麗感，標準鏡頭則無法如此；但是面對大樹或瀑布等主題明確的場景時，用標準鏡頭反而較易於營造層次感。另外，由於拍攝自然風景時移動範圍有限，所以建議選擇變焦鏡頭而非定焦鏡頭。

> 鏡頭與構圖重點

❶以一棵大樹為主題，賦予其層次感。

❷未納入多餘元素與空間，使畫面元素較密集。

❸藉三分法構圖將左邊空間打造成視覺重點。

聚焦於有陽光從枝葉間流洩而下的大樹，並選擇了周遭充滿綠意的視野。此外還將左側空間打造成視覺重點。用標準焦段拍攝時，能夠還原肉眼所見的視野，打造出極富特色的密集感。

Canon EF 24-70mm F2.8L II USM ●43mm ●程式自動曝光（F8、1/100秒、＋2/3補償）● ISO 400 ●白平衡：自動

比較看看

在主題不明確的場景可以活用線條

用標準鏡頭拍攝遠景時，可以縮小空間並善用線條。右邊這張照片就是藉二分法構圖，將湖面與樹木整頓得相當簡潔。能夠將元素量限制得恰到好處，正是標準鏡頭的優點。

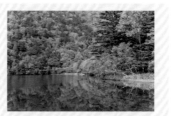

Canon EF 24-70mm F2.8L II USM ●50mm ●程式自動曝光（F8、1/160秒、-2/3補償）● ISO 100 ●白平衡：自動

焦 距	構 圖
43mm	三分法

》快速連結

元素的整理 ▶ Q.85

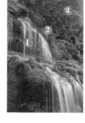

> 鏡頭與構圖重點

❶用標準焦段拍攝避免多餘空間，讓畫面元素聚集。

❷以水流線條形成曲線構圖。

❸將右上紅花打造成視覺重點，為整體畫面增添色彩。

用標準焦段近距離拍攝瀑布時，前方瀑布不會出現變形問題，兩段式的瀑布均衡度也恰如其分。這裡使用的是46㎜，成果卻有廣角鏡頭的感覺。再搭配慢速快門將水花拍成流線狀，表現出曲線構圖。右上角的花卉則是這張照片的副題。

Canon EF 24 - 70 ㎜ F 2.8 L II USM ● 46㎜ ●
快門先決AE（F22、1秒、–1/3補償）● ISO
100 ●白平衡：自動

焦距	構圖
46㎜	曲線

以俯視角度拍攝被雨淋濕的落葉，並使用棋盤式構圖。照片中沒有其他元素，讓落葉存在感佔滿整個畫面，令人印象深刻。

Canon EF 24-70mm F2.8L II USM ●52mm ●快門先決AE（F22、1秒、-1/3補償）●ISO 100 ●白平衡：自動

> 鏡頭與構圖重點

❶以俯瞰視角搭配棋盤式構圖拍攝。

❷未攪入多餘形狀與色彩，強調模式化的被攝體。

❸貼近至可以看見水滴細節的程度。

》快速連結

元素整理 ▶ Q.85

焦距	構圖
52mm	棋盤式

Q.123

標準 × 自然風景

貼近自然風景拍照時該怎麼取景？

A ▸ 留意形狀，並以俯瞰視角拍攝。

標準鏡頭也可以藉由貼近被攝體拍出散景效果，不過這次要介紹的是直接拍出真實質感的攝影技巧。遇到形狀或色彩顏具特色的密集植物時，建議使用俯瞰視角拍攝。狹小空間內容納大量相化的效果。

同的被攝體時，能夠營造出更上一層樓的視覺衝擊力，而這也就是所謂的「棋盤式構圖」。僅擷取相同模式的這些部分，並採取俯瞰的視角，就能夠呈現出戲劇化的效果。

留意水平線，以平面視角拍攝店前的椅子，並將背景圖案當作視覺重點。去除色彩資訊以單色調表現，更能夠襯托出模式化椅子的存在感。

Canon EF 24-70mm F2.8L II USM ●55mm ●程式自動曝光（F5.6、1/125秒）●ISO 100 ●白平衡：自動

> 鏡頭與構圖重點

❶以平面視角拍攝模式化的椅子。

❷單色調可以強調椅子的存在感。

❸將右側空間與後方圖案打造成視覺重點。

》快速連結

垂直水平的均衡度 ▶ Q.86
減法法則 ▶ Q.99

焦距	構圖
55mm	棋盤式

Q.124

標準 × 抓拍

該怎麼進行街拍？

A ▸ 在街上也要留意各種形狀。

街上存在著各式各樣的「形狀」，從中擷取有特定模式的物體，同樣別有一番樂趣。想要拍攝這類畫面時，能夠憑直覺拍照的標準鏡頭會比較好用。拍攝時的除了選擇模式化的被攝體外，還

狀」，必須盡可能排除其他元素，以加強整體一致感。找不到主題的時候，先用這種方式試拍也有助於鎖定被攝體。學會這種攝影技巧，就能夠讓街拍變得更有趣。

Q.125

標準 × 桌景

用標準鏡頭拍攝咖啡廳美食的訣竅是？

A 貼近拍攝，並注意變形問題。

拍攝咖啡廳餐點與飲品等桌景時，標準鏡頭可以發揮很大的作用。這邊格外推薦大光圈定焦鏡頭，放大光圈不僅能夠營造出柔和氛圍，還可彌補進光量不足的問題。咖啡廳裡的昏暗處特別多，因此特別需要大光圈鏡頭。

要注意的是，欲從能夠表現出空間深度的視角拍攝時，可能會將被攝體前方的物體拍得偏大。使用50mm左右的標準焦段時，貼近被攝體會出現些微的變形，且被攝體體積愈大就愈明顯。若發現成像變形，就將相機拉遠一點，找出最適當的距離。

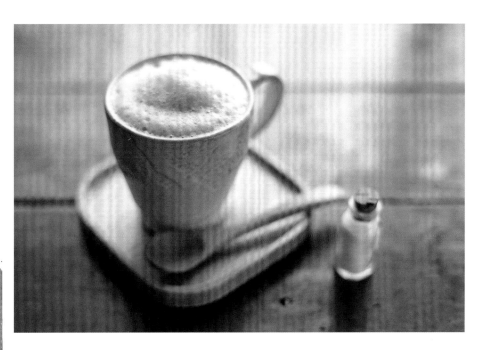

> 鏡頭與構圖重點
❶調整距離直到杯子呈現自然的形狀。
❷為了強調散景效果，刻意使用能夠表現立體感的視角。
❸藉背景線條表現出水平。

將光圈放大至F2.2，搭配能夠表現立體感的斜向視角，製造出唯美的散景效果。對焦於咖啡杯上，但是鏡頭並未太靠近咖啡杯，以避免變形。背景的橫線則作為水平線，營造出穩定的構圖。

Canon EF50mm F1.8L STM ●50mm ●光圈先決 AE（F2.2、1/1000秒、＋1/3補償）●ISO 400 ●白平衡：自動

比較看看

調整空間深度

適度調整距離以避免變形，並搭配俯視角度。這種拍攝方法較難表現出深度與散景，但是能夠改善變形的問題。這種攝影技巧，用在右方照片中這種大盤子上格外有效。

Canon EF50mm F1.8 STM ●50mm ●光圈先決 AE（F5.6、1/125秒、＋1/3補償）●ISO 400 ●白平衡：自動

焦距	構圖
50mm	垂直水平線

》 快速連結

垂直水平的均衡度 ▶ Q.86
調整遠近 ▶ Q.93

CHAPTER 4

什麼構圖能夠讓抓拍更順利進行？

A 留意畫面中主題以外的線條。

街拍最重視的是按下快門的機會。雖然仔細斟酌的構圖並沒有錯，但是以輕快的節奏按下快門，正是街拍攝影的一大魅力。

想要確實把握按下快門的機會，建議各位留意畫面中的線條。畫面中的線條保持垂直水平時，能夠呈現出穩定感；線條傾斜的話，容易表現出動態感。另外，抓拍時容易連多餘事物一起入鏡，但是過度在這個問題上花時間會失去流暢的拍攝節奏，因此建議養成快速巡視整個畫面的習慣，才能更順利進行街拍。

> 鏡頭與構圖重點
❶ 利用線條，傾斜畫面以打造出斜線構圖。
❷ 畫面左上角與下方的空間，有助於形塑出視覺焦點。
❸ 藉由縮小光圈提升銳利度。

店家的創意招牌也是很棒的街拍被攝體。這裡同時利用畫面左上方，招牌與招牌後方的兩條斜線，使其稍微傾斜以營造出動態感。從這個角度來看，會發現街上其實藏有各式各樣的線條。

Canon EF 50mm F1.8L STM ●50mm ●光圈先決AE（F11、1/80秒、＋1/3補償）●ISO 100 ●白平衡：自動

 追加技巧 α

街上的電線桿與道路線條也可以幫助構圖

像右側照片這樣，讓筆直的電線桿往上下延伸，就能夠形成巧妙的構圖。街上有許多這種線條清晰的被攝體，只要留意到這些能夠對構圖帶來莫大幫助的線條，就能夠增添畫面的穩定感。

Canon EF 24-70mm F2.8L II USM ●50mm ●程式自動曝光（F8、1/1000秒、-1/3補償）●ISO 200 ●白平衡：自動

焦距	構圖
50mm	斜線

》 快速連結

傾斜構圖 ▶ Q.92

以蔚藍海洋為背景，拍攝一對男女的背影。這種場景非常重視按下快門的時機，所以必須憑直覺決定構圖。這裡最重要的一點，就是先找出能夠營造穩定感的水平線，再大膽攬入大範圍的空景增添開放感，而人物則僅佔一小部分。刻意縮小主題以提升存在感，是情境簡單時的拍攝技巧。

Canon EF 24-70mm F2.8L II USM ●68mm ●光圈先決 AE
（F2.8、1/2000秒、＋1/3補償）●ISO 100 ●白平衡：自動

＞鏡頭與構圖重點
❶確實保持畫面中的水平線。
❷大範圍入鏡的天空能夠呈現出
　開放感。
❸在背景簡單的狀況下，縮小被
　攝體反而能夠強調存在感。

焦距	構圖
68mm	垂直水平線

Q.127

標準 × 人物

拍攝人物時怎麼避免流於特定形式？

A ▼ 拍攝角度是一大重點。

標準鏡頭較少特殊鏡頭效果，以視線水平角度拍攝肉眼所見的畫面，容易顯得單調。這種傾向在拍攝人物照時格外明顯。想避免單調，增添作品豐富度，就應留意拍攝角度。標準鏡頭與廣角、望遠鏡頭不同，不管是俯視角度還是仰角都能夠輕易運用。

如 Q 120 所述，標準鏡頭能夠拍出類似廣角與望遠的畫面。以這邊的範例來說，從低處拍攝就呈現出「望遠風」；從高處採用俯視角度拍攝時，善用背景的對角線也能夠拍出「廣角風」。由此可知，以標準鏡頭拍攝人物照，也能夠呈現豐富的畫面。

> 鏡頭與構圖重點
❶ 從低處拍攝，賦予被攝體視線變化。
❷ 藉左側空間醞釀出餘韻。
❸ 高光處與藍色背景是視覺焦點。

從低處拍攝時縮小光圈，製造出望遠風的畫面。這裡刻意在左側留白以表現動態感，背後的高光處與人物陰影，則形成令人印象深刻的對比，並將藍色的背景作為視覺重點。這裡使用大光圈鏡頭，因此雖然現場昏暗，仍可以手持拍攝。

Canon EF 50mm F 1.8 STM ●50mm ●光圈先決 AE（F 1.8、1/30秒、＋1/3補償）● ISO 400 ●白平衡：自動

比較看看

用 50mm 標準鏡頭拍攝，畫面略顯單調。拍攝人物照時，這種以表情為主題的照片一張就夠了，不需要拍攝大量相同的構圖。針對拍攝角度多發揮巧思，才能夠拓展表現幅度。

Canon EF 50mm F 1.8 STM ●50mm●手動模式（F2、1/400秒）● ISO 100 ●白平衡：自動

焦距	構圖
50mm	對比

》快速連結

大光圈鏡頭 ▶ Q.13
加法法則 ▶ Q.100
空間表現 ▶ Q.104

焦　距	構　圖
50mm	中央

>鏡頭與構圖重點
❶應拿捏好距離,不要過度靠近被攝體。
❷用中央構圖呈現以表情為主的畫面。
❸攬入更多背景,增加畫面寬廣度。

從正面拍攝時,相機與人物間的距離會影響整體氛圍。這裡增加了背景元素,呈現出比P128下方照片更寬闊的空間感。使用定焦鏡頭拍攝人物照時,攝影者該如何拿捏距離也是一大關鍵。

Canon EF50mm F1.8 STM ●50mm ●手動模式(F2、1/400秒)●ISO 100 ●白平衡:自動

CHAPTER 4

這是以俯視角度拍攝的畫面。藉特殊角度增添立體感,並利用後方線條強調空間深度,營造出宛如以廣角鏡頭拍攝的視覺效果。三張照片中,這張的表情最吸引視線。

Canon EF50mm F1.8 STM ●50mm ●手動模式(F2、1/400秒)●ISO 100 ●白平衡:自動

焦　距	構　圖
50mm	三分法 斜線

>鏡頭與構圖重點
❶藉俯視角度營造出立體感,讓表情更令人印象深刻。
❷藉背後斜線強調動感與空間深度。
❸藉三分法構圖使左側留白,打造出視覺焦點。

129

適合望遠鏡頭的構圖模式有什麼？

A

先理解望遠鏡頭能夠表現出正確形狀的特徵。

望遠鏡頭會壓縮視野，極度抑制遠近感，並將被攝體拍得相當大。也因此不太適合運用如對角線、斜線與三角等需要配合遠近感的構圖。

想要用望遠鏡頭拍出明確主題時，建議搭配三分法、對比與中央構圖。遇到容易單調的場面時候，特別建議選擇對比構圖（→Q129）。

想要精準表現出被攝體形狀時，則應格外留意垂直與水平線。欲藉由壓縮視野表現出堆疊感，或是拍攝建築物的時候，善用垂直水平線構圖有助於增添畫面均衡度。

望遠鏡頭 × 垂直水平線構圖

廣角鏡頭可以搭配豐富的構圖，而望遠鏡頭拍到的線條都受到壓縮，所以選擇垂直水平線構圖會格外有效。只要稍微留意到這種構圖，就能夠營造出穩定的畫面感。

望遠鏡頭 × 三分法構圖

望遠鏡頭常用於人物照等主題明確的場面。這時建議以三分法構圖的思維，去配置被攝體的入鏡方式。

望遠鏡頭 × 對比構圖

望遠鏡頭能夠輕易整頓出簡約的畫面，而想藉副題增添視覺焦點時，對比構圖就會是個好選擇。這張照片就是利用後方的建築物，與燈籠形成明顯的對比。

望遠鏡頭 × 垂直與水平

這裡要探討的不是垂直水平線構圖。使用能夠拍出正確形狀的望遠鏡頭時，垂直與水平是很重要的條件之一。只要這兩個條件稍有不妥，就可能損及構圖的均衡度。

望遠鏡頭 Introdution 該怎麼拍攝才不會單調？

A 不要一開始就使用最長焦距，應視情況慢慢調整。

望遠鏡頭多半是用來放大被攝體，因此畫面中的元素會較簡潔，容易流於單調。使用望遠鏡頭時，建議從較短的焦距開始拍攝，邊審視周邊元素，邊調整焦距。一開始就使用最長焦距的話，容易漏看畫面的重要資訊，必須特別留意。

此外，畫面中只有特定被攝體時，也要注意此被攝體是否禁得起如此放大檢視。被攝體本身的存在感不夠強烈時，就必須攬入副題增添畫面的深度。前面介紹過的對比構圖，就能夠在此時發揮很好的效果。在構圖中放入「成對」的元素，有助於彙整畫面，還能增加視覺焦點。

將焦距慢慢往望遠端調整

85mm

160mm

230mm

使用望遠鏡頭時，從廣角端慢慢拉長焦距會比較好決定構圖，同時可以避免因焦距過長而造成的失敗。

試著用特寫拍攝被攝體

用400mm望遠鏡頭拍攝白雪皚皚的富士山頂。因為想表現出山腰細節，所以將焦距拉得很長。被攝體本身魅力足夠時，就很適合特寫。面對這種被攝體時，大膽拉近鏡頭讓畫面元素變得簡潔，更能夠強調其存在感。

望遠鏡頭更須仔細斟酌的元素配置

用相當於400mm的焦距，拍攝停在藝術裝置上的麻雀。這裡的的主題是麻雀，搖鐘則是很有效果的副題。使用容易引導出密集感的望遠鏡頭時，像這樣稍微提升元素量，有助於避免單調。

Q.130

望遠 × 自然風景

用望遠鏡頭拍攝自然風景時怎麼避免單調？

A▼ 壓縮視野，將元素限制在兩個以內。

用望遠鏡頭拉近自然風景拍攝時，主題與副題是一大重點，所以請多多尋找能夠組成主、副題的被攝體或場景吧。

舉例來說，用望遠鏡頭近拍壯闊瀑布時，除了聚焦於瀑布水流外，也可以進一步探索副題。使用望遠鏡頭時，風景入鏡的範圍較狹窄，因此，有明確被攝體的時候，會比使用其他鏡頭更容易判斷構圖。

鎖定極富深度的場景，再搭配望遠鏡頭特有的壓縮效果，就能夠使作品的表現更上一層樓。將受到壓縮的副題擺在後方，也有助於塑造出更滂礡的視覺效果。

> 鏡頭與構圖重點

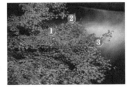

❶讓楓紅與瀑布水流形成對比。
❷藉昏暗背景增添層次感。
❸右側空間能夠營造出視覺焦點。

以楓紅為主題，再搭配慢速快門拍攝後方瀑布，將其作為副題。降低背景亮度有助於突顯這兩個元素，勾勒出極富層次感的作品。這種擷取簡潔情境所帶來的效果，可以說是只有望遠鏡頭才表現得出來。

Canon EF 100-400mm F4.5-5.6L IS II USM ● 135mm ●光圈先決AE（F5.6、8秒）● ISO 100 ●白平衡：自動

追加技巧 α

藉壓縮效果拍攝連綿山脈

望遠鏡頭擅長的表現之一就是壓縮。壓縮效果可以為連綿山脈或樹群增添密集感。右側這張照片就是很典型的範例，可以看見每一座山的山稜線層層堆疊，呈現茂密的林景。

Canon EF 75-300mm F4-5.6 IS USM ●75mm ●光圈先決AE（F8、1/250秒）● ISO 200 ●白平衡：自動

焦距	構圖
135mm	對比

》快速連結

注意副題 ▶ Q.84
調整遠近 ▶ Q.93
加法法則 ▶ Q.100

以長焦距拍攝靠近富士山頂的滿月，可以說是將望遠鏡頭特徵發揮到最大極限的場景。決定構圖時選擇了能夠表現出山頂線條細節的角度。拍攝這種特殊場景時，不須多花費任何工夫，只要擷取簡潔的畫面就是一張很好的照片。

Canon EF 100-400mm F4.5-5.6L IS II USM ●350mm ●手動模式（F5.6、1/80秒）●ISO 400 ●白平衡：自動

焦距
350mm

構圖
對比

＞鏡頭與構圖重點

❶決定構圖時以能夠看清楚山頂線條的視角為基準。

❷縱向拍攝能夠強調出山頂的高度。

❸月亮的位置轉眼即變，因此使用變焦鏡頭以迅速應變。

這裡透過橫向拍攝將月亮拍得更大（400mm），山脈入鏡部分較少，讓人難以想像出全貌。遇到類似問題時就試著拉遠鏡頭看看吧。

望遠 × 花卉

怎麼有效利用望遠鏡頭拍攝花卉？

A ▼ 藉望遠效果表現出花卉的密集感。

用望遠鏡頭拍攝花卉時，可以先瞄準遠景，強調花卉盛開的模樣。雖然廣角鏡頭同樣可以拍攝遼闊的遠景，但是其強調遠近感的效果，會讓花卉間的縫隙更顯眼。使用望遠鏡頭時，壓縮效果能夠使花卉間更加緊密。

配合被攝體的高度，從低處以水平視角拍攝，同時放大光圈，打造出明顯的前後散景，就能夠將花卉拍得既柔美又極富戲劇效果。望遠鏡頭的最短對焦距離較長，不適合拍攝單一花卉。想拍攝特定花卉的特寫時，請換上微距鏡頭吧（↓Q.144）。

> 鏡頭與構圖重點

❶藉壓縮效果將花卉拍得密集。
❷放大光圈從低處拍攝，打造出前後散景。
❸仔細探索能夠拍出豐富色彩的位置。

以相當於190mm的焦距從低處拍攝花田，畫面中的花卉都非常密集。這裡選擇了能夠同時拍入豐富色彩的視角，並放大光圈製造出前後散景。這些都是望遠鏡頭能夠輕易辦到的技巧。

Panasonic LUMIX G X VARIO 35-100mm/F2.8/POWER Q.I.S. ●95mm（相當於190mm）●光圈先決AE（F2.8、1/1250秒）●ISO 100 ●白平衡：自動

比較看看

這是以攝影者身高視角用望遠鏡頭拍攝的花田。攬入全景，且花卉相當密集。像這樣面對遼闊花海時，不妨依構想多加調整焦距與視角拍攝看看吧。

Panasonic LUMIX G X VARIO 35-100mm/F2.8/POWER Q.I.S. ●48mm（相當於96mm）●光圈先決AE（F4、1/500秒）●ISO 100 ●白平衡：自動

焦距	構圖
相當於190mm	色彩對比

》快速連結

製造較淺的景深 ▶ Q.20
望遠鏡頭的特徵 ▶ Q.24
仰角 ▶ Q.96

焦距

200mm

構圖

壓縮效果

> 鏡頭與構圖重點

❶藉望遠鏡頭的壓縮效果
　表現出花瓣的密集感。
❷放大光圈營造出柔和的
　氛圍。
❸藉縱向拍攝強調河川的
　深度。

這是夕陽下的河岸櫻花。櫻花的特寫相當優美，
但是用望遠鏡頭拍攝遠景時，能夠強調出櫻花盛
開的密集感。照片中的櫻花已經開始飄落，綠葉
也很明顯，但是使用望遠鏡頭，卻呈現出茂盛的
視覺效果，完美遮掩了畫面中的缺點。

Canon EF75-300mm F4-5.6 IS USM ●200mm
●光圈先決AE（F5、1/800秒）●ISO 400 ●
白平衡：陰影

藉前散景呈現窺視般的視角，是這張照片的一大重點。儘管畫面中的元素稀少，但是強勁的壓縮效果，成功營造出高密度的畫面。

Canon EF75-300mm F4-5.6 IS USM ●300mm ●光圈先決AE（F5.6、1/4000秒）●ISO 100 ●白平衡：自動

〉鏡頭與構圖重點

❶想讓海洋佔滿整個畫面，所以拉長焦距拍攝。
❷前散景是一大視覺焦點。
❸左側留白能夠表現出動態感。

》快速連結

望遠鏡頭的特徵 ▶ Q.24

焦距	構圖
相當於300mm	壓縮效果

Q.132

望遠 × 抓拍

用望遠鏡頭同時拍攝人物與風景時的訣竅是？

A ▶ 要兼顧動態感與壓縮效果。

用望遠鏡頭抓拍時，請務必嘗試大膽切換遠景與近景的拍攝技巧。左邊這張照片，就是讓衝浪客前方的海洋覆蓋整個畫面，形塑出絕佳動態感，並給人衝浪客正準備踏進海洋的強烈印象。這裡的關鍵在於從較遠的位置，用望遠鏡頭大膽拍攝近景（人物）。這時使用的焦距愈長，就愈能夠表現出望遠鏡頭的效果，呈現出充滿魄力的畫面。

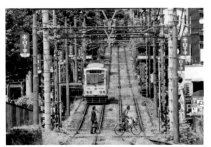

一路延伸至遠方的鐵路，帶來令人印象深刻的風景。望遠效果使電車與穿越鐵路的行人看起來比實際上還要近，醞釀出絕佳的動態感。另外也藉電線桿強調了垂直水平線。

Canon EF100-400mm F4.5-5.6L IS II USM ●400mm ●光圈先決AE（F5.6、1/1000秒）●ISO 200 ●白平衡：自動

〉鏡頭與構圖重點

❶用最長焦距盡可能壓縮情境，形塑出密集感。
❷利用電線桿作為垂直線，賦予構圖穩定感。
❸左右對稱使畫面更具一致感。

》快速連結

望遠鏡頭的特徵 ▶ Q.24
垂直水平的均衡度 ▶ Q.86

焦距	構圖
相當於400mm	垂直水平線對稱

Q.133

望遠 × 電車

怎麼用望遠鏡頭拍攝有電車行駛的風景？

A ▶ 選擇能夠表現出空間深度的場所。

拍攝電車時可以使用廣角鏡頭強調遠近感，拍攝電車遠去的瞬間（↓Q106）。而使用望遠鏡頭時，則建議選擇視線能夠穿透至遠方的場景。拉長焦距近拍電車時，能夠讓行駛畫面更壯闊。像左側照片一樣連周邊風景一起入鏡時，就能夠透過壓縮效果勾勒出豐富元素與電車交錯而過的畫面。空間較深時易於表現散景效果，這也是用望遠鏡頭拍攝這種場景時的一大重點。

Q.134

望遠 × 城市

怎麼從展望台用望遠鏡頭拍出好看的街景？

A. 從遠到近都佈滿被攝體，可以強調出厚重感。

從展望台俯視遼闊風景時，通常會用廣角鏡頭拍攝，但是選擇望遠鏡頭時，能夠進一步強調被攝體的密集感。這裡使用了拍攝花田時的技巧（↓Q131），藉狹窄的視野壓縮前後建築物，提高街景的密度。

這時請特別留意前後建築物的配置。盡量尋找能夠同時看到近處建築物，以及最遠處建築物的位置，同時也要維持良好的垂直與水平。使用的鏡頭焦距愈長，就愈能夠正確呈現出建築物的形狀，面對這種線條清晰的被攝體時，只要垂直水平線稍有失調，就容易影響整個畫面的視覺效果。

這是香港知名的摩天樓。這裡用85mm的中望遠鏡頭，讓高樓大廈以上下的位置關係彼此交疊。僅讓地面風景入鏡可以增添份量感，但是拍攝時天空仍未完全暗下，因此便同時攝入天空以呈現開放感。

Carl Zeiss Planar T＊1.4/85 ZE ●85mm ●光圈先決AE（F4、2秒、＋2/3補償）●ISO200 ●白平衡：自動

焦距	構圖
相當於85mm	三分法

>> 快速連結

望遠鏡頭的特徵 ▶ Q.24
垂直水平的均衡度 ▶ Q.86

> 鏡頭與構圖重點

❶中望遠鏡頭能夠表現出恰到好處的密集度。
❷留意垂直水平線，並刻意不讓左側兩棟大樓重疊。
❸參考三分法構圖決定天空與地面的比例。

追加技巧 α

僅拍攝大樓側面呈現平面感

拍攝大樓群時，也可以用望遠鏡頭擷取部分畫面。下面這張照片就是用水平視角拍攝大樓側面，將重點放在窗面上的倒映，拍出帶有幾何學意味的有趣畫面。

Canon EF100-400mm F4.5-5.6L IS II USM ●182mm ●程式自動曝光（F8、1/500秒、＋1/3補償）●ISO400 ●白平衡：自動

以大膽的構圖拍攝海豚躍起的瞬間。這種全憑運氣的拍攝方式，正是望遠鏡頭特有的樂趣。

Canon EF 100-400mm F4.5-5.6L IS II USM ●200mm ●快門先決AE（F5、1/1250秒、＋1/3補償）●ISO 200 ●白平衡：自動

> 鏡頭與構圖重點

❶海豚有部分跳出鏡頭之外，強調躍動感。
❷藉望遠鏡頭的壓縮效果，將背景資訊量控制在最低所需程度。
❸散景效果能夠使海豚更加立體。

》快速連結

望遠鏡頭的特徵 ▶ Q.24
留意構圖 ▶ Q.82

焦距	構圖
相當於200mm	壓縮效果

Q.135

望遠 × 動物

望遠鏡頭適合拍攝海豚表演嗎？

A ▶ 望遠功能是必備的。一起來確認具體效果吧。

在水族館拍攝海豚表演等的時候，必備的望遠鏡頭不僅能將海豚拍得很大，還可以做出明顯的散景效果並壓縮情景，打造出更具動態感的畫面。因此，就算能夠近距離拍攝，也建議選擇較遠的位置，才能夠讓生動鮮活的海豚佔滿整個畫面。這裡的另一大重點，就是善用壓縮效果，營造出散景效果並縮減視野，強調海豚的存在感。

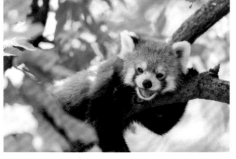

用最長焦距拍攝小貓熊，並參考三分法構圖。利用背景與前景明顯的散景效果，將視線都引導至被攝體身上。

CanonEF 100-400mm F4.5-5.6L IS II USM ●400mm ●光圈先決AE（F5.6、1/80秒、＋2/3補償）●ISO 400 ●白平衡：自動

> 鏡頭與構圖重點

❶用三分法構圖配置動物，同時攬入周邊元素。
❷藉前後散景打造視覺焦點。
❸用明顯的散景襯托主題。

》快速連結

望遠鏡頭的特徵 ▶ Q.24
光圈與構圖 ▶ Q.97

焦距	構圖
相當於400mm	三分法

Q.136

望遠 × 動物

在動物園拍攝動物特寫的訣竅是？

A ▶ 稍微納入周遭元素，打造出視覺焦點。

在動物園拍攝動物時，選擇可限制背景元素量的望遠鏡頭，能夠將動物拍得更令人印象深刻。但是單純將被攝體拍得很大有點沒意思，適度攬入其他元素，藉由背景與副題增添故事性，呈現出的作品才會有趣。這時不妨放大光圈，針對樹木等其他被攝體做出散景效果，藉此表現空間深度，呈現如同窺視般的視角。

望遠 × 人物

怎麼拍出讓視線聚焦在表情的人物照？

A▼ 用望遠鏡頭搭配俯視角度來凸顯表情。

「望遠＋俯視角度」能夠將表情拍得更令人印象深刻。使用廣角鏡頭搭配俯視角度時，容易將臉拍得特別大，但是望遠鏡頭不容易出現變形問題，能夠拍出正確的形狀，讓視線都集中在表情上。這時再放大光圈打造出散景效果，就能夠醞釀出柔和的氣氛。要注意的是，使用水平視角以外的角度拍攝時，身體各處的景深不盡相同，因此必須確認臉部有沒有正確對焦。

拍攝特寫時也可以調高角度，強調人物的表情。下面這張照片的拍攝角度，就能夠呈現出自然的畫面，很適合入門。

望遠鏡頭不會將臉拍得特別大，所以可以使用俯視角度，使視線聚焦於迷人的表情上。右側的留白能夠使畫面更生動，右肩後方的紅色書籍則是這張照片的視覺焦點。

Canon EF 85 mm F 1.2 L II USM ●85 mm ●光圈先決 AE（F 2.2、1/100 秒、＋1 補償）●ISO 400 ●白平衡：自動

焦距	構圖
相當於 85 mm	角度效果

比較看看

拍攝這種主題時，必須重視被攝體的配置方法。下面這張照片將空間安排在左側與上側，結果均衡度變差了，紅色的書也被切掉大半，使整體畫面顯得平凡。

Canon EF 85 mm F1.2L II USM ●85 mm ●光圈先決 AE（F2.2、1/100秒、＋1 補償）●ISO 400 ●白平衡：自動

> 鏡頭與構圖重點
❶稍微調高角度，讓表情更自然。
❷精準對焦於臉部。
❸留意背景元素，在右側留白。

》 快速連結

製造較深的景深 ▶ Q.20
俯視角度 ▶ Q.95
空間表現 ▶ Q.104

CHAPTER 4

Q.138

望遠 × 人物

用望遠鏡頭拍攝人物時的構圖準則是什麼？

A. 留意三分法構圖與空間深度。

如前所述，望遠鏡頭不會讓被攝體變形，是拍攝人物照時很重要的工具。其中，中望遠鏡頭的距離感恰如其分，不會太遠也不會太近，維持著剛好的張力。

但是，望遠鏡頭不會讓被攝體變形的優點，在拍攝人物照時卻可能造成單調。這時就是三分法構圖登場的好時機了。不知道該怎麼處理背景時、想活用整體空間時，或是想用200mm以上望遠鏡頭製造明顯散景與壓縮效果時，都很適合選擇這種構圖。再搭配具深度的背景，就能夠進一步提高望遠效果，增添畫面的故事性。

參考三分法構圖，在拍攝人物照的同時展現背景元素，並將臉部安排在三分法構圖的交點上。雖然空間深度不足，但是放大光圈提升散景效果，仍有助於襯托臉部表情。

Canon EF 85mm F1.2L II USM ● 85mm ●光圈先決AE（F2.2、1/500秒、＋1 2/3補償）● ISO 200 ●白平衡：自動

焦距	構圖
85mm	三分法

> 鏡頭與構圖重點
❶用三分法構圖配置人物。
❷露出背後左側的擺設，打造出視覺焦點。
❸大光圈的中望遠定焦鏡頭能夠帶來明顯的散景效果。

追加技巧 α

視線與空間都可以是視覺焦點

拍攝人物照時可以大膽留白以呈現開放感。這裡捨棄了三分法構圖等構圖模式，自由安排空間，再讓人物的視線望向留白處，營造出側拍般的自然效果。

Canon EF 100mm F2.8L MACRO IS USM ● 100mm ●光圈先決AE（F2.8、1/500秒、＋1補償）● ISO 200 ●白平衡：自動

》快速連結
三分法構圖 ▶ Q.89
光圈與構圖 ▶ Q.97

這張照片使用400mm的望遠鏡頭拍攝。充滿故事性的壓縮效果令人印象深刻，極富深度的背景則帶來明顯的散景效果。希望表現出開放感，所以選擇仰角拍攝。使用望遠鏡頭時，搭配適當的構圖也能拍出這種壯闊的畫面。

Canon EF100-400mm F4.5-5.6L IS II USM ●400mm ●光圈先決AE（F5.6、1/320秒、＋2/3補償）●ISO 400 ●白平衡：自動

焦距	構圖
400mm	壓縮效果

＞鏡頭與構圖重點

❶採用大膽的構圖，用望遠鏡頭大幅壓縮背景。

❷選擇極富深度的背景以打造明顯散景效果。

❸藉仰角拍攝呈現絕佳開放感。

用最短焦距100mm拍攝，雖然距離拉遠了一點，畫面格局卻變小了。壓縮效果也很弱，成為不上不下的作品。

望遠 × 人物

拍攝人物躺姿有訣竅嗎？

A. 使用望遠鏡頭能夠讓表情更迷人。

人物的躺姿分成仰躺與趴伏這兩種模式。這時當然可以用廣角鏡頭或標準鏡頭拍攝全身，但是選擇望遠鏡頭的話，就很適合拍攝上半身，並將重點放在臉部表情。用望遠鏡頭拍攝人物照的時候，若覺得作品失去新意，不妨嘗試看看「躺姿＋上半身」這個組合。

這裡的重點是「拍攝角度」。從低處拍攝可以強調空間的深度，打造出令人印象深刻的散景效果；從高處拍攝時背景就會是簡潔的地面，比較易於決定構圖，也能夠輕易讓整張臉都精準對焦。以上介紹的兩種拍法都可以嘗試看看。

> 鏡頭與構圖重點

① 用中望遠鏡頭拍攝，避免拍入過多元素。

② 以俯視角度拍攝，背景為簡潔的地面。

③ 傾斜畫面打造出緩和的斜線構圖。

讓主角仰躺並搭配往上的視線。這種構圖搭配視野狹窄的中望遠鏡頭，就能夠避免拍入多餘事物。此外也藉傾斜畫面表現出動態感與空間深度。

Canon EF 85mm F1.2L II USM ●85mm ●光圈先決 AE（F2.8、1/320秒、＋2/3補償）●ISO 200 ●白平衡：自動

比較看看

人體趴伏時比較容易擺出自然的姿勢，但是背景元素會增加，必須加以整理。最理想的情況，就是像右邊這張照片，選擇簡單的背景。

Canon EF 85mm F1.2L II USM ●85mm ●光圈先決 AE（F2.8、1/400秒、＋1/3補償）●ISO 200 ●白平衡：自動

焦距	構圖
85mm	斜線

》快速連結

傾斜構圖 ▶ Q.92
俯視角度 ▶ Q.95

Q.140

望遠 × 人物

怎麼拍攝出兒童活力十足的模樣？

A. 用望遠鏡頭拍攝兒童往鏡頭奔來的畫面。

想要將兒童奔跑的模樣拍得活力十足，望遠鏡頭是個好選擇。請兒童從遠處朝著鏡頭奔來，並選擇較具深度的空間。藉由放大光圈營造出明顯的散景效果，就能夠為兒童的跑姿增添絕佳的躍動感。若是稍微傾斜畫面，還能夠進一步強調出奔馳感。

拍攝時建議持續半押快門鍵啟動連續 AF（AI Servo AF），讓相機保持對焦的狀態。搭配高速快門可以預防震動造成的模糊，再使用連拍功能，還可以避免錯失按下快門的好時機。

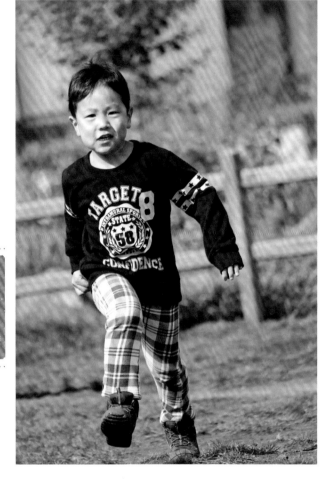

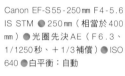

用相當於 400mm 的望遠鏡頭，拍攝兒童奔向鏡頭的畫面。明顯的背景模糊能夠襯托出兒童的動作，傾斜的柵欄則有助於表現動態感。這裡藉由連拍的功能，成功捕捉到兒童抬起腳步的瞬間。

Canon EF-S55-250mm F4-5.6 IS STM ● 250mm（相當於400mm）● 光圈先決 AE（F6.3、1/1250秒、＋1/3補償）● ISO 640 ● 白平衡：自動

焦距	構圖
相當於400mm	斜線

比較看看

這是兒童起跑時的瞬間，散景效果較弱，整體印象也略顯平淡。鏡頭與兒童的距離不夠恰當，而且未傾斜的畫面也使畫面顯得平穩。

Canon EF-S55-250mm F4-5.6 IS STM ● 250mm（相當於400mm）● 光圈先決 AE（F6.3、1/1250秒、＋1/3補償）● ISO 640 ● 白平衡：自動

＞鏡頭與構圖重點

❶藉望遠鏡頭拍攝兒童跑向鏡頭的畫面。
❷使用極富深度的背景，讓後方出現明顯散景。
❸傾斜畫面能夠強調出動態感。

》 快速連結

望遠鏡頭特徵 ▶ Q.24
傾斜構圖 ▶ Q.92

望遠 × 人物

用望遠鏡頭抓拍兒童時該注意哪些問題？

A 對拍攝角度多下工夫。

望遠鏡頭能夠讓背景模糊，拍攝出更生動的表情，且攝影者離兒童遠一點，也才能夠捕捉到更自然的模樣。這裡要請各位特別留意的是拍攝角度。兒童的身高較矮，因此很多時候都會拍出俯視角度的照片。雖然這種角度能夠拍出漂亮的表情，但是拍多了就會顯得無趣。所以，有時也應配合兒童的身高，蹲下讓鏡頭與兒童同高。

兒童的動作無法預測，再加上望遠鏡頭容易震動，所以必須選擇高速快門。這時請放大光圈以利運用較高速的快門，若還是不夠，就提升ISO感光度吧。

> 鏡頭與構圖重點

❶ 以落葉為背景，用俯視角度拍攝兒童的表情。

❷ 藉散景效果襯托兒童的表情。

❸ 右側的留白可以打造出視覺焦點。

兒童身高較矮，能夠輕易拍出俯視角度的照片。這裡使用中望遠鏡頭，以銀杏落葉為背景，放大光圈營造出明顯的散景效果，烘托兒童的表情。右側的空間則是為畫面增添餘韻的一大重點。

Canon EF 85mm F1.2L II USM ●85mm ●光圈先決AE（F2.8、1/1000秒、＋1 1/3補償）●ISO 800 ●白平衡：自動

比較看看

壓低拍攝角度，用與兒童同高的視線拍攝全身照。俯視角度能夠拍出兒童最自然的可愛模樣，但若想要表現出兒童眼裡的世界，就蹲低採用這個角度吧。如此一來，背景也不再只有地面，能夠呈現出更棒的開放感。

Canon EF 85mm F1.2L II USM ●85mm ●光圈先決AE（F2.8、1/500秒、＋2/3補償）●ISO 800 ●白平衡：自動

焦距	構圖
85mm	角度效果

》快速連結

望遠鏡頭的特徵 ▶ Q.24
俯視角度 ▶ Q.95
光圈與構圖 ▶ Q.97
空間表現 ▶ Q.104

焦距

85mm

構圖

中央構圖

> 鏡頭與構圖重點
❶ 採用與兒童同高的視線，並挑選富深度的背景。
❷ 放大光圈打造出前後散景。
❸ 使用直接對準表情的中央構圖。

兒童坐在地面上的模樣是幅非常美好的畫面。這時建議選擇水平視角以配合兒童的視線，並利用極富深度的背景與前散景，讓兒童置身於散景效果之間。這裡使用最簡單扼要的中央構圖，拍出兒童開心的率真模樣。

Canon EF 85mm F1.2L II USM ●85mm ●光圈先決AE（F2.8、1/640秒、＋1 1/3補償）●ISO 800
●白平衡：自動

Q.142 特殊鏡頭與構圖之間有什麼樣的關係？

獨特的畫面表現正是特殊鏡頭的魅力，適度搭配構圖，還可以進一步提高效果。

舉例來說，微距鏡頭適合強調被攝體的形狀，拍攝花卉與小物等具有曲線美的物體時，選擇曲線構圖就能夠呈現柔美感；面對連成一氣的大量形狀或顏色時，則建議活用棋盤式或對比圖。如此一來，就能夠有效拓寬表現幅度（→Q144）。此外，用微距鏡頭拍攝特寫時，也可以藉散景效果去掉多餘的事物（減法法則），能夠輕易凸顯主題。

將魚眼鏡頭用在主題明確的場景時，則必須特別留意周遭是否有多餘事物。會讓周邊大幅歪曲的魚眼鏡頭，正好可以將曲線構

圖發揮到淋漓盡致。因此，在找到適合魚眼鏡頭的線條後，搭配曲線構圖就能夠打造出有趣的超現實畫面。

在探討移軸鏡頭的特徵之前，必須先了解這種鏡頭是有分成廣角、標準與望遠的定焦鏡頭。廣角型的平移與傾角功能適合強調遠近感；望遠型則可以在使用這些功能時，維持被攝體正確的形狀，或是壓縮整體情境。由此可知，在選擇移軸鏡頭時，必須先想清楚要拍攝哪一種被攝體？打造怎樣的畫面？

微距鏡頭的特徵是適合搭配減法構圖

特寫時會帶來明顯散景效果的微距鏡頭，能夠去除主題以外的元素。只要微調距離與拍攝角度，就能夠讓對焦範圍與位置出現劇烈變化。

用微距鏡頭拍攝特寫時要注意形狀

這張照片在拍攝時特別注重花瓣的曲線。拍攝花卉特寫時，多留意線條與形狀有助於決定構圖，也能增添畫面的穩定感。

移軸鏡頭可以微調引導視線用的對焦位置

強調 LOGO 與圖案

強調 LOGO 與湯匙

移軸鏡頭中的傾角功能，可以透過調整對焦位置，改變觀者的視線聚焦處。上面這組照片，就是藉此調整了視線聚焦處。

魚眼鏡頭可以凸顯主題，但是要注意背景

使用魚眼鏡頭時，周邊容易攬入多餘事物，所以必須特別留意。像這裡用對角線魚眼鏡頭拍攝狗狗時，左側空間就略顯雜亂。

貼近小巧生物拍攝時該怎麼構圖？

微距 × 昆蟲

A 適當融入副題以增添故事性。

用微距鏡頭特寫拍攝時，若僅著重於昆蟲等小型被攝體，畫面容易顯得單調，所以必須適度搭配副題。這就好比用望遠鏡頭拍攝動物時，必須同時拍入視覺焦點，兩者是同樣的道理。為了避免錯失按下快門的好時機，建議先瞄準昆蟲後，再留意周邊風景，透過角度與遠近微調構圖。

用微距鏡頭拍攝特寫時本來就有能夠帶來動態感的散景效果，將副題放在模糊處的話有助於襯托昆蟲。這是與昆蟲保持距離拍攝時，必須特別留意的一個問題。

> 鏡頭與構圖重點

❶將背景的圓形散景打造成副題，以避免蝴蝶的畫面表現過於單調。

❷綠油油的背景襯托了蝴蝶的白色翅膀。

❸稍微縮小光圈以利對焦於蝴蝶的頭部。

用100mm的中望遠鏡頭拍攝停在葉片上的蝴蝶，並將光圈縮小至F4以準確對焦於蝴蝶頭部，背景的圓形散景則成了最佳的視覺焦點。此外，一片綠色的背景也襯托出了白色的蝴蝶。

Canon EF 100mm F2.8L MACRO IS USM ●100mm ●光圈先決AE（F4、1/500秒、＋2/3補償）● ISO 800 ●白平衡：自動

焦距	構圖
100mm	中央

追加技巧 α

蜜蜂與花朵也是經典組合

花卉盛開的季節特別容易拍攝昆蟲，而這裡非常推薦蜜蜂。蝴蝶行動迅速，警戒心也很強，但是專心吸取花蜜的蜜蜂經常保持靜止，所以很方便瞄準。這時將鮮豔的花朵當成背景，就能夠打造出華麗的副題。

Panasonic LEICA DG MACRO-ELMARIT 45/F2.8 ASPH./MEGA O.I.S. ●45mm（相當於90mm）●光圈先決AE（F2.8、1/800秒、＋1/3補償）● ISO 100 ●白平衡：自動

》 快速連結

微距鏡頭的特徵 ▶ Q.29
微距鏡頭的注意事項 ▶ Q.30
圓形散景 ▶ Q.67
光圈與構圖 ▶ Q.97

CHAPTER 4

Q.144

微距 × 花卉

用微距鏡頭拍攝花卉時該怎麼構圖？

A 活用棋盤式構圖與前後散景。

特寫拍攝大型花朵或是單一花朵時，可以瞄準花蕊與花瓣搭配曲線構圖（↓Q142），但是想拍攝一小簇花卉時，就可以著眼於花卉形狀並搭配棋盤式構圖。下面這張照片就是將鏡頭貼近攀藤花卉，讓一片片花瓣形成棋盤式構圖，再搭配微距鏡頭特有的明顯散景效果，使成像更令人印象深刻。

此外，拍攝繡球花或粉蝶花這種偏低的花卉時，可以搭配前後散景，僅對焦其中一小塊。使用望遠鏡頭不僅能讓小巧的花朵更加緊密，還能夠透過壓縮效果強調出密集感，打造戲劇化的效果。

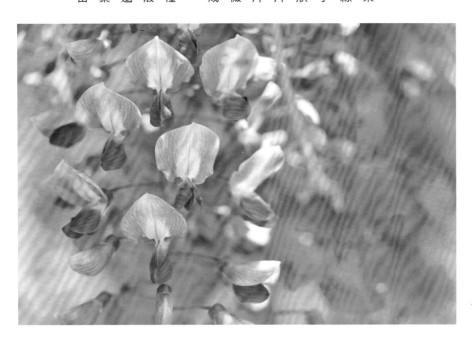

> 鏡頭與構圖重點
❶著眼於花朵獨特的形狀貼近拍攝。
❷藉二分法構圖在右側留白以呈現開放感。
❸藉散景效果襯托主題的花卉。

著眼於個別花卉的形狀，打造成棋盤式構圖，並參考二分法構圖在右側保留較大的空間，打造開放感。雖然光圈僅F4，但是在特寫下仍帶來絲滑唯美的散景效果，能夠有效烘托主題。

Canon EF100mm F2.8L MACRO IS USM ●100mm ●光圈先決AE（F4、1/250秒、＋1 2/3補償）●ISO 200 ●白平衡：自動

焦距	構圖
100mm	棋盤式 二分法

》快速連結
製造較淺的景深 ▶ Q.20
微距鏡頭的特徵 ▶ Q.29
光圈與構圖 ▶ Q.97
視線的引導 ▶ Q.103
空間表現 ▶ Q.104

追加技巧 α

拍攝連續重複的葉片

與花卉一樣，可以將被攝體形狀搭配棋盤式構圖的還有植物的葉片。右邊這張照片就是特寫拍攝蕨類植物。這種做法能夠強調葉片的存在感，使畫面更具一致性。

Canon EF100mm F2.8L MACRO IS USM ●100mm ●光圈先決AE（F5.6、1/400秒、＋1 1/3補償）●ISO 800 ●白平衡：自動

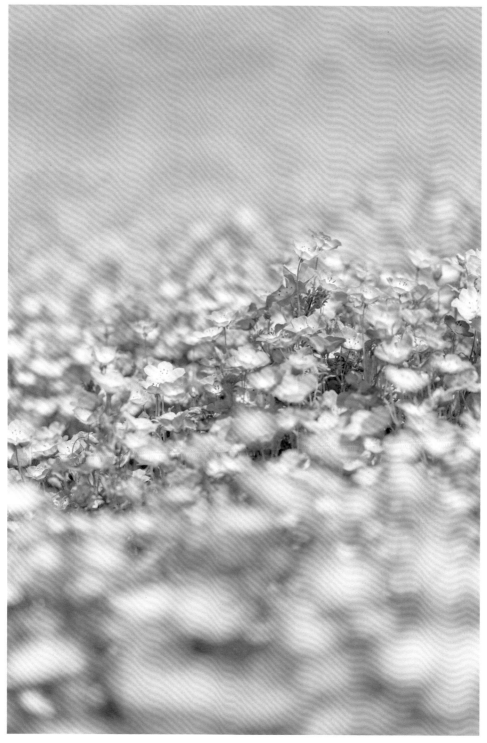

焦距

100 mm

構圖

棋盤式
前後散景

> 鏡頭與構圖重點

❶ 藉望遠鏡頭拉近被攝體,
 壓縮視野,強調前散景。

❷ 從低角度拍攝能夠打造出
 明顯的前後散景。

❸ 前後散景能夠將視線引導
 至特定部位。

這張照片是粉蝶花花田。這裡放大光圈從低處拍攝,
打造出前後散景,勾勒出柔美氛圍,並將視線引導至
特定區塊。從高處拍攝的話就沒辦法帶來相同的效
果。用望遠微距鏡頭拍攝時,不僅能夠將被攝體拍得
很大,還可以形塑出絕佳的密集感。

Canon EF 100 mm F 2.8L MACRO IS USM ●100 mm
●光圈先決AE(F3.2、1/2000秒、+2/3補償)●
ISO 100 ●白平衡:自動

全周魚眼適合拍什麼樣的被攝體？

A 建議拍攝建築物天花板與森林等。

之前談到魚眼鏡頭時，曾經介紹過這種鏡頭很適合拍攝建築群。仰望上方的構圖，最能夠發揮全周魚眼鏡頭的效果。因此，近在身邊的街景就很適合用全周魚眼鏡頭拍攝。遇到令人印象深刻的天花板時，也是全周魚眼鏡頭登場的好時機。被攝體線條愈清晰，全周魚眼鏡頭的扭曲效果就愈明顯，不同的建築物造型就會帶來不同的效果，非常有趣。

用全周魚眼鏡頭拍攝森林的樹木時，能夠打造出典型的放射式構圖，並藉樹林往外擴散的模樣，勾勒出絕佳的開放感，非常值得一試。除了本書介紹的範例外，各位也可以多加嘗試各種用法。

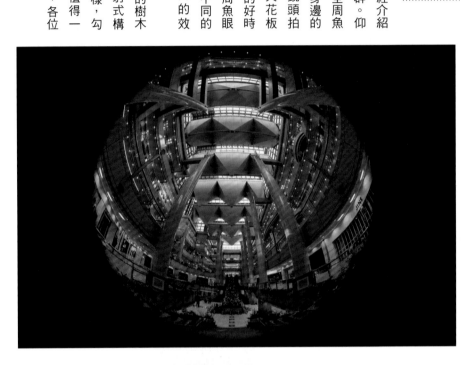

> 鏡頭與構圖重點

❶ 留意天花板形狀，使用全周魚眼鏡頭拍攝。
❷ 刻意將畫面整頓得相當對稱。
❸ 攬入少許地面風景，以表現出現場的狀態。

這是在商業設施的室內，用全周魚眼鏡頭所拍攝的天花板。在拍攝時利用大幅變形的柱子，配置出對稱的構圖。像這種寬敞的建築物，也能夠透過魚眼鏡頭帶來截然不同的樂趣。

Canon EF8-15mm F4L Fisheye USM ●8mm ●程式自動曝光（F7.1、1/100秒、＋1/3補償）●ISO 800 ●白平衡：自動

追加技巧 α

將主題配置在畫面中心

用全周魚眼鏡頭拍攝正上方的景象時，能夠形成如右圖這種繪畫般的畫面。有明確主題時，也可以配合被攝體的位置稍微降低拍攝角度。像右邊這張範例，就是將一棵樹木配置在畫面中心，讓其他樹木宛如圍繞在四周般，營造出極富動態感的畫面。

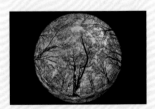

CanonEF8-15mm F4L Fisheye USM ●8mm ●程式自動曝光（F10、1/250秒、＋1/3補正）●ISO400 ●白平衡：自動

焦距	構圖
8mm	對稱

》快速連結
魚眼鏡頭的特徵 ▶ Q.31
魚眼鏡頭的活用方式 ▶ Q.32

Q.146

魚眼 × 城市

除了貼近外還可以怎麼使用對角線魚眼鏡頭？

A ▶ 挑戰桶型構圖！

用對角線魚眼鏡頭拍照時，離畫面中心愈遠的被攝體，變形就愈嚴重。就算被攝體原本相當平面，用對角線魚眼鏡頭貼近拍攝時，也會像左邊這張照片一樣扭曲成桶型，而這就稱為「桶型構圖」。「桶型構圖」在面對建築物或牆面等擁有清晰橫線的被攝體時效果格外明顯。

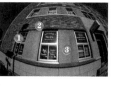

用對角線魚眼鏡頭貼近建築物拍攝，可以看見橫線處明顯變形，整體建築物變成了桶型。這時只要稍微調整拍攝的上下角度，建築物的形狀就會出現不同的變化。

Canon EF8-15mm F4L Fisheye USM ●15mm ●光圈先決AE（F4、1/3200秒、＋2/3補償）●ISO 100 ●白平衡：自動

> 鏡頭與構圖重點
❶將平面被攝體拍成桶型。
❷藉由貼近被攝體提升扭曲程度。
❸微調角度可以改變扭曲的狀況。

》快速連結
魚眼鏡頭的特徵 ▶ Q.31
魚眼鏡頭的活用方式 ▶ Q.32

焦距	構圖
15mm	桶型

Q.147

魚眼 × 自然風景

怎麼用對角線魚眼鏡頭強調遠近感？

A ▶ 用近景與遠景區分畫面中的元素。

用魚眼鏡頭拍攝小巧被攝體時，能夠像左邊這張照片一樣強調出明顯的遠近感。這邊讓鏡頭貼近近處的枝葉，使其與背後變形的風景形成強烈的遠近對比。像這樣用「遠景」與「近景」區分畫面中的元素時，就能表現出極具動態感的遠近差異。但是如此貼近被攝體時，容易出現明顯的散景，若想追求畫面的銳利度，就要縮小光圈。

這裡非常貼近被攝體，枝葉幾乎擦到鏡頭，並刻意讓背後的樹木呈放射狀排列。

Canon EF8-15mm F4L Fisheye USM ●15mm ●光圈先決AE（F4、1/125秒、＋2/3補償）●ISO 800 ●白平衡：自動

> 鏡頭與構圖重點
❶貼近主題能夠演繹出強烈的遠近感。
❷以放射式構圖表現出後方樹木。
❸藉中央構圖與散景效果襯托主題。

》快速連結
魚眼鏡頭的特徵 ▶ Q.31
魚眼鏡頭的活用方式 ▶ Q.32

焦距	構圖
15mm	中央放射式

怎麼用平移功能營造不同風格？

A. 利用垂直水平線營造出靜謐感。

用廣角鏡頭拍攝寬敞的建築物時，會在遠近感的影響下，使頂端變得比較窄。這時可以用移軸鏡頭的平移功能校正，而這邊要介紹的攝影技巧，就是要將平移功能發揮到極致。

下面這張照片是用 24 mm 的移軸鏡頭拍攝的。藉平移功能大幅修正變型後，產生出廣角風的距離感、標準風的畫面表現，以及望遠風的趣味性。平移功能原本是用來修正扭曲，但是把它當成攝影技巧運用時，反而能夠強調出被攝體的「無機質」感。使用這種技巧時的關鍵之一，就是垂直水平線的均衡度。可以發現，當畫面中的垂直水平線愈多，就愈容易呈現出靜謐感。

> 鏡頭與構圖重點
❶ 藉平移功能修正變形。
❷ 藉垂直線打造出具穩定感的構圖。
❸ 要注意別將平移功能運用得太過火。

這邊用平移功能強調建築物筆直的外觀。這種工整過頭的畫面散發出超現實的氛圍，勾引著人們的視線。平移功能很適合用來拍攝高樓大廈，但是運用不當時會讓頂端變寬，讓畫面變得不對勁。

Canon TS-E 24 mm F3.5 L II ● 24 mm ● 光圈先決 AE（F8、1/800秒、＋1/3補償）● ISO 400 ● 白平衡：自動

比較看看

在未使用平移功能的情況下，以 24 mm 廣角鏡頭拍攝出的這張照片，是生活中比較常見的類型。雖然遠近感造成的變形可以透過平移功能修正，但是想表現出開放感與壯闊感時，還是適度保留遠近感比較好。

Canon TS-E 24 mm F3.5 L II ● 24 mm ● 光圈先決 AE（F8、1/800秒、＋1/3補償）● ISO 400 ● 白平衡：自動

焦距	構圖
24mm	垂直水平線

》 快速連結

移軸鏡頭的特徵 ▶ Q.33
平移功能 ▶ Q.36

A
藉傾角功能調整對焦位置。

移軸 × 人物

用移軸鏡頭拍攝人物的訣竅是？

移軸鏡頭在拍攝人物照時同樣能派上用場。傾角功能可以具體調整對焦部位，這是單憑調整光圈所辦不到的。要使用這種功能時，建議選擇標準型或望遠型，才能夠打造出自然的視角。

使用傾角功能時，可以僅針對臉部或眼睛對焦，其他部分均大幅模糊。如此一來，就能夠將視線都吸引到表情上，強調臉部的存在感。選擇這類特殊鏡頭，有助於拍攝出具有豐富故事性的人物照，但是移軸鏡頭在對焦上難度較高，所以建議搭配腳架，才能夠好好決定構圖。

> 鏡頭與構圖重點

❶藉傾角功能將對焦範圍鎖定在眼睛，讓其他部分模糊。
❷藉三分法構圖在右側留出空間。
❸使用腳架以便在傾角功能下對焦。

藉由「往上」的傾角功能對焦於眼部，並藉Live view功能仔細確認對焦狀況，其他身體部位都呈明顯模糊，這種攝影技巧適合偶爾用來打造視覺焦點。這裡使用的是90㎜，是拍攝人物照時很好用的焦距。

Canon TS-E 90㎜ F2.8 ●90㎜ ●手動模式（F2.8、1/400秒）●ISO 100 ●白平衡：自動

比較看看

未使用傾角功能拍攝。F2.8的光圈成功在背後打造出散景效果，但是整個身體都精準對焦，所以表現不出如上方照片般豐富的故事性。由此可以看出，只是調整對焦位置，就能夠呈現出非常不同的印象。

Canon TS-E 90㎜ F2.8 ●90㎜ ●光圈優先AE（F2.8、1/400秒、＋2/3補償）●ISO 100 ●白平衡：自動

焦距	構圖
90㎜	三分法

》 快速連結

移軸鏡頭的特徵 ▶ Q.33
傾角功能 ▶ Q.35

CHAPTER 4

Q.150

移軸 × 城市

用逆移軸抓拍或拍攝風景時的訣竅是？

A 確實攬入可看出模糊效果的元素。

逆移軸會使對焦面變得較狹窄（→Q35），而且通常會藉往上的傾角功能執行。Q146拍攝人物照時，就是使用了這樣的技巧。

逆移軸最典型的範例，就是從展望台等高處拍攝模型風格的城市風景照。這種畫面表現的一大重點，就是整個畫面都要配置可看出模糊感的元素。舉例來說，以天空為背景時就很難看出模糊效果。此外，也要盡量選擇能夠使用俯視角度拍攝的攝影位置。通常拍攝時看起來愈平面的場面，就愈能夠展現出逆移軸的效果。

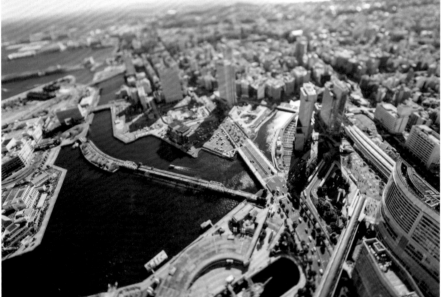

> 鏡頭與構圖重點
❶藉逆移軸打造出前後散景，使場景宛如模型。
❷畫面中的元素須能夠表現出模糊效果，所以排除天空。
❸將鏡頭對準地面，藉此將傾角功能的效果發揮到最大。

用17mm的移軸鏡頭，從展望台上使用往上的傾角功能，以逆移軸技巧拍攝。對焦範圍安排在中央一帶，充滿開放感的廣角端表現出了強勁的前後散景，打造出規模壯闊的模型風格作品。

Canon TS-E 17mm F4L ●17mm ●手動模式（F4、1/800秒）●ISO 200 ●白平衡：自動

追加技巧 α

用法如同鏡頭濾鏡

傾角功能同樣可以在日常抓拍中派上用場。像右邊這張照片，就是用往上的傾角功能拍攝逆光風景。上下側都模糊的模樣，就如同使用了特殊濾鏡般不可思議。

Canon TS-E 17mm F4L ●17mm ●手動模式（F4、1/640秒）●ISO 100 ●白平衡：自動

焦距	構圖
17mm	前後散景

» 快速連結

移軸鏡頭的特徵 ▶ Q.33
傾角功能 ▶ Q.36

這裡使用了往左的傾角功能，使畫面左右模糊，形成不可思議的氛圍。另外用點構圖安排下方的人物，以強調風景的遼闊感。再搭配緩和的放射式構圖，賦予畫面凝聚性，同時稍微藉往上的平移功能修正左右建築物的變形。

Canon TS-E 17mm F4 L ● 17mm ● 手動模式（F4、1/1600秒）
● ISO 100 ● 白平衡：自動

＞鏡頭與構圖重點
❶用傾角功能製造出左右側模糊。
❷藉平移功能修正左右建築物的變形。
❸採用點構圖配置下方的人物，整體畫面則屬於放射式構圖。

焦 距	構 圖
17mm	點 放射式

鏡頭的選購重點一覽表

選購鏡頭時，選擇日常生活中登場機會較多的會最為理想。抱持著「這種焦距的鏡頭應該也準備一下比較好」的心態買下的相機，多半會面臨塵封的命運。如同本書所介紹的一樣，照片會隨著鏡頭而異，所以必須找到一支最符合喜好與需求的鏡頭。這裡將介紹選購鏡頭的十大要點，各位也順便複習一下吧。

 開放值的大小

選購鏡頭時除了注意焦距外，也別忽略了光圈開放值的大小。有很多攝影技巧都可以表現出散景效果，但是最有效的就是調整光圈。大光圈鏡頭能讓攝影的樂趣倍增。雖然光圈愈大價格就愈貴，但是仔細尋找也可以找到較平價的類型。最理想的挑選方式，就是選擇預算內中光圈最大的鏡頭。

 焦距長度

選購鏡頭時最重要的條件就是焦距。尤其必須留意廣角端與望遠端各自的數值。焦距愈短時每改變1mm，視角的變化就愈大。300mm左右的望遠端最好運用，但是要拍攝自然動物或野鳥時則需要400mm左右；廣角端的焦距則應透過最小單位的mm數確認。

 價格

愈高規格的設備，價格自然會愈高。選購鏡頭時如果因為價格感到猶豫，就請重新檢視鏡頭的規格是否真的實用？是否適合自己？舉例來說，想購買光圈開放值為F1.2的鏡頭時，如果實際上用到F1.2的機率很低，那就可以退一步買光圈小一點、價格也比較便宜的鏡頭。

 變焦或定焦

這邊建議新手選購變焦鏡頭，想拓展作品豐富度時再進一步加購定焦鏡頭。變焦鏡頭的優點是能夠憑直覺拍攝，有助於配合被攝體的步調；定焦鏡頭則能夠仔細探究被攝體，適合重視自我步調的人。這部分請依自己的日常攝影風格決定。

各場景的鏡頭選購條件重要度

① 焦距
② 開放值
③ 變焦或定焦
④ 價格
⑤ 重量、尺寸
⑥ 最短對焦距離
⑦ 防塵、防滴
⑧ 手震補償功能
⑨ 光圈葉片數量
⑩ 非球面鏡片、ED鏡

街拍

適合打造散景效果與特寫的鏡頭有助於增加街拍的作品豐富度。

自然風景（走路）

主要以步行方式移動的話，建議以手震補償功能為主要考量。

自然風景（開車）

平常會開車行動的話，就可以選擇較重但是畫質較好的鏡頭。

重點 5 重量、尺寸

進行街拍與旅遊攝影的時候，通常必須帶著相機和鏡頭四處行動，甚至會經常更換鏡頭，這時就必須特別留意鏡頭的重量與尺寸。如果為了攜帶高規格的鏡頭而揹得很辛苦，就本末倒置了。

重點 6 最短對焦距離

鏡頭的特寫能力愈強，表現幅度愈寬廣。尤其是最短對焦距離各不相同的標準鏡頭，有些還搭載了微距攝影功能。經常拍攝花卉與小物的人，除了微距鏡頭外，也可以確認一下其他鏡頭的最短對焦距離。

重點 7 防塵、防滴

近來的鏡頭耐久性都相當好，但是經常在嚴苛環境下拍攝自然風景與動物的人，還是應選擇具防塵與防滴功能的鏡頭。相反的，對於專攻街拍與人物照等日常攝影的人來說，防塵與防滴功能就沒什麼必要了。

重點 8 手震補償功能

現在容易產生手震的望遠鏡頭與較重的標準變焦鏡頭，幾乎都搭載了手震補償功能。有些機種設有多種不同類型的補償功能，且降〇級防手震（→Q70）的數字也各有差異，必須特別留意這些條件。

重點 9 光圈葉片數量

常拍夜景或燈光藝術的人，就必須留意光圈葉片的數量。當光圈葉片為偶數時，呈現出的星芒數量會與該數字相等（→Q66）；奇數時星芒數量則會呈倍數。這些數量並無優劣之分，可以依喜好做選擇。

重點 10 非球面鏡片與ED鏡

這並非選購鏡頭時的決定性條件，但是仍應確認是否有專用鏡片與鏡片數量。非球面鏡頭與ED鏡都會直接影響到畫質，有搭載時也能夠有效抑制像差問題。

動物與運動	人物照	建築物、夜景	花卉	旅遊抓拍
必須有鏡頭會很重的心理準備。應重視手震補償功能與防塵、防滴的功能。	焦距會直接影響畫面給人的印象，此外也要留意會影響散景效果的開放值。	想拍出星芒時就要注意光圈葉片數量，此外也應重視手震補償功能。	要特別重視收關散景效果的開放值與最短對焦距離。	應選擇最易於攜帶的鏡頭，想兼顧畫質，可以選擇定焦鏡頭。

索引

河野鉄平

小檔案

1976年出生於日本東京，畢業於明治學院大學，師承攝影師TERAUCHINASATO，並參與攝影雜誌「PHaT PHOTO」創刊。近期的著作包括《プロワザが身につくストロボライティング基礎講座》、《給新手的數位單眼曝光＆白平衡Q＆A150》、《ポートレートの新しい教科書》等，並有許多作品刊載在攝影雜誌上，同時也是Profoto認證講師。分別於TIP藝廊（2014年）、Pola Museum Annex（2015年）等處開設過個展。

官網：http://fantasic-teppy.chips.jp

攝影Model

飯田有咲（オスカープロモーション）

麻生菜七観　麻生弥鈴　大須賀和真　小宮山凜和

中島和歌　福田優芽　山田怜央　吉田七瀬

攝影協助

キヤノンマーケティングジャパン株式会社

DIGITAL SINGLE RENS REFLEX CAMERARENS &
KOUZU HAYAWAKARI Q&A 150
© 2016 Teppei Kouno, Genkosha Co., Ltd
All rights reserved.
Originally published in Japan by GENKOSHA Co., Ltd
Chinese (in traditional character only) translation rights arranged with
GENKOSHA Co., Ltd. through CREEK & RIVER Co., Ltd.

給新手的數位單眼
鏡頭＆構圖 Q&A150

出　　　版／楓樹林出版事業有限公司
地　　　址／新北市板橋區信義路163巷3號10樓
郵 政 劃 撥／19907596　楓書坊文化出版社
網　　　址／www.maplebook.com.tw
電　　　話／02-2957-6096
傳　　　真／02-2957-6435
作　　　者／河野鉄平
翻　　　譯／黃筱涵
責 任 編 輯／王綺
內 文 排 版／楊亞容
總　經　銷／商流文化事業有限公司
地　　　址／新北市中和區中正路752號8樓
網　　　址／www.vdm.com.tw
電　　　話／02-2228-8841
傳　　　真／02-2228-6939
港 澳 經 銷／泛華發行代理有限公司
定　　　價／380元
出 版 日 期／2018年9月

國家圖書館出版品預行編目資料

給新手的數位單眼鏡頭＆構圖 Q&A150 /
河野鉄平作；黃筱涵翻譯. -- 初版. -- 新
北市：楓樹林，2018.09
　面；　公分
ISBN 978-986-96281-8-1（平裝）

1. 攝影器材 2. 數位相機 3. 攝影技術

951.4　　　　　　　　　　　　107010472